진실의 색

KB164169

Die Farbe der Wahrheit:
Dokumentarismen im Kunstfeld
by Hito Steyerl

First published by
Verlag Turia + Kant, 2008

히토 슈타이얼 지음
안규철 옮김

워크룸 프레스

진실의 색:
미술 분야의 다큐멘터리즘

11

다큐멘터리의 불확실성 원리 :
다큐멘터리즘이란 무엇인가?

29

증인들은 말할 수 있는가? :
인터뷰의 철학에 대해

47

기억의 궁전 :
기록과 기념비 — 아카이브의
정치

75

조심해, 이건 실제 상황이야! :
다큐멘터리즘, 경험, 정치

105

실 잣는 여인들 :
기록과 픽션

129

중단된 공동체 :
쿠바의 집단 이미지

155

건설의 몸짓 :
번역으로서의 다큐멘터리즘

163

예술인가, 삶인가? :
다큐멘터리의 본래성의 은어들

179

화이트 큐브와 블랙박스 :
미술과 영화

199

유령 트럭:
다큐멘터리 표현의 위기

215

사물의 언어:
다큐멘터리 실천에 대한
유물론적 관점

233

공공성 없는 공론장:
다큐멘터리 형식과 세계화

247

후기

다큐멘터리의 불확실성 원리 :
다큐멘터리즘이란 무엇인가?

2003년 이라크 침공 첫 며칠 사이에 뉴스 채널 CNN은
기억할 만한 영상을 방송에 내보냈다. 특파원 한 사람이
군용 장갑차에 앉아서 창밖으로 캠코더를 내밀고 있었다.
이 카메라의 영상은 그대로 전송되었다 — 전쟁의 생중계.
특파원은 도취감에 들떠 있었다. 그는 이렇게 환호했다:
"이런 영상을 여러분은 이제까지 보신 적이 없습니다!"
사실은 이 영상에서는 보이는 게 거의 아무것도 없었다.
낮은 해상도 때문에 영상은 모니터 위에서 천천히
밀려가는 녹회색의 색면처럼 보였다. 그것은 어렴풋이
군용 위장색과 비슷했다. 보여준다는 대상과의 유사성을
그저 짐작만 해볼 수 있는 추상적 구성이었다.

이 영상들은 다큐멘터리적인가? 지금 통용되는
다큐멘터리의 정의에 비춰본다면 그 답은 '아니다'이다.
실제와 그 영상 사이에는 유사성이 전혀 없고, 우리는
그것이 객관적으로 제시되는지 아닌지를 전혀 평가할 수
없다. 그러나 한 가지 분명한 것은, 그럼에도 불구하고 이
영상들이 진짜처럼 통한다는 것이다. 많은 시청자들에게
그것이 다큐멘터리로 받아들여지리라는 것은 의심의
여지가 없다. 이 영상들의 신빙성의 아우라는 바로 거기서
아무것도 식별할 수 없다는 사실에서 생겨난다. 그렇다면
왜 그런가?

답은 영상의 흐릿함에 있다. 이 흐릿함은 영상에 진짜의
절실한 느낌만을 부여하는 것이 아니다. 더 자세히
들여다보면 그것은 또한 많은 것을 시사한다. 왜냐하면
이런 유형의 영상은 그동안에 언제 어디에나 있는 것이
되었기 때문이다. 우리는 거칠고, 점점 더 추상적인
'다큐멘터리적인' 영상들, 흔들리거나 어둡거나 흐릿한
이미지들에 둘러싸여 있고, 그것들은 그 자체의 흥분
이외에는 거의 아무것도 보여주지 않는다.[1] 영상이
직접적이고 즉각적일수록, 거기서 볼 수 있는 것은 그만큼
적다. 그것들은 영구적인 예외 상황과 지속적인 위기
상황, 고조된 긴장과 경계 상황을 떠올리게 한다. 우리가
리얼리티에 더 가까이 다가간 것 같을수록, 영상들은
그만큼 더 흐릿해지고 더 흔들린다. 이 현상을 '현대
다큐멘터리즘의 불확실성 원리'라고 불러보자.

불확실한 이미지

물론 CNN 이미지의 불확실성은 그 영상이 만들어진
조건의 영향도 받는다. 종군 기자들을 그들이 보도해야 할
단위 부대로 배치하는 그 악명 높은 편입(Einbettung)이
그것이다. 이런 편입은 자의적 선입견이거나 의도적인
무지일 뿐이라고 말할 수 있다. 그러나 우리는 분개하면서
그것으로부터 거리를 둘 것이 아니라, 그것이 우리가
인정하려는 것보다 훨씬 더 일반적인 상황이라는 것을
받아들여야 한다. 후기 구조주의 이론들은 우리 모두가
글로벌 자본주의의 현실 속에 편입되어 있고, 이 공간

[1]　　John Fiske, "Videotech," in *The Visual Culture Reader*,
　　　 ed. Nicholas Mirzoeff (London and New York; Routledge,
　　　 1998), 153~162 참조.

바깥에는 어떠한 순수의 도피처도 존재하지 않는다는
것을 우리에게 되풀이해서 가르쳐왔다. 우리는 말하자면
오래 전부터 텔레비전에 편입되었고, 우리가 그것들과
함께 살고 있는 입자 형태의 이미지들은 마치 빛을 발하는
먼지의 층처럼 이 세계를 뒤덮고 있으며, 그것들과 세계는
구별할 수 없게 되었다.

이것은 또한 추상적인 CNN 영상과 비슷한 군대의 위장
패턴을 통해서도 확인된다. 미군 해병의 군복 패턴은
굵은 입자의 픽셀들로 이루어져 있다. 이 패턴은 실제
환경이 아니라 비디오 영상에 어울린다. 전쟁에서 실제
환경은 그것의 비디오 영상과 합쳐진다. 어디서 실제
환경이 시작되고 어디서 영상이 끝나는지 불분명한
것이다. 자신을 실제 환경에 맞추려는 사람은 자신을 다름
아닌 비디오 영상으로, 정확히 말해서 불확실한 것으로
위장해야 하는 것이다.

이 불확실성의 원리는 첫눈에 보이는 것보다 훨씬 더
많은 것을 우리에게 보여준다. 왜냐하면 그것은 세계와
그 이미지 사이, 사건과 그 사건의 모사 사이, 관찰자와
관찰된 것 사이의 차이가 점점 더 희미해진다는 사실을
분명히 해주기 때문이다. 전통적으로 다큐멘터리적인
것은 세계의 이미지였다. 그런데 이제 그것은 오히려
이미지로서의 세계이다.

그러나 이러한 다큐멘터리 이미지의 불확실성은 우리에게
또 다른 것을 알려주는데, 그것은 다큐멘터리 개념의
불확실성이다. 우리가 다큐멘터리의 본질을 더 정확히

붙잡으려 하면 할수록 그것은 모호한 개념들의 안개
속으로 사라진다. 이 개념들— 진실, 객관성, 실재 등의
단어 —은 미 해병의 위장복 패턴처럼 불확실하다.
그것들의 본질은 구속력 있는 개념 정의가 없다는 것이다.
오늘날 불확실한 것은 다큐멘터리 이미지만이 아니다.
그것을 서술하는 개념들도 선명한 것과는 한참 거리가
멀다. 그것들은 다의적이고, 논란의 여지가 있으며,
위험하다. 20세기 형이상학 비판은 다큐멘터리의 개념과
관련되는 실재, 진실, 그리고 그 밖의 개념들이 휘저어진
물 표면처럼 불안정하다는 것을 우리에게 알려주었다.
그리고 다큐멘터리에 대한 우리의 이해도 그만큼
흔들린다.

그러나 불확실성과 모호함 속에 매몰되기 전에 우리는
완전히 고전적인 데카르트적 전환을 시도해야 할 것이다.
왜냐하면 이 모든 혼란의 와중에서 우리가 확고부동하게
믿을 수 있는 유일한 것은 우리의 불확실성이기 때문이다.
우리는 다큐멘터리즘에 대한 우리의 앎이 불확실하다는
것을 안다. 그리고 지속적인 불확실성은 또한 거의
필연적으로 다큐멘터리 이미지에 대한 우리의 반응을
보여준다. 우리가 보는 것이 진짜인지, 현실에 충실한지,
사실인지에 대한 괴로운 불확실성, 지속적인 의심은
다큐멘터리 이미지를 그림자처럼 따라다닌다. 이러한
의심은 부끄러워하면서 감춰야 할 결함이 아니라 동시대
다큐멘터리 이미지의 본질이다. 보편적 불확실성의
시대에 우리는 다큐멘터리 이미지에 대해서 이렇게
확실히 말할 수 있다: 우리는 그것이 진실인지를 늘
의심한다.

오직 진실일 뿐

그런데 다큐멘터리 이미지에 대한 이 의심은 새로울
것이 전혀 없다. 의심은 애초부터 함께 있어왔다.
현실을 보여준다는 그 주장은 언제나 의심받았거나
해체되었거나, 또는 외람되다는 꼬리표가 달렸다.
다큐멘터리의 주장에 대한 우리의 관계는 언제나 일종의
공인되지 않는 진퇴양난이었다. 그것은 믿음과 불신,
신뢰와 의심, 희망과 실망 사이를 오간다.

이것은 또한 다큐멘터리 형식이 언제나 진정한 철학적인
문제를 던지는 이유이기도 하다. 다큐멘터리 형식이
현실을 어떻게 묘사하는지, 또는 그것이 근본적으로 그럴
능력이 있는지에 대해 다큐멘터리 이론가들 사이에서는
만성적인 논란이 있어왔다. 브라이언 윈스턴은
다큐멘터리의 진실을 둘러싼 논쟁을 과감하게 "인식론의
전쟁터"라고 불렀다.[2] 이 전쟁터에서 벌어지는 전투는
상대적으로 교착 상태에 있는 전선 사이에서 일어난다.
중심 전선은 리얼리즘 지지자들과 구성론 지지자들
사이를 가로지른다. 한쪽은 다큐멘터리 형식이 자연적인
사실들을 묘사한다고 믿는 반면, 다른 쪽은 다큐멘터리
형식을 사회적인 구축물이라고 여긴다.

리얼리즘 지지자들은 다큐멘터리 형식은 우리가 우리
스스로의 눈으로 볼 수 있는 것을, 명백하고도 객관적인
현실의 외관을 충실하게 재현한다고 믿는다. 영화 이론가
앙드레 바쟁과 같은 리얼리스트들에게 사진 이미지는 그

2 Brian Winston, *Claiming the Real* (London: British Film
 Institute, 1995), 242~250.

자체로 객관적이다.[3] 카메라는 눈을 대신하고, 그러므로
우리는 우리 자신의 눈과 마찬가지로 카메라를 신뢰할
수 있다. 리얼리스트의 관점에서 영화와 사진은 진실을
잡는 그물로, 이런 방법으로 세계를 지배하는, 인간의
지각 기관의 객관적 연장(延長)으로 이상화된다.[4]
리얼리스트들에게 CNN 방송에서와 같은 사태는 강력한
기술 발전으로 조만간 제거될 기술적 결함일 뿐이다.

반면에 구성론자들은 다큐멘터리의 자명함은 고도로
코드화된 체제 내에서 생겨나는 것이고, 전혀 객관적인
것이 아니라고 주장한다. 현실의 제시뿐만 아니라
현실 개념 자체도 이데올로기적인 것, 기회주의적
구축물이라고 여겨진다.[5] 몇 가지 용어들 중에서 미셸

3 André Bazin, *What is Cinema?*, vol. 1 (Berkeley:
 University of California Press, 1997), 96.

4 역사적으로 보면 사진의 진실성에 대한 믿음은 사진술의 발명과 함께 이미
 시작되었다. 사진은 현실의 직접적인 모사(模寫)로 여겨졌다. 초창기의
 논평처럼 자연 스스로가 사진을 그린다는 것이다. Toby Miller,
 *Technologies of Truth, Cultural Citizenship and the
 Popular media* (Minneapolis: University of Minnesota
 Press, 1998), 6 참조. 다게레오타입이 이미 필터를 거치지 않은 진실의
 재현이라고 이해되었고(같은 책 참조), 이것은 일정한 제한 조건 아래
 리얼리스트들 사이에서 사진의 원리에 기반을 두었던 매체들의 모든 기술적
 혁신에도 해당되었다.

5 장루이 코몰리와 장 나보니는 1970년대를 지배한 이데올로기 비판의
 논조로, 조금 단호하게 "'현실'(Realität)은 지배 이데올로기의 표현에
 불과하다"고 쓴다. Jean-Louis Comolli and Jean Naboni,
 "Cinema / Ideology / Criticism," in *Movies and Methods*, ed.
 Bill Nichols, vol. 1 (Berkeley: University of California
 Press, 1976), 25. 또 클레어 존스턴은 다음처럼 페미니즘 입장에서
 이러한 사실주의 비판에 합류한다. "카메라가 실제로 포착하는 것은 지배
 이데올로기의 '자연스러운'(natürlich) 세계이다." Claire Johnston,

푸코는 이러한 추정을 진실의 정치학이라고 설명했다.[6]
그러니까 진실은 특정한 관습에 따라 만들어지는
산물이다. 다큐멘터리 형식이 묘사하는 것은 따라서
현실이 아니라, 무엇보다도 그 형식 자체의 권력 의지이다.
그런데 이런 방식은 단순히 어떤 사건을 향해 캠코더를
들이대고, 그렇게 만들어지는 영상 속에 자동적으로
그 사건의 현실이 흡수될 거라고 믿는 방식과는 한참
거리가 있다. 구성론자들에 따르면 오히려, 이라크의
현실이 진격하는 미군 지상군에 의해 만들어지듯이,
다큐멘터리의 리얼리티도 마찬가지로 순전한 권력에 의해
만들어진다.

그러나 리얼리스트의 관점도 구성론자의 관점도 쉽게
반박될 수 있다. 리얼리스트들이 주관적인, 가장 추악한

Notes on Women's Cinema (London: Society for Education in Film and Television, 1975), 28. 또한 Michael Renov, *Theorizing Documentary* (London and New York: Routledge, 1993); Trinth T. Minh-Ha, "Die verabsolutierende Suche nach Bedeutung," in *Bilder der Wirklichen: Texte zur Theorie des Dokumentarfilms*, ed. Eva Hohenberger (Berlin: Vorwerk, 1998), 304~326도 참조.

6 미셸 푸코는 진실의 정치를, 진실의 생산을 규정하는 여러 개의 규칙들이라고 설명한다. "모든 사회는 고유한 진실의 질서, 고유한 진실의 '보편적 정치'를 갖고 있다: 즉 각각의 사회는 그 사회가 진실한 담론으로서 작동하게 하는 특정한 담론을 인정한다는 것이다. 진실된 진술과 거짓된 진술의 구별을 가능하게 하고, 둘 중 어느 한쪽이 승인받는 방식을 결정하는 메커니즘이 있다. 또한 선호되는 진상 규명의 기술과 절차가 있고, 진실인 것과 진실 아닌 것을 판단해야 하는 사람의 지위가 있다." Michel Foucault, "Wahrheit und Macht: Interview von Alessandro Fontana und Pasquale Pasquino," in *Dispositive der Macht: Über Sexualität, Wissen und Wahrheit* (Berlin: Merve, 1978), 21~54 참조, 여기서는 51.

선동의 주장을 충실하게 진실이라고 내놓았음이
이미 너무 자주 드러나버린 카메라 렌즈를 믿는다면,
구성론자들은 리얼리티의 서술 가능성을 부정하고, 더
이상 진실과 거짓 사이의 근본적 차이를 구분할 수 없을
정도까지 자신들의 회의론을 몰아간다.[7] 리얼리스트들의
입장을 순진하다고 할 수 있다면, 반대로 구성론자들의
입장은 무절제하고 냉소적인 상대주의에 빠질 위험이
있다.[8] 이미지가 현실을 묘사할 수 있는지를 다투는 것은
또한 온갖 종류의 수정주의자들과 역사 왜곡자들을
받아들이는 것이기도 하다. 다큐멘터리 이론의 한쪽
극단에는 순진하고 기술 맹신적인 실증주의의 스킬라[9]가
있다. 그에 따르면 진실은 카메라에 의해 자동 등록되며
진실성에 대한 질문이 거의 생기지 않는다는 것이다.
반대로 다른 쪽 극단에는, 사실 소란스러운 거짓말
이외에는 아무런 가치도 없는 상대주의라는 지옥의
카리브디스가 도사리고 있다. 그러므로 둘 중 어느 쪽도
다큐멘터리 이미지가 왜 다큐멘터리적인지를 설득력 있게
설명하지 못한다.

7　　푸코의 접근 방식에 대한 탁월하고 감동적인 비평이 있다. Jörg Heiser,
　　　"Kicking the Cat," in *Jong Holland*, issue 4(21) (2005):
　　　33~37.

8　　상황적 지식을 옹호하는 도나 해러웨이의 다음 글 참조. Donna Haraway,
　　　"Situated Knowledges: The Science Question in Feminism
　　　and the Privilege of Partial Perspective," *Feminist
　　　Studies* 14, no.3 (Autumn 1988): 575~599.

9　　[역주] 그리스 신화의 바다 괴물, 메시나해협에서 카리브디스와 함께 지나는
　　　배들을 공격한다. '스킬라와 카리브디스 사이에 있다'는 말은 진퇴양난의
　　　상황이라는 뜻이다.

이것은 정말 진실인가?

그러면 이 딜레마는 우리에게 무엇을 말해주는가? 그것이
우리에게 말해주는 것은, 중요한 것은 전통적인 이론적
진영 싸움에서 어느 편을 드는 것이 아니고, 서두에
들었던 예에서 보듯이 믿음과 의심 사이에서의 동요가
영상 이미지 자체에 통합되는 시대에 이 문제의 긴급성을
인정하는 것이다. 다큐멘터리의 진실이 가능한지 아닌지,
또는 그것이 처음부터 배척되어야 하는지 아닌지에
대한 지속적인 불확실성, 우리가 보고 있는 것이 실재와
일치하는지 아닌지에 대한 지속적인 회의는 다큐멘터리
형식의 인정해서는 안 될 결함이 아니라, 오히려 결정적
특성이다. 다큐멘터리 형식들의 특징은 그것들이
만들어내는 흔히 잠재적이면서도 신경을 갉아먹는
불확실성, 그리고 아울러 이런 질문이다: 이것은 정말
진실인가?[10]

이러한 다큐멘터리의 정의는 그러나 위에서 시사했듯이
그 역사적 배경에서 떼어낼 수 없다. 왜냐하면
다큐멘터리의 진실에 대한 의심은 저절로 전개되는 것이
아니라, 현재뿐 아니라 20세기 대부분의 시기에 영향력을
행사한 강력한 불확실성의 경제의 맥락에서 펼쳐지기

10 "촬영된 사진이 거짓말을 할 수도 있고 진실을 말할 수도 있는 문제는
 기술과 철학의 문제다. (...) 다큐멘터리 영화들은 그러므로 과학의 담론
 속에서 세계의 인식 가능성에 도달하는 수단으로 등장하고, 또한 '이것이
 실제로 이러한가? 이것이 진실인가?'라는 질문과 연관된 욕망의 담론에서도
 등장한다." Elizabeth Cowie, "Identifizierung mit dem Realen
 -Spektakel der Realität," in *Der andere Schauplatz:
 Psychoanalyse, Kultur, Medien*, eds. Marie-Luise Angerer
 (Wien: Turia + Kant, 2001), 151~180, 인용은 156.

때문이다. 조작 가능성에 대한 상존하는 자각에 의해서,
그리고 고전적 공론장들이 사유화된 놀이공원으로
대체되는 것에 의해서 이 의심은 치명적인 것이 된다.
미디어 환경의 글로벌화와 다국적화는 다큐멘터리 형식의
활용 압박과 상업화를 늘린다.[11] 동시에 그것은 상반되는
진실들이 아무 제약 없이 병렬적으로 존재할 수 있는 평행
우주를 만들어낸다. 각각의 이미지가 빠르면 빠를수록,
방해받지 않으면 않을수록, 그만큼 편집증과 음모론도
성장한다. 인터넷과 유튜브 같은 채널을 통해 더 많은
이미지에 접근이 가능해질수록, 그 이미지의 신빙성은
논란의 여지가 커진다. 이 의심은 일반적인 포스트모던적
회의주의만큼이나 언론의 이완된 기준 탓이기도 하다.[12]
이라크 침공 영상의 사례에서 분명해지듯이, 다큐멘터리
영상 제작은 앞에서 언급한 불확실성의 형태로, 그
의심을 부분적으로 영상 자체에 통합함으로써 이런
조건들에 반응한다: 사건에 더 가까이 다가가 있는 것처럼
보일수록, 그것은 그만큼 더 불확실하고 흐릿해지는
것이다.

의심의 힘

그러나 우리는 여기서 하나의 역설에 부딪친다:
다큐멘터리의 진실 주장에 대한 의심이 다큐멘터리
영상을 약화시키는 것이 아니라 더 강화한다는 것이다.

11 Jay G. Blumler, "The New Television Marketplace:
 Imperatives, Implications, Issues," in *Mass Media and
 Society*, eds. James Curran and Michael Gurevitch (London,
 New York, Melbourne and Auckland: Edward Arnold, 1996),
 194~216, 특히 206 참조.

12 같은 책, 208.

다큐멘터리적 표현은 오늘날 그 어느 때보다도 강력하다.
정보들은—그것이 진실이든 아니든—전쟁과 주가 폭락,
소수 민족의 박해와 전 세계적 구호 활동을 일으킨다.
그것은 전 세계에서 24시간 내내 사용할 수 있고, 시간의
지속(Dauer)을 실시간으로, 원거리를 지척으로, 무지를
기만적인 앎으로 바꿔놓는다. 그것은 대중을 동원하고,
사람들을 적과 친구로 변하게 한다.

디지털 복제 시대에 다큐멘터리 형식은 개인적
차원에서만 엄청나게 감정적으로 작용하는 것이
아니라, 동시대 감정 경제(affect economy)의 중요한
구성 요소이기도 하다. 다큐멘터리 형식의 신뢰성을
이루었던, 과학적 검증까지는 아니더라도 객관적이고
제도적으로 보장된 진지함을 향한 욕구[13]는 점차적으로
강렬함을 향한 욕구로 대체되었다.[14] 정보 사회의
편재적인 흐름 속에서 논증은 동일시(Identifikation)에
의해서, 사건 자체에 점점 더 강하게 연루되는 압축된

[13] 빌 니컬스의 다음 설명을 참조. "다큐멘터리적인 것은 우리가 절제의
 담론이라고 부를 수 있는 것을 구성하는, 또 다른 논픽션의 체계와 관련이
 있다. 학문, 경제, 정치, 외교, 교육, 종교, 복지, 이러한 체계는 그것이
 도구적 권력을 갖는다는 것을 전제로 한다. 그것은 세계를 변화시킬 수
 있고 변화시켜야 한다. 그것은 행동에 영향을 줄 수 있고, 효과가 있다.
 (...) 절제의 담론은 냉철하게 각성시킨다. 왜냐하면 그것은 현실과의
 관계를 직접적이고 투명한 것으로 파악하기 때문이다. 그것에 의해서 권력이
 행사된다. 그것에 의해서 일들이 일어난다. 그것은 지배와 의식, 권력과
 지식, 욕망의 의지의 버팀목이다." Bill Nicholas, *Representing
 Reality* (Bloomington and Indianapolis: Indiana
 University Press 1991), 3 이후, 저자 번역.

[14] Jay G. Blumler, "The New Television Marketplace," 특히 208
 이후 참조.

메시지와 감정들에 의해서 억압된다.[15] 역설적이게도,
법학이나 과학의 악명 높은 냉혹한 처리 방식과 비슷하게
무미건조한 것처럼 보이는 다큐멘터리 자료는, 그 사이에
제도화된 의심에 의해서 더 강렬하고 더 모순된 감정들을
옮겨 싣는 환적지[16]라는 것이 드러난다.

죽음의 공포로부터, 살아남은 사람들과의 마음 놓이는
동일시까지, 승자의 열광으로부터 패자의 절망까지,
다큐멘터리 형식은 단순히 정보 전달만이 아니라,
강렬하고 특히 진정한 감정들에 대한 관여를 약속한다.
다큐멘터리를 보는 것에서 다큐멘터리를 느끼는 것으로,
거리를 둔 응시에서 집중적인 체험으로 이동하면서
현실은 이벤트가 된다. 이와 함께 다큐멘터리 이미지의
기능도 변한다. 현실의 서술로서의 다큐멘터리 이미지가
현실의 지배 가능성에 기여한다면, 이벤트로서의
다큐멘터리 이미지는 이벤트의 향락성을 증가시킨다.
정보, 냉철함, 유용성이 민족 국가 사회의 다큐멘터리
이미지의 가치였다면, 글로벌한 이미지의 세계에서는
다큐멘터리 이미지의 강렬함과 신속한 사용 가능성이
다큐멘터리 이미지 순환의 전제 조건이다.

다큐멘터리 형식이 운반하고 조정하고 관리하는 거대한
감성적 잠재력은 그 형식들에 의해서 일부는 견제되고
일부는 폭발적으로 방출된다. 그것은 멀리 떨어져 있는

15 Scott Lash, *Critique of Information* (London: Sage, 2002)
 참조.

16 [역주] Umschlagplatz. 승객이나 화물을 다른 배, 열차 등에 옮겨 싣는
 장소.

것을 직접 뼛속까지 파고들 만큼 가까이 가져오고, 거꾸로
가장 가까이 있는 것으로부터 우리를 멀어지게 한다.
그것은 점점 더 정치적 도구가 되어가는 보편적 공포의
감정을 강화한다. 브라이언 마수미가 보여주었듯이
권력은 이제 직접 우리의 감정을 겨냥한다. 마수미에
의하면, 테러리즘 시대의 텔레비전은 '네트워크화한
신경과민'[17]을 만들어낸다. CNN 영상 역시 이 논리를
따른다: 문제는 더 이상 명료하고 가시적 이미지로 전달될
수 있는 정보가 아니다. 중요한 것은 함께 있다는 단순한
느낌에 의해 생겨나는 공포와 흥분의 혼합물이다.

이런 감정적 작업 방식으로 다큐멘터리 형식은 가짜
친밀함, 심지어는 가짜 현재까지도 만들어낸다. 그것은
우리가 세상을 신뢰하게 하지만, 그 세계에 참가할
어떤 가능성도 허용하지 않는다. 그것은 우리에게
차이를 보여주면서, 동시에 적개심을 부추긴다. 그 충격
효과는, 그것이 무한한 안도감과 만족감만큼이나 공포와
불신을 불러일으킬 수 있다는 사실에 의해 강화된다.
다큐멘터리가 주장하는 진실에 대한 의심은 이 일련의
감정적 자극들에 순응한다. 다큐멘터리 이미지의
선명함이 아니라 바로 그 흥분된 불분명함이, 다큐멘터리
이미지에 사람들을 지배하는 역설적인 권력을 부여한다.

다큐멘터리의 진실

그러나 이것은 우리가 오늘날 다큐멘터리의 진실에 관해
더 이상 어떤 생각도 할 필요가 없다는 말은 결코 아니다.

17 Brian Massumi, "Fear (The Spectrum Said)," *Positions* 13,
 wo.1 (Spring, 2005): 31~48.

그것이 어떻게 정의되는지를 아무도 정확히 모른다는
것은, 그 영향력에 비하면 부차적인 문제다. 역설적이게도
그것은 아무도 그것을 꿋꿋이 신뢰하지 않기 때문에
그처럼 강력하다. 그것이 부추기는 불안감은 점점 더
강하게 확산되는 일반적 불확실성의 중심 구성 요소다.
이 불확실성의 결과는 어디에나 있다: 그것은 군사적
개입과 집단적 히스테리, 글로벌 캠페인의 형태로, 불과
며칠 사이에 의미를 얻을 수 있는 전체 세계상들의 형태로
나타난다.

이 점에 있어서 다큐멘터리의 진실의 논점은 이동한다.
왜냐하면 그것은 더 이상 다큐멘터리 이미지가 현실과
일치하느냐 아니냐 하는 문제만이 아니기 때문이다.
정확한 표현의 문제는 CNN의 추상적 다큐멘터리즘에
있어서는 부차적인 문제다. 이 영상들은 아무것도, 적어도
식별할 수 있는 아무것도 더 이상 표현하지 않는다.
그것들의 진실은 그러나 그것의 표출에 있다. 그것들은
동시대의 다큐멘터리 제작만이 아니라 지금의 세계
자체를 지배하고 있는 불확실성의 생생하고 정확한
표출이다. CNN 영상의 신경증적인 진동에서 표출되는
것은 한 시대 전체의 전반적 불투명성과 불확실성이다.
텔레비전 화면 위에서 어른거리는 추상적인 픽셀들은
이미지와 사물들의 관계가 불확실해지고, 총체적 의심을
받는 한 시대에 대한 유리알처럼 선명한 표출이다.
그것이 기록하는 것은 표현의 불확실성과, 점점 더 많은
이미지들에 의해 규정되면서도, 그 이미지에서 볼 수
있는 것은 점점 줄어드는, 시각성(Visualität)의 한 단계를
보여준다.

표현(Repräsentation) 대신 표출(Ausdruck) — 이런
차원에서 CNN 영상은 자체의 진실을 누설한다. 그
영상의 진실은 형식의 차원에서 드러난다: *그 영상의 구성
형식이 그것의 조건들의 진짜 모습을 보여주는 것이다.*
영상의 내용은 현실과 일치할 수도 있고 그렇지 않을 수도
있다 — 이에 대한 의심은 결코 완전히 해소되지 않을
것이다. 그러나 그것의 형식은 어쩔 수 없이 진실을, 영상
자체의 전후 맥락과 그 제작과 조건들에 관한 진실을 말할
것이다. 현실이 이 형식 속에 새겨지는 방식은 모방적이며,
불가피하고, 그러므로 속일 수 없다.

비판의 관점

다큐멘터리 이미지는 아마 표현할 것이다. 그러나 그것은
어떤 경우든 그 자체의 전후 맥락을 생생하게 나타낸다:
그것을 뚜렷이 표출하는 것이다. 온갖 불확실성의
와중에서도 우리는 다큐멘터리 형식에 관해서 이것을
확실히 말할 수 있다. 그러나 많은 질문들이 남아 있다.
이를테면 비판 개념의 의미가 그렇다. 역사적으로
다큐멘터리 이미지와 모호한 공생 관계에 있던 이 개념은
극적으로 변했다. 비판적인(kritisch 혹은 더 정확하게는
'critical')이라는 단어는 지금 영국에서는 최고 위험 단계,
테러 공격이 임박해 있는 시점을 가리킨다. 비판 개념의
이러한 극적인 변화는 비판적 이미지에 어떤 의미인가?
비판적 이미지는 이런 의미 변화에 어떻게 대응할 수
있는가?

또는 달리 말해서, 세계에 대한 응시를 다시금 허용하는
다큐멘터리의 간격(Distanz)은 어떻게 재획득될 수

있는가? 만약 우리 모두가 이미 이미지의 권력에
편입되었다면 이러한 촬영의 위치는 어디여야 하는가?
이러한 간격은 공간적으로 정의될 수 없다. 그것은
윤리적이고 정치적으로, 시간의 관점에서 사유되어야
한다. 오로지 미래의 관점에서만, 이미지를 지배
권력에의 연루로부터 풀어내는 미래의 관점에서만
우리는 비판적 간격을 재획득할 수 있다. 이런 의미에서
비판적 다큐멘터리즘은, 지금 수중에 있는 것 — 우리가
현실이라는 이름으로 부르는 관계들 속으로의 편입 — 을
보여주는 것이어서는 안 된다. 왜냐하면 이 관점에서
보면, 아직 전혀 존재하지 않는, 아마 언젠가는 도래할 수
있는 것을 보여주는 이미지만이 진실로 다큐멘터리적이기
때문이다.

증인들은 말할 수 있는가? :
인터뷰의 철학에 대해

장뤼크 고다르와 장피에르 고랭의 영화
「만사형통」(Tout va bien, 1972)은 특이한 인터뷰를
보여준다. 어느 소시지 공장의 격렬한 파업 기간 중에,
제인 폰다가 연기한 여기자가 여성 노동자들과 대화를
나눈다. 그녀는 노동 조건, 가사 노동을 비롯한 그들의
노동 생활의 측면들을 질문한다. 그러나 고다르와
고랭은 우리를 이 인터뷰에 직접 참가시키지 않는다.
우리는 인터뷰를 보기는 하지만, 다른 목소리를 듣는다.
그것은 입을 다문 채 옆에 서 있는 한 여성 노동자의
내적 독백이다. 그녀는 자신들의 노동 조건에 관한
증언이 어떻게 되고 있는지 듣고 있다. 그러나 그에 관한
사실들이 모두 맞는데도, 그녀에게는 이 인터뷰가 잘못된
것으로 보인다. 말투가 어딘지 맞지 않는다. 이 인터뷰는
여성 노동자에 관한 온갖 판에 박힌 내용을 다시 한번
확인할 것이다. 그것은 다른 모든 인터뷰들과 똑같이
작동할 것이고, 아무것도 전달하지 않을 것이다. 사실들이
맞더라도, 조성(調聲)은 틀렸다. 한마디로 이 인터뷰는
완전한 키치다. 선량한 의도에도 불구하고 여기자 제인
폰다는 여성 노동자들의 목소리를 전하는 데 실패한다.
다름 아니라 그 목소리를 언론 매체에서 들어야 하기

때문이다.

「정치와 행복」(La politique et le bonheur, 1972) 영상 속 인터뷰에서는 고다르 자신이 다시 한번 이 문제를 이야기한다. 노동자들 자신이 말하게 하는 것, 그들을 영화 제작에 참여시키는 것이 반드시 그들에게 말을 시키는 것을 의미하지는 않는다. 자기 자신을 위해 말하는 노동자는 언론 매체에서 약간 열등한, 오히려 동정할 만한 사례로 인식된다. 그들은 변화가 아닌, '진짜인 것'에 관심을 갖는 관음증적 시선의 대상이 된다. 무슨 이야기를 하든 노동자들의 역할은 처음부터 정해져 있다. 그들은 당사자들이고, 우리는 그런 사람들로서의 그들을 진지하게 받아들일 필요가 없다.[1] 그들은 원하는 만큼 얼마든지 말할 수 있지만, 그 소리는 어떤 식으로든 사라진다. 고다르와 고랭은 이 딜레마를 알고 있다.

「만사형통」에서 우리는 한 여성 노동자의 목소리를 듣기는 한다. 그러나 그녀의 소리 없는 생각의 형태로만 들을 뿐이다.

다큐멘터리의 증인

만약 고다르와 고랭이 주장하는 것처럼, 인터뷰가 특정한 상황에서는 쓸모없다면, 그것은 다큐멘터리 형식에는 재앙과도 같은 결과가 된다. 왜냐하면 아무도 어떤 사건에

1 엘리자베스 코이는 이에 따라 다큐멘터리의 '당사자'와의 동일시를, 배려하고 공감하는 관람자의 자아 개념이 작동되는 양면적 공감이라고 설명한다. 이 때문에 증인보다는 희생자가 더 필요하다. 희생자의 역할은, 희생자가 '정말 무기력하고', '말할 수 없는' 상태여야 하고, 상황을 다 아는 주체로서 희생자가 관람자와─또한 영상과─경쟁하도록 주장과 분석을 제시할 위치에 있게 해서는 안 되는 것으로 되어 있다. Cowie, "Identifizierung mit dem Realen-Spektakel der Realität," 169.

대해서 직접 자기 눈으로 보거나 귀로 들은 증인으로서
믿을 만하게 증언할 수 없기 때문이다.[2] 따라서 목격자
증언, 전문가 인터뷰 또는 참가자 인터뷰는, 사실의
재생이라는 다큐멘터리의 주장을 정당화하는 가장
보편적인 방법에 속한다.

그럼에도 증인에 대한 불신은 만성적인 현상이다.
왜냐하면 증인은 진실을 말할 수 있지만 거짓말을 할 수도
있기 때문이다. 이런 평가 불능 상태를 방지하기 위해서
법률 제도는 계속 새로운 검증 체계를 고안해왔다. 고대
로마의 법규는 이렇게 되어 있다. "한 명의 증인은 증인이
아니다."(Testis unus, testis nullus) 적어도 두 명의 증인이
일치된 진술을 해야만 하나의 보고에 신빙성이 부여된다.
다큐멘터리 형식은 여러 증인의 진술과 관점들을
병치함으로써 이 규칙을 따른다. 이 과정을 통해서
'객관성'을 만들어내기 위한 것인데, 이 개념에 관해서
다큐멘터리 영화 이론에서는 만성적인 논란이 있다.[3]

2 Klaus Arriens, *Wahrheit und Wirklichkeit im Film:
 Philosophie des Dokumentarfilms* (Würzburg: Königshausen
 and Neumann, 1999), 19 참조. 원리로서의 간증은 「누가복음」에서
 루카스 사도가 자신의 이야기를 진실이라고 주장하면서 '그것을 처음부터
 직접 본' 사람들이 자신에게 전해주었기 때문이라고 했을 때 이미 등장한다.

3 소위 인지주의자들은 제한적인 객관성 또는 "대략적 진실"(approximate
 truth)의 개념을 유지하려 한다. Winston, *Claiming the real*,
 247. 이런 관점의 바탕에는 암묵적으로 자유주의-실용주의적이고
 부분적으로는 공동체주의적인(Kommunitaristisch) 관점이 깔려 있다.
 Carl R. Plantinga, *Rhetoric and Representation in
 Non-fiction Film* (Cambridge: Cambridge University
 Press, 1997), 212. 다음 글도 참조. Noël Carroll, "Der
 nicht-fiktionale Film und 'postmoderner' Skeptizismus,"
 in *Bilder der Wirklichen: Texte zur Theorie des*

그러나 이 방법 역시 긍정성이 아니라 개연성을 만들어낼
뿐이다. 왜냐하면, 두 사람의 증인이 거짓말을 하면
어떻게 되는가? 보는 사람이 자신이 본 것의 진실함을
그를 통해서 확인해야 하는 증인이라는 인물조차 그
자체로 불확실하다. 그들은 상상 속에만 있는 난간과 같은
자신의 기억을 따라 줄타기를 하고 있다.

인터뷰는 그래서 언제나 의심스럽다. 미셸 푸코에 의하면
이런 기술들은 역사적으로 신의 심판이나 고해 성사같이
미심쩍은 시험들로부터 파생된 것이다.[4] 푸코에 의하면

Dokumentarfilms, 35~69. 캐럴은 세계에 관한 객관적 정보의 주장을
의심하는 것이 '널리 확산된 스포츠'가 되었다고 말한다. 이때 계속
되풀이되는 논거들이 사용되는데, 이를테면 구성된 영상 자료의 선택적 특성,
즉 쇼트. 시간, 편집 리듬 선택의 임의성이 객관성의 주장을 약화시킨다는
것이다. 캐럴은, 이러한 선택적 성격을 상대화하기만 하는 것이 아니라,
논거의 아주 정상적인 프레임 과정으로 보이게 하는 객관성의 표준들이
있다는 것을 지적함으로써 그런 주장들을 반박하려 시도한다. 그는, 정해진
객관성의 기준이 유지되는 한, 다큐멘터리 매체에 의한 실체적 현실의
객관적 재현은 전적으로 가능하다고 생각한다. 빌 니컬스는, 그러나 이
상호 주관적인 계약 체계가 권력 관계로 나타날 수 있다고 한다. "객관성은
이런 경우에 제도적 권위 자체의 특별한 관점을 은폐한다. 사람들은
여기서 정당성과 자기 보존에 대한 피할 수 없는 염려뿐만 아니라, 종종
인정되지는 않아도 훨씬 더 효과적으로 경향과 가정으로 위장하는, 사적
이익의 역사적이고, 주제 의존적인 형태들도 발견한다."(같은 글, 55). 이에
따르면 객관성의 기준은, "건강한 상호 주관성"(Plantinga, *Rhetoric
and Representation in Non-Fiction Film*, 219)보다는, 공익을
내세우는 특수한 이익 관계와 권력관계를 가리킨다. 레이먼드 윌리엄스는
19세기의 객관성과 주관성의 이분법의 생성을 연구했다. 객관성의 개념은
그 무렵에 사실성, 즉 실증주의적이고 사실주의적인 담론과 표현 방식에
연결되었다. Raymond Williams, *Keywords: A Vocabulary of
Culture and Society* (London: Fontana, 1976), 310 이후 참조.

4 Michel Foucault, "Technologien der Wahrheit," in *Foucault:
Botschaften der Macht. Reader Diskurs und Medien*, ed.
Jan Engelmann (Stuttgart: DVA, 1999), 133~144; Toby

중세에는 진실의 생산이 오늘날보다 훨씬 더 끔찍하다. 한 사람을 물속에 던져서, 그 사람이 헤엄을 치면 그는 맞는 말을 한 것이고, 그렇지 않으면 거짓말을 한 것이다. 신명 재판이나 결투 같은 진실 기술(Wahrheitstechnologie)에서 결과를 결정하는 것은 우연이나 신의 섭리이다. 과학적 실험처럼 좀 더 새로운 진실 기술, 또는 고해 성사 같은 종교적 진실 기술, 고문이나 자백과 같은 법적인 진실 기술들[5]은 더 복잡한 규칙을 갖고 있지만, 푸코에 의하면 결국은 비슷한 원칙들에 따라 작동한다. 목격자 진술이나 인터뷰 같은 다큐멘터리의 기술들도 이 전통을 따른다. 다큐멘터리의 기술은 역사적이거나 법률적인, 또는 저널리즘적인 진실 기술에 근거를 두고 있다.

다큐멘터리의 진실을 보증하기 위해 증인을 만드는 것은 그러니까 원래 바닥이 없는 신뢰의 위험 부담을 무릅쓰는 것을 의미한다. 그러면 증인들은 실제로 현실로 들어가는 여과 없는 통로를 복구하는가? 또는, 이 증언은 근본적으로 불투명하지 않은가? 주관적으로 착색되고, 이해관계에 좌우되고, 언어의 이미지에 유혹당하고, 자기만 옳다고 믿는 태도에 빠져 있지 않은가? 그것이 뒷받침하는 것은 어쩌면 실제 그대로의 현실이기보다는 그래야 했던 현실이 아닌가? 그것은 다큐멘터리의 표현에 의해서 그 전후 맥락에서 떨어져 나와,

Miller, *Technologies of Truth: Cultural Citizenship and the Popular Media* (Minneapolis: University of Minnesota Press, 1998), 4 참조.

5 Michel Foucault, "Technologien der Wahrheit," 134~137 참조.

왜곡되거나 거짓되게 재현될 수 있지 않은가? 예를 들면 「만사형통」의 여성 노동자들 인터뷰처럼 음성 없이?

인식론적 폭력

페미니스트 문학 연구자인 가야트리 스피박 역시 말해진 것이 언제나 들리는 것은 아니라고 주장한다. 왜냐하면 특정한 민족 집단들은 원칙적으로 사회적인 표현으로부터 배제되기 때문이다. 그들은 말을 할 수는 있지만 우리는 그들의 말을 그냥 못 듣고 넘긴다. 그래서 그들이 던지는 질문은 "하위 주체들(Subalterne)은 말할 수 있는가?"이다.[6] 하위 주체라는 말로써 스피박은 특히 식민주의적이고 가부장적인 상황에 놓여 있는 여성을 가리킨다. 그리고 그녀 자신의 질문에 대한 자명한 대답은 '말할 수 없다'이다. 하위 주체 계급의 침묵의 사례로 그녀는 영국 식민지 시대에 인도 여성들이 잔혹한 과부 화형 풍습을 '자발적으로' 치렀음을 증명하는 문서 자료관의 기록을 들춰낸다. 그러나 스피박에게 이 문서들이 입증하는 것은 해당 여성들의 의지가 아니라, 그것에 대해 말하는 것 자체의 불가능성이다. 왜냐하면 어떤 여성이 식민 지배자의 가치관에 반대하는 입장에 서려고 했을 경우, 그녀에게는 '자발적으로' 스스로를 화형에 처하라고 지시하는 동족의 가부장적 가치와의 관계밖에 남지 않기 때문이다. 그러므로 두 개의 가치

6 이 질문의 전문은 다음과 같다. "과거의 경제 교과서를 보완하는, 제국주의적인 법과 제국주의적인 교육의 인식론적 폭력의 순환 고리 안팎에서, 국유화된 자본에 의한 국제적 노동 분화의 또 다른 측면에서, *하위 주체들은 말할 수 있는가?*" Gayatri Chakravorty Spivak, *Can the Subaltern Speak? Postkolonialität und suvalterne Artikulation* (Wien: Turia + Kant, 2008), 47.

체계 내에서 그녀 자신의 관심들은 표현 불가능했고,
다른 가치 체계라는 것은 존재하지 않았다. 스피박의
결론은, 하위 주체들은 말하지 않는다는 것이다. 그들은
자신에 대한 증언을 할 상황에 있지 않다. 그러므로
그들과의 인터뷰는 무의미하다.

이 상황은 「만사형통」에서와 비슷하다. 여성
노동자들이 증언을 한다 해도, 그들은 이해되지 않는다.
왜냐하면 하위 주체 여성들과 비슷하게 그녀들에게서도
'구체적 경험'[7]의 전달만이 인정되기 때문이다. 그러나
누군가에게 '구체적 경험'을 질문한다는 것은 암묵적으로
그 사람이 다른 아무런 방법이 없다는 것, 그 경험이
미숙하고 심사숙고되지 않았다는 것, 그리고 그것이
청중뿐 아니라 자기 자신에게도 설명되어야 한다는 것을
전제로 한다. '구체적 경험'이라는 개념은 특정한 형태의
위계적인 분업 — 뭔가를 경험하는 사람들과 그 경험을
이해하고 해석할 수 있는 다른 사람들 사이의 분업 — 의
형식을 부과한다. 그들의 소위 신빙성은 직접적인
정치적 효과가 있다: 하필이면 완전히 '진짜'로 들리는
목소리들이 구조적으로 금치산 선고를 받는 것이다. 이런
문제들은 1970년대 이후 페미니즘 영화 평론과 학술
비평에서도 계속해서 서술되었다. 페미니즘 영화에서
가부장제 사회에서의 여성에 대한 억압은 간단히
포착되거나 기록될 수 없는데, 왜냐하면 이른바 이 간단한
기록 자체가 이미 문제의 일부이기 때문이라고, 클레어

7 같은 책, 27 이후 참조.

존스턴은 이미 1975년에 논한 바 있다.[8]

타인의 고통

그러나 증언에 대한 구조적인 의심은 우리까지도
자폐자로 만든다. 특정한 경우에 증언이 쓸데없다면,
이것은 특정한 사건을 가능한 한 제대로 전달하기 위해
증언에 의존하는 다큐멘터리 형식들만 손상시키는
것이 아니다. 문제는 훨씬 더 깊이 있다. 왜냐하면
증언들은 세계에 대해서 단순히 이야기만 하는 것이
아니라, 세계를 사회적이고 정치적인 의미에서 비로소

[8] "카메라가 '진실'을 포착할 수 있을 것이라고 생각하는 것은 기만이다."
Johnston, *Notes on Women's Cinema*, 28. 로지 브라이도티가
자신의 책 『유목적 주체』(Normadic Subjects)에서 설명한 것처럼,
이원론적 성(性) 개념은 또한 이원론적 세계관을 만든다. 그 세계관에서
지식은, 남성적으로 코드화된 주체, 보편성, 합리성, 추상화 능력, 자의식
그리고 비신체성과 결합된, 정규화된 주체의 몫으로 남겨진다. 이런 주체의
지위와는 대조적으로 여성성은 결함으로, 비이성적이고 인식 능력이 없고,
무절제한 것으로 여겨지며, 육체적인 것과 동일시된다. 이러한 젠더화된
관계의 또 다른 대립 항으로는 예를 들어 객체와 주체, 능동적/수동적,
지배자와 억압받는 자 등이 있다. Rosi Braidotti, "Sexual
Difference as a Nomadic Political Project," in *Nomadic
Subjects* (New York: Columbia University Press, 1994),
146~172. 다음도 참조. Teresa De Lauretis, *Technologies of
Gender: Essays on theory, Film, and Fiction* (Bloomington
and Indianapolis: Indiana University Press, 1987),
1~30; Chandra Mohanty, "Under Western Eyes: Feminist
Scholarship and Colonial Discourses," *Feminist Review* 30
(1988): 61-88. 이 글들에서는 서구 인종학자들의 대상에 대한 주체의
지위가, 다큐멘터리의 '지식'이 제국주의적이고 식민주의적인 지식 체계의
연장으로 해석되는 권력 분석의 틀에서 문제화된다. 이에 관해서는 Trinh
T. Minh-Ha, "Cotton and Iron," *Trinh T. Minh-Ha: Texte,
Filme, Gespräche*, eds. Madeleine Bernstorff and Hedwig
Saxenhuber (München, Wien and Berlin: Kunstverein
München / Synema Gesellschaft für Film und Medien, 1995),
5~16, 특히 5 참조.

복구하기 때문이다. 만약 우리가 우리의 개별적인 경험의
유아론(唯我論)을 넘어서고자 한다면, 우리는 증언을
포기할 수 없다. 만약 우리가 멀리 떨어진 곳에서의
전쟁에서 무슨 일이 벌어지고 있는지 알고자 한다면,
우리는 일반적으로 증언을 믿어야 한다. 어떤 증언을
인지하는 것은 아주 일반적으로 타자의 경험에 스스로를
열려는 시도를 의미한다. 그것은 언젠가 비트겐슈타인이
너무나 명확하게 서술했던 역설적인 과제, 타인의 몸속의
고통을 느끼는 과제를 해내는 방향으로 한 발을 내딛는
것이다.[9] 그러나 개인적인 경험을 넘어서는 곳에서도
증언은 중요한 역할을 맡는다. 한나 아렌트는 증언이
증명해야 하는 '실체적 진실'(Tatsachenwahrheit)을 바로
사회의 조건이라고 생각한다. 아렌트에 의하면 "그것은
우리가 발 딛고 서 있는 바닥, 우리 위에 펼쳐져 있는
하늘이나 마찬가지다."[10] 한마디로, 증언은 의심스럽고
당혹스럽게 하지만, 그럼에도 불구하고 포기할 수 없다.

증언은 종종 저지되거나, 「만사형통」에서처럼 아예
청취되지 않는다. 다른 한편으로 그것은 또한 이 권력
관계 내에서 말해져서는 안 되는 것이 무엇인지를 증언할
수도 있다. "치명적으로 긁혔으면서도 35밀리미터 크기의
작은 사각형 하나가 전체 현실의 명예를 구해낼 수

9　　Ludwig Wittgenstein, *Philosophische Untersuchungen*,
in *Werkausgabe*, Bd. 1 (Frankfurt / M.: Suhrkamp, 1995),
243절(356쪽) 이후 참조.

10　　Hannah Arendt, "Wahrheit und Politik," in *Wahrheit und
Lüge in der Politik* (München: Piper, 1967), 44~92, 여기서는
92.

있다"고 장뤼크 고다르는 썼다.[11] 그것은 상상할 수 없는
것, 침묵을 강요당한 것, 알려지지 않은 것, 구출하는 것,
그리고 심지어 터무니없는 것까지도 표현할 수 있고,
그럼으로써 변화의 가능성을 만들 수 있다.

또한 온갖 어려움에도 불구하고, 공식적인 역사 기술에도,
주류 언론과 아카이브와 담론과 역사에도, 원래는
전혀 허용되지 않는 증언의 사례들이 있다. 그것들은
물론 상례는 아니다. 그러나 스피박처럼 그것이 전혀
불가능하다고 주장하는 것은, 그것을 역사에서 완전히
지워버리고, 「만사형통」의 그 여성 노동자의 말 없는
생각 자체를 질식시키는 것을 의미한다.

나는 무젤만입니다

"증언에는 빈틈이 있다."[12] 조르조 아감벤이 유대인
학살 생존자들의 증언을 조사했을 때 내린 결론이다. 이
증언들은 절대적 경계에 있는 증언의 사례를 보여준다.
왜냐하면 그 바탕에는 극복할 수 없는 역설이 있기
때문이다. 즉, 강제 수용소에서 살아남아 증언을 한
사람들은 자신들이 그럴 권리가 있다고 생각하지
않는 것이다. 그래서 프리모 레비는 진정한 증인들은
생존자들이 아니라 죽은 자들이라고 썼다.[13] 그에 의하면
학살에 관해 증언할 수 있는 것은 오로지 학살의 희생자가

11 Jean-Luc Godard, *Histoire(s) du Cinéma* (Paris: Gallimard / Gaumont, 1998), 86.

12 Giorgio Agamben, *Was von Auschwitz bleibt: Das Archiv und der Zeuge* (Frankfurt / M.: Suhrkamp, 2003), 29.

13 같은 책, 29 이후 참조.

된 사람들이다. 그러나 그들은 더 이상 말하지 않는다.

이 근본적 모순은 증인의 역할에 대한 아감벤의 사유의
근본 주제를 이룬다. 왜냐하면 그 결과로, "증언의
타당성은 본질적으로 그 증언에 빠져 있는 어떤 것,
증언될 수 없는 어떤 것, 생존자가 그것의 권위를 빼앗을
수 없는, 증언할 수 없는 어떤 것을 그 핵심에 포함하고
있는 것에 근거를 두기"[14] 때문이다. 그러므로 증언은
반드시 필요하면서 동시에 불가능하다. 그것은 그
자체의 불가능성을 증언한다. 아감벤에 의하면 이러한
불가능성은 무젤만[15]이라는 인물에서 구체화된다.
무젤만은 삶의 의지를 잃고 죽음의 문턱에서 아무런 기대
없이 살아가는 수감자이다. 그는 더 이상 말을 할 수 있는
상황이 아니고, 이 생존자가 자신의 이름으로 증언할 수
있는 것은 간접적이고 불완전하기만 하다.

아감벤은 증언들의 균열이 제거될 수 없다는 결론에
도달한다. 증인은 그가 증언의 불가능함에 대해 이야기할
때에 한해서 증인이 된다. 이 증인들이 표현하는 것은,
딜레마인 동시에 그들의 과제이다. 그러므로 증언은
불가능하기만 한 것이 아니다. 그것은 동시에 필수
불가결한 것이기도 하다. 무젤만이 말하지 않더라도,
누군가는 그를 위해 말을 해야만 한다.

그러나 이것이 전부가 아니다. 아감벤의 책은 가장

14 같은 책, 30.

15 [역주] Muselman. 나치 강제 수용소 생존자, 또는 무슬림을 의미한다.

놀라운 증언들, 즉 원래는 결코 있어서는 안 되는
증언들로 끝나는 것이다. 그 증언들 중 하나는 "나는
무젤만입니다"라는 말로 시작한다.[16] 이 증언들 속에는
자신들은 그것에 대해 증언할 처지에 있지 않다고
주장하는 사람들이 증언을 한다. 기적처럼 그들 중
몇몇은 살아남았고 '무젤만'으로서의 자신들의 존재를
이야기한다. 이 있을 법하지 않은 보고들은 파시즘 폭력의
간헐적인 실패와 그 극단적인 효력을 동시에 입증한다.
그것들은 절대적인 예외로서 법칙을 확인한다. 아감벤에
의하면, 그것은 역설을 제거하는 것이 아니라 그것을
'가장 정확하게' 확인한다.[17] 원래는 불가능한 것인데도
불구하고 그것들은 존재한다.

그럼에도 불구하고 이미지

미술사학자 조르주 디디위베르만은 또 하나의, 이번에는
이미지와 관련된 경우에 대해 이야기한다.[18] 자신의 글
「그럼에도 불구하고 이미지」(Images malgré tout)에서
그는 원래는 있을 법하지 않은 이미지들을 설명한다.
그것은 단 넉 장만이 전해지는, 아우슈비츠 수용소
수감자들이 찍은 사진이다. 아우슈비츠의 다른 사진들은
넘쳐난다. 이 수용소는 통제받지 않는 사진이 엄격히
금지된 구역이었지만 그곳에는 하나도 아닌 두 개의
암실이 있었다. 거기서 만들어진 대부분의 사진은 경찰

16 같은 책, 145.

17 같은 책, 144.

18 이 글은 그사이에 독일어판으로 출판되었다. Georges Didi-Huberman,
 Bilder trotz allem (München: Fink, 2007). 그러나 나는 2003년
 빈 미술학교에서 강연했던 미발표 원고를 인용한다.

활동 목적에 쓰였다. 강제 수용소 해방 직전에 행해진 아카이브 파괴에서 약 4만 장의 사진이 살아남았다.

이와 반대로 수감자들이 찍은 단 넉 장의 사진은 전혀 다른 맥락에 놓인다. 이 사진들은 대량 학살의 시각적 증거를 제시하기 위해 이른바 특별 지휘부 요원에 의해 촬영되었다. 이 폴란드 레지스탕스는 사진 촬영이 가능하도록 우선 수용소 안으로 카메라를 반입했다. 그 다음에는 SS 감시병을 따돌리는 복잡한 계획이 세워졌다. 그렇게 해서 비로소 알렉스라는 사람이 넉 장의 사진을 찍는 데 성공했다. 그중 두 장에는 노천에서 시신을 소각하는 장면이 담겼다. 다른 한 장은 가스실로 향하는 여성들을 보여준다. 마지막 사진은 가장 수수께끼 같다. 그것은 나뭇가지들과 하늘 한 조각을 보여준다.[19]

이 사진들은 단순히 대량 학살의 정황만을 그려내는 것이 아니라, 그 사진들 자체가 생성되는 상황과 시점을 보여주고 있다. 특히 초점이 흔들린 나뭇가지와 하늘만을 보여주는 네 번째 사진에서 조급함과 위험은 사진의 입자 자체 속에 거의 직접적으로 자국을 남겼다. 이 사진에는 사진이 만들어진 역사적 성좌, 총체적 감시의 상황, 암울함과 위협이, 카메라 앵글과 흐린 초점, 중심인물에 대한 제어력의 상실에 의해 표현된다.

물론 이 사진 한 장만으로는 아직 범죄적인 의미나 엄밀한 역사적인 의미에서의 증거가 되지는 않는다. 역사적

19 같은 원고.

주변 상황의 재구성에서 비로소 이 사진들이 정확히
무엇을 표현하고 있는지, 어디서 촬영되었는지, 언제
어떤 맥락에서 촬영되었는지가 드러난다.[20] 그러나 만약
이 맥락 자체가 하나의 상징적 표현을 갖는다면, 그것은
몇 장 안 되는 이 단편적인 사진들을 만들어내는 데
소요되었던 엄청난 노력을 보여준다.

이 사진들은 이른바 무젤만이라고 불린 사람들의
증언만큼이나 있을 법하지 않다. 그것을 방해하기 위해

[20]	이 전후 맥락은, 나치 독일군 전시회에서 그들 자신의—범죄를 기록한—
몇 장의 사진 처리를 둘러싼 논란의 사례에서 볼 수 있듯이, 종종 힘들게
재구성될 수밖에 없다. 전시된 사진이 보여주는 것이 정말 독일군의
범죄였는지, 아니면 소련 정보기관의 범죄였는지에 대해 다른 역사가들이
의문을 제기한 이후, 눈에 보이는 것으로는 결코 직접 밝혀지지 않는,
사건의 경과에 대한 세심한 재구성이 필요했고, 그것은 벤야민이
사진가의 과제라고 말했던 정확한 설명문과 기록의 과제를 역사가들에게
요구했다: "그것은 사진 이미지 위에서 '죄'를 밝혀내고, '죄지은 자를
지목하는' 것이다." Walter Benjamin, "Kleine Geschichte
der Fotografie," *Gesammelte Schriften*, Band II, 1
(Frankfurt / M.: Suhrkamp, 1991), 368~385, 여기서는 385.
그 경우에 재구성은 문제의 사진들의 새로운 설명뿐만 아니라, 기록으로서의
사진의 지위에 대한 더 정확한 성찰로도 이어진다: "사진은 현실을
거짓 없이 진실에 따라 묘사하는 매체로 여겨진다. 동시에 그 이미지는
언제나 렌즈 앞에서 일어난 일의 단면일 뿐이고, 시간의 흐름에서 작은
한순간만을 보여준다. 모든 문자 기록들과 마찬가지로 사진 역시 출처에
대한 비판적인 처리를 필요로 한다. 추상적인 글과 다르게 대상에 관한
이미지는 그 감상자에게 자신이 사건의 증인이라는 암시를 준다. 사진은
아직 덜 사용된 자료이다. 신빙성과 진실 내용을 재고할 때 문제들은 너무나
다양해 보인다. 동시에 아카이브 속의 부족하거나 모순적인 언급은 사진
자료를 다루는 과정에서 기존의 불확실성을 강화한다. 사진의 적절한 해석을
위한 방법론적인 도구는 이제까지 거의 개발되지 않았다." Hamburger
Institut für Sozialforschung, *Verbrechen der Wehrmacht:
Dimensionen des Vernichtungskrieges 1941~1944*, 전시 도록
(Hamburg: Hamburger Edition, 2002), 106.

단순히 인식론적인 폭력만이 아닌 엄청난 규모의 폭력이
동원되었다. 그럼에도 그것은 존재한다. 이를 전혀
가능하지 않다고 주장하는 것은 한마디로 거짓이다. 이런
주장의 결과는, 온갖 저항을 무릅쓰고 만들어졌던 모든
기록물들까지도 역사에서 사라지는 것이다. 수용자들이
찍은 넉 장의 사진도, 말하자면 침묵하는 채로 남아 있다.
그 사진들이 수용소 밖으로 몰래 반출될 수 있었음에도
불구하고, 아무 효과가 없는 채로 있었기 때문이다.

기억의 궁전 :
기록과 기념비 — 아카이브의
정치

사람들은 기록으로 무엇을 하는가? 철학자 미셸 푸코는
두 가지 가능성을 든다.[1] 첫 번째의, 역사적 방법은
기록이 무엇을 의미하는지, 그것이 진실을 말하는지,
그것이 진짜인지 위조된 것인지를 질문한다.[2] 기록은
재구성되어야 하는 어떤 사건의 흔적이라고 여겨진다.
두 번째의, 고고학적 방법은 이와 다르게 움직인다. 그것은
기록을 해석하려 하지 않고, 기록을 정리하고, 조직하고,
영역에 따라서, 또는 계열로 분류한다.[3] 이 방법은 그
기록이 음성적으로(im Negativen) 무엇을 가리키는지
질문하지 않고, 어떤 물리적 확실함(Positivität)이 그 기록
자체를 만드는지를 질문한다. 역사학 대 고고학: 전자의
방법이 기록을 영원히 잃어버린 어떤 사건의 네거티브
인화라고 받아들인다면, 후자는 기록을 실증적인 지식의
건축물을 짓는 벽돌이라고 생각한다.

1 Michel Foucault, *Archäologie des Wissens* (Frankfurt / M.:
 Suhrkamp, 1994), 14 이후 참조.

2 같은 책, 14.

3 같은 곳.

푸코에 의하면 역사적 방법은 과거의 기념비들을
기록으로 변화시킨다.[4] 사건들은 그 사건의 부재를
가리키는 흔적으로 바뀐다. 반대로 고고학의 방법은
기록을 기념비로 변화시키고,[5] 기록들의 특정한 배열에
의해서 어떤 지식의 건축물 — 말하자면 산더미 같은
서류, 일람표, 아카이브를 비롯한 기억의 구축물들 — 이
생겨나는지를 연구한다. 그것은 — 고고학적 발굴에서처럼
— 각각의 유물이나 기록들 사이의 관계를 확정한다.
역사적 처리 방법은 우리에게 증언의 문제를 떠올리게
하는 반면, 후자의 방법은 아카이브의 문제를 참조하게
한다.

아카이브의 배열은, 그 아카이브의 진술에 진실로서의
권위를 부여하는 특정한 진실 정치를 따른다. 그것은 어떤
기록이 아카이브에 들어갈 만하고 어떤 기록이 그러기에
부적절한지, 어떤 출처가 신뢰할 만하고 어떤 것이
믿을 수 없는 것으로 배척될지를 결정한다. 아카이브는,
가장 중요한 기념비들에 속하며, 그 안에서 기록들은
겉보기에는 중립적이지만 종종 그야말로 공상적인
정보의 건축물로 배열되곤 한다. 이런 배열이 어떻게
구축되는지를 이해하는 데는, 수사학의 고전적인 한
인물이 적절한 비유를 제공한다. 그것은 기억의 궁전에
대한 이야기이다.

4　　같은 책, 15.

5　　같은 곳.

아카이브로서의 소파

16세기 말에 예수회 수도사 마테오 리치가 중국에
도착했다. 거기서 그가 가르친 기술들 중에는 이른바
기억의 궁전 건축도 있었다. 상상의 궁전을 짓는 것은
원래 그리스 수사학의 기술이었다. 어떤 이야기를
암기하고 싶은 사람은 자신이 보고하는 요소 하나하나를
자신의 기억의 궁전에 있는 특정한 방들에 들여놓았다. 이
상상의 건축물은 기억을 분류하는 집짓기 블록들이었다.
마테오 리치에 의하면 이런 궁전 건축에는 세 가지 방법이
있다. 첫째는 진짜 건물들을 모델로 삼는 것이고, 둘째는
완전히 가상적인 구조물을 만드는 것이고, 세 번째는
진짜 건물들에 가상의 부분들을 덧붙이는 것이다. 궁전의
크기는 기억의 양에 따라 정해진다. 이 건물들 중 가장
큰 것에는 수백 개의 다양한 방들이 있다. 그러나 예를
들어 사원 건축이나 정부 기관 건물, 호텔이나 회의실처럼
소박한 건물도 있을 수 있다. 심지어 소파 하나가 이미
기억의 궁전을 짓는 출발점이 되기도 한다.

몇 년간의 연습을 거친 뒤 이 기억의 궁전들은 그
건축가들이 눈을 감고도 그 안에서 돌아다닐 수 있을 만큼
현실적으로 되었다. 보편적 이데아들이 인물 조각상들로
표현되는 기억의 극장들도 설계되었다. 심지어 기억의
도시들 전체가 그려지기도 했다. 철학자 토마소
캄파넬라(1568~1639)가 도시의 성벽과 집과 정원들로
이루어진 이런 도시를 설계했다. 기억을 장소에 묶어놓는
것 — 그리고 그것을 공간적으로 구성하는 것 — 은 오랜
전통이 있는 체계이다. 그러나 기억의 궁전은 공상
속에서만이 아니라 현실에서도 아카이브, 도서관 또는

가상 정보 건축물의 형태로 생겨난다. 자유롭게 구상된
기억의 건축물들과 다른 점은 무엇보다도 그것들이
중립성이라는 파사드 뒤에 공상적이고, 또 언제나
허구적이기도 한 자신들의 기원을 감추고 있다는 것이다.

다큐멘터리 작품들은 아카이브들과는 다르게, 기록을
공간 속에서만이 아니라 시간 속에서도 배열하는 기억의
궁전이다. 그러나 둘은 기록을 분류하고 보관하고
기록들 사이의 관계를 만들어내는, 비슷한 기능을 한다.
기록에는 허락받지 않은 사람들의 접근을 막고, 그
안에서 임의로 조정될 수 있는 일종의 거처가 필요하다는
생각은, 아카이브 자체의 개념에서 반영된다. 자크
데리다가 말했듯이, 아카이브라는 단어는 그리스어
아르케이온(archeîon)에서 파생되었고, 원래 집, 거처,
주소, 집정관(아르콘)의 관저를 의미했다.[6] 집정관들은
행정적 권력만이 아니라 기록을 정리하고 해석할 권한도
갖고 있었다. 기록들은 집정관들의 집 안에 그들의 권한
아래 보관되었다. 집정관들은 통치하고, 법을 만들고,
기록을 보존했다. 아카이브는 그러므로 권력과 지식이
교차하는 장소, 기록들이 보관되기만 하는 것이 아니라
감독되기도 하는 장소이다. 그러므로 그것은 탁아소나
피난처처럼 기능한다. 아카이브는 기록들을 보호한다.
그러나 아카이브는, 데리다에 의하면, 또한 기억들을
잊음으로써 자신이 보관하고 있는 기억들로부터 스스로를
방어한다.[7]

6 Jacques Derrida, *Dem Archiv verschrieben: Eine Freudsche Impression* (Berlin: Brinkmann + Bose, 1997), 11 참조.

7 같은 책, 10.

아카이브는 상반되는 기능들을 하나로 통합한다. 그것은
역사적이고 고고학적인 방법들을 결합하고, 기억하면서
또 그만큼 망각한다. 심지어 아카이브는 계획적인 망각을
기억한다고도 할 수 있을 것이다. 아카이브는 영원히 잊힐
수 있는 개별적인 목소리나 사건들을 반드시 구해내지는
않는다. 그러나 이 사건들의 맥락과, 말하자면 사건들의
망각을 계획했던 규칙은 대부분 아카이브에 저장된다.
개인의 기억이 작동하지 않거나 억압될 경우에도, 집단
기억과 그 기억의 물리적으로 존재하는 정보 건축물로의
복귀는 여전히 가능하다. 이 점에 관한 한 역사적 공백과
고고학적 충만은 상호 보완적이다. 이런 상호 작용의 한
사례가 아카이브의 모순과, 기억과 망각, 역사와 고고학의
공존을 분명하게 보여주는, 레이 타지리의 고전적
다큐멘터리 영상 에세이 「역사와 기억」(History and
Memory, 1991)이다.

유령의 조감 시점

「역사와 기억」은 제2차 세계대전 중 일본계 미국인들의
수용소 억류를 다룬 작품으로, 타지리의 가족도 이 상황을
겪었다. 부친이 미군 병사로 태평양 전쟁에 참전해 있는
동안, 나머지 가족들은 적대적 외국인(enemy alien)으로
만자나 수용소[8]에 수감되었다. 총 12만 명 이상이
감금되었다. 미국 법원은 1980년에서야 그것이 불법적
조치였음을 소급해 인정했다.

「역사와 기억」은 이 수용 조치에 대한 개인의 기억과

8 [역주] 진주만 공격 이후 1942~1945년 사이 미국 서부 거주 일본인들을
 강제 수용한 캘리포니아 시에라네바다 인근의 수용소.

공식적인 역사의 판본들을 결합한다. 기억(메모리)이
증인들의 띄엄띄엄한 기억들에 의존하는 반면,
역사(히스토리)는 '적대적 외국인'에 대한 매스컴과
대중문화의 서술들로 이루어진다. 사적이고, 결함이
있고, 또 억눌린 기억이 국가와 대중문화의 역사
서술과 대조된다. 기념비(모뉴먼트)가 빠져 있는
기록(다큐멘트)을 대신한다. 왜냐하면 미국 대중문화의
아카이브에 의한 횡단면은 당연히 수감자들의 기억과는
전혀 다른 수용소 수감과, 보다 일반적인 태평양 전쟁의
이미지를 우리에게 보여주기 때문이다. 그러나 대중
매체의 이미지들 역시 증인들의 기억과 마찬가지로
불확실하다. 증인들이 기억 상실에 시달린다면, 집단
기억은 전쟁 프로파간다에 의해 왜곡되어 있다. 양쪽
기억의 형식은 서로 모순될 뿐만 아니라, 통일성 있는
전체를 이루지도 않는다.

이 영상의 한 결정적 장면에서는, 자막으로 — 30미터
높이에서 내려다보는 유령의 시점에서 — 타지리 가족의
집이 인부들에 의해 화물 트럭에 실려서 알 수 없는
장소로 옮겨지는 모습이 그려진다. 부친의 내레이션
목소리는 이 시기에 일본인은 부동산을 소유할 수
없었다고 설명한다. 그가 미 육군에 근무하는 동안 해군이
그의 집을 압수했고, 그 집은 영원히 사라져버렸다.
이 장면에 대한 영상은 하나도 존재하지 않는다. 반면
진주만과 그 이후의 다른 영상들은 차고 넘친다: 일본
제국 군대의 미 해군 기지 공격에 관한 다큐멘터리와
극영화들, 애국주의적인 뮤지컬, 강제 수용에 관한 주간
뉴스, 존 포드 감독의 영화들, 'enemy ailien'이라는

스탬프가 찍힌 증명서들, 스펜서 트레이시가 나오는 범죄
영화의 장면 등등. 타지리는 이 기록들을, 국가의 상상력을
관통하는 하나의 균열이 만들어지는 기억의 건축으로,
몽타주 연작으로 배열한다. 이 비디오는 미국 대중문화의
기억이 일본계 미국인의 강제 수용을 위해 구축했던
집단적 기억의 궁전을 재구성한다. 동시에 그것은 또한
태평양 전쟁의 전선 한복판에 떨어져서 미국 정부의
명백한 헌법 위반으로 구금되었던 일본계 미국 거주민의
또 다른 이미지와 기억의 결손을 기록한다.

만자나를 넘어서

자라 후슈만드와 타미코 틸은 '만자나를 넘어서'(Beyond
Manzanar)라는 제목의 3D 가상현실 설치 작업에서
마찬가지로 만자나 강제 수용소와 관련된 기록들을
다룬다. 이 작품에서 이 일본계 미국인 수용소는
인터랙티브한 기억의 궁전으로 변한다. 관객은
조이스틱을 움직여서 만자나 수용소를 가로질러 비행할
수 있다. 가상으로 재구성된 막사들에는 특정한 자료들,
수용소를 보도하는 사진이나 신문 기사들이 놓여
있다. 수용소 건물은 「만자나를 넘어서」에서 일종의
아카이브로 기능이 바뀐다.

이 기억의 궁전에는 역설적인 특성이 하나 있다.
한편으로 기록들은 그 궁전 안에 가상적으로 배치된다.
그러나 다른 한편으로 이 장소—수용소—는 중층적인
탈장소(Entortung)의 무대이기도 하다. 한때 그것은
미국 서해안 전 지역으로부터 이 수용소로 수감되어온
수용자들의 장소였다. 수용소를 설치하기 위해 이전의

거주민들, 아메리카 원주민들이 인디언 보호 구역에서
쫓겨났다. 게다가 수감자들도 만자나에 자신들의 상상의
건물들을 만들었는데, 이 설치 작품은 이들 상상의
건물들을 관련짓는다. 그들은 불교의 서방 정토에
있는 신성한 연못과 섬의 복제본을 보여주는 정원들을
만들었다. 낙원과 수용소, 저 너머의 고향과 이편의
탈장소가 이 이상한 장소에서 서로 교차한다. 수용소는 이
작품에서 데리다가 말하는 그리스어 아르케(arché)의 두
가지 의미를 갖는 아카이브가 된다. 아르케는 한편으로
시작, 시초(commencement)를, 다른 한편으로 명령,
지시(commandement)를 의미한다.[9] 만약 낙원이 신화적인
의미에서 모든 것이 시작되는, 시초를 나타내는 장소라면,
수용소는 반드시 법에 국한되지 않더라도 권위와 주권과
명령의 대상이 되는 장소이다. 이 기이한 만자나의
낙원들에는 시작과 명령이, 하나의 시작이 약속하는
수많은 가능성과 권위적인 체계의 엄격한 지배, 미국적
평등의 약속과 특정 인종 집단에 대한 차별의 현실이
공존한다.

푸코가 강조하는 기념비적인 것의 의기양양한
실증주의(Positivismus)는, 이 취약하고 동요하는,
전반적으로 잊힌 기념비 앞에서 흔들린다. 이 낙원의
정원들은 망각된 과거의 기념비인가, 아니면 저 너머

9 같은 책, 9 참조. "아르케(Arché), 시초(始初)이자 계명을 동시에 부르는
이 이름을 기억하자. 이 이름은 명백하게 두 개의 기초를 하나로 모은다:
그것은 자연 혹은 역사에 따라서 사물이 시작하는 곳—물리적이거나,
역사적인, 혹은 존재론적인 기초, 그리고 법에 따르는 기초, 즉 인간과
신들이 다스리는 곳, 권위가 사회질서를 유효한 것으로 만드는 곳, 질서가
그곳으로부터 주어지는 그 장소—법칙론적인(nomologisch) 기초이다.

미래의 기록인가? 아니면 그것은 개인적 기억과 집단적 기억의 분열을 넘어 기념비의 긍정성과 기록의 부정성 사이에 놓여 있는 또 다른 질서에 속하는 것인가?

문서 교환

아카이브: 거대한 기록의 산더미. 20세기는 마치 종이로 만든 요새 뒤에 숨은 것처럼 보인다. 이 요새 건물의 부품들: 복도, 소매 덮개, 관료주의. 사냐 이베코비치의 설치 작품 「어머니의 번호를 찾아서」(Searching for my mother's number, 2002)는 어쩌면 곧 사라져버릴지 모르는 이러한 세상의 잔해들을 다루고 있다. 이 영상 설치 작업은 여러 개의 영상을 동시 상영한다. 첫 번째 영상은 일기장의 이미지들로만 이루어져 있다. 일기장의 텍스트는 낭독자가 화면에 나오지 않는 목소리만으로 낭독된다. 두 번째 영상은 공식 문서의 이미지들이다. 일기장이 이베코비치 모친의 아우슈비츠 수용소 생활에 대해 이야기하는 동안, 관공서의 공문서들은 장애인 연금을 둘러싸고 벌어진 30년 넘는 관료주의와의 투쟁을 보여준다. 모친의 진술은 공식적으로 인정되지 않았고, 그녀의 이야기는 진실이라고 받아들여지지 않았다.

이 작품은 아주 단순한 방식으로 아카이브와 기록의 권력을 제시한다. 공식 아카이브는 개인의 이야기를 인정하지 않으며, 자체의 관료적이고 가부장적인 권력을 표출한다. 아카이브는 기호들을 수집하고 관리하기만 하는 것이 아니라, 빈틈없는 연속성과 자명하고 투명한 질서의 인상도 만들어낸다. 그것은 구성 요소들이 이상적인 배열로 조직되어 얼핏 보면 매끄럽고 연속적인

표면을 형성하고 있는 하나의 코퍼스(Korpus)[10]를
제시한다: 이것이 아카이브 정치의 작용이다.[11] 아카이브
정치는 관료 체제의 문서 교환 속에서 가시화된다. 일기는
손으로 쓰이고, 공문서는 얇은 먹지에 타자기로 타자된다.
이베코비치의 작업 속에서 이 두 가지 서로 다른 쓰기는
서로 다른 두 가지 형식의 아카이브의 진실 정치를
기록한다. 그러나 둘 중 한 종류의 쓰기, 관료가 타자기로
친 것만이 공식적으로 인정된다. 공식적 기념비와 개인의
기록은 이원적인 단층선을 따라 뚜렷이 구분된다.

유일한 증인

그러나 아카이브와 그 배열 원칙들은 정말 이베코비치의
작업이 암시하는 것처럼 무분별한 권력의 메커니즘과
소외의 메커니즘, 억압과 겉치레의 장치에 불과한 것일까?
또는 기록들 역시 다른 것들과의 관계 속에 놓여 있어야
하고, 그럼으로써 그 전후 맥락에 관한 뭔가가 경험될 수
있지 않은가? "한 명의 증인은 증인이 아니다"라는 고대
로마의 법률 규칙 또한 역사적 사실의 극단적 위조나
주관화를 방지하는 장치가 아닌가? 아카이브 — 또는
기념비 — 는 기록들을 서로 연관 짓고 의미 있는 맥락
속에 배치하는 기능도 한다. 이 맥락은, 개별적이거나
산발적인 진술을 가지고 잘못되거나 성급한 결론을
내리지 않기 위해서는 반드시 필요하다. 왜냐하면 바로
이 가시적 기록은 그 사건만을 가리키는 것이 아니기
때문이다. 기록이 일종의 진열품으로 역사적 맥락에서

10 [역주] 몸을 뜻하는 라틴어 '코르푸스'(Corpus)에서 파생된, 체계화된
대규모 문서들의 세트.

11 같은 책, 13.

분리되면, 일종의 공상적 잉여물, 즉 스펙터클의
도상적(ikonisch) 잠재력과 감정적 에너지도 방출된다.
그로 인해 기록은 그 자체를 훨씬 넘어서 신화의 시각적
상투어(Floskel)가 되고, 관음증적 호기심을 불러일으키는
방아쇠이자 촉매가 된다. 각각의 기록은 그것이 언급하는
현실과 전혀 무관할 수 있으며, 또 반드시 현실과
관련되어야 하는 것도 아니다. 그것은 그 자체의 단일하고
공상적이고 자기 지시적인 우주를 만들 수도 있고,[12] 그
자체의 단자적인(monadisch) 기념비로 돌연변이할 수도
있다. 이럴 경우에는, 어떤 기록의 감정적 작용이 그것의
맥락화를 이기고, 겉보기에 직접적인 것 같은 경험이
성찰을 이기고, 그 결과들의 스펙터클이 기록의 역사적,
사회적 관계의 교훈을 이긴다. 기록은 자체의 맥락에서
떨어져 나와, 상상의 차원에서 보는 사람과 연결되고,
리비도적 에너지의 기폭제로 방출되는 하나의 특이한
사건이 된다.

그래서 아카이브는 가로로 나뉘진다. 한편으로 그것은
개별 기록들 간의 명확한 관계를 결정하고 위치를
지정하고 고정시키는 영역을 보여준다. 동시에 개별

[12] 이 특이점(Singularität) 비판은 탈식민주의 연구들에서 특이점의 과도한
강조에 대한 피터 홀워드의 비판에서 차용되었다. Peter Hallward,
*Absolutely Postcolonial: Writing between the Singular
and the Specific* (Manchester: Manchester University
Press, 2001) 참조. 후기 구조주의와 해체주의가 특정한 과정들의
특이점을 주장하는 것은, 그 과정들의 다른 과정들이나 사건들과의 상대성이
전체적으로 부정되는 결과를 가져온다. 그 결과는 더 이상 서로를 비교할
수 없기 때문에 관련될 수 없는 의미의 평행 우주의 세계이다. 따라서 모든
사건이 그 각각의 단일한 논리로 이해되기 때문에, 사회적, 정치적, 역사적인
맥락의 손실이 생겨난다.

기록들 — 또는 아카이브의 섹션들 — 은 이런 고정에서
벗어나, 고전적 집정관의 논리와는 다른 논리, 이를테면
욕망이나 환상 또는 자본의 논리에 의해 정해지는 연결을
받아들일 수 있다.

전후 맥락의 위치 지정과 가상적 탈장소의 이러한 분열은
또한 개별적인 가시적 기록들 사이로도 가로지른다.
비유하자면, 기록들은 앞면과 뒷면으로 나눠진다.
이미지의 가시적인 앞면이 맥락에서 떨어져 나온
스펙터클로 여겨질 수 있다면, 주석(註釋)과 원산지
증명이 있는 뒷면은 그 이미지들을 다른 기록들과
아카이브의 논리에 연결시킨다. 역사적 전후 맥락이
없으면 하나의 이미지는 가능한 어떤 것도 의미할 수
있다. 다른 이미지들, 텍스트, 소리들과의 관계가 비로소
그 이미지가 정말 무엇을 보여주는지를 우리에게
알려준다. 작가 그룹 클룹 츠바이(Klub Zwei, 클럽 2)의,
유대인 학살 이미지의 사용에 관한 약 5분짜리 비디오
영상 작품 「흰색 위의 검정」(Schwarz auf Weiß,
2003)은 어쨌든 그렇게 주장한다.[13] 계속해서 쉽게
이해되고 상징적으로 강력한 장면들을 보여주는 사진들의
노출된 앞면은, 자체로서 독립하는 경향, 스스로를 학살
과정의 코드(Chiffre)로 확정하는 경향, 학살 과정을
극적인 구경거리로 만드는 동시에 맥락으로부터 떼어놓는

13 Klub Zwei, *Schwarz auf Weiß*, A/GB 2003, Beta SP, 5min.
 이 작품에 대해서는 다음의 상세한 글을 참조하라. Karin Gludovatz,
 "Grauwerte: Ein Projekt von Klub Zwei zum Gebrauch
 historischer Dokumentarfotografie," *Texte zur Kunst* 51
 (2003): 58~67.

경향이 있다. 반면, 아카이브로 맥락화하는 주석과
주해가 붙어 있는 이 사진들의 뒷면은 덜 극적이다.
사실적인 사진 이미지의 자극과 그 관점의 특이성은, 이
이미지들을 특정한 역사적 맥락 속에 수고롭게, 흔히
무미건조하게 배열하는 일보다 매력적이다. 이 짧은
영상의 시각적인 차원을 이루는 자막(텍스트 패널)의
명제는 "이미지를 기록이 아니라 상징으로 사용하는
것은 지금도 관행"이라는 것이다. 이미지를 상징으로,
다시 말해서 도상적 자극의 방아쇠로 사용하는 것이다.
반면에 이미지를 기록으로 읽는 것은, 이미지를 상위의
아카이브의 문맥 속에 놓는 것을 의미한다.

이 영상의 자막에 계속 인용되거나 요약되고
있는 「이미지의 좋은 사용」(Du bon usage des
images)[14]이라는 글을 쓴 클레망 셰루는 자유롭게
유랑하는 시각적인 것의 정서적 잠재력에 맞서서,
이미지를 다른 것과 연관 짓고, 그럼으로써 읽을 수
있게 하는 것은 바로 이미지의 뒷면이라고 주장한다.
"뒷면은 역사의 흔적, 이미지의 역사적 흔적을 담고 있다.
촬영자(의 이름), 검열 당국의 검인, 관청의 소인, 인화지
상표, 언론 기관의 스탬프."[15] 이것들은 바로 관료적
세심함의 표지이고, 해석적이고 상징적인 권력의 표지,
집정관의 표장들이다. 셰루는 그것을, 개별 이미지를
가능한 스펙터클의 자유롭게 부유하는 자극제이자
운반체로 만드는 제어할 수 없는 도상의 잠재력에

14 Clement Chéroux, *Du bon usage des images* (Paris: Marval, 2001).

15 Klub Zwei, *Schwarz auf Weiß*.

맞서는 신뢰성의 보증인이라고 생각한다. 기념비적인
것의 이런 측면 — 기록들을 안정적인 기억 건축물 속에
시리즈로 만들고 배열하는 것 — 은, 전통적으로 대개
이해관계에 지배되는 진실 정치의 표현이다. 셰루에게는
바로 이런 측면이 경쟁하는 이미지들의 무한한 시장에서
이미지들의 환상적인 과잉이 곧바로 교환 가치로 전환될
수 있는, 개별 이미지들의 위협적이고 극단적인 성격에
대한 안전장치를 제공한다. 「흰색 위의 검정」은
이미지의 '앞면'을 완전히 포기함으로써, 이런 형태의
착취에서 벗어난다. 이 비디오는 이미지 차원에서는
흰색 배경과 자막만으로 구성된다. 음향 차원에서는
아카이브 관리자가 시각적으로도 영향을 미치는 이미지의
스펙터클화와 이미지의 과잉공급에 대해 의견을 말한다.
사진을 여러 번 인화할수록 그만큼 콘트라스트가
강해지고, 결국 이론적으로는 검정색과 흰색 면들만
남기 때문이다: "복사가 되풀이될 때마다 콘트라스트는
커집니다. 회색조와 디테일들이 사라집니다. 수십 차례
복사가 반복되면 흑과 백만 남게 됩니다."[16]

비교적 문화-비관적인 이 진단은 물론 막다른 골목을
확인하는 것이 아니고, 전환의 지점을 표시한다. 왜냐하면
과부하로 인해 이미지 정보가 해체되는 순간, 그 이미지가
동원 상태에서 벗어날 출구도 열리기 때문이다. 이런
상황에서, 은유적으로 말해서 사진이 죽도록 복제되고,
침출되고, 내용물을 거의 잃는 상황에서, 그러니까
결석(結石)의 발작 속에서, 사진은 단색 추상화로

16 같은 작품.

변하는데, 이 추상은 그 사진을 다시 읽을 수 있게 만들고, 그럼으로써 그 전후 맥락을 되돌려줄 수 있다. 기록의 스펙터클한 성격은 그 절정에 이르러 급격히 붕괴하고, 정반대의 모습으로, 순수한 추상화 — 검정색과 흰색의 평면 — 로 변한다.

이 순간에, 즉 우리가 메모와 스탬프와 수수께끼 같은 기호들이 있는 사진의 '뒷면'뿐 아니라, 그 생산과 순환의 맥락 전체를 고려할 때 비로소, 리얼리티를 서술하는 사진의 약속이 지켜진다. 「흰색 위의 검정」은 이처럼 기념비와 기록의 관계를, 시각적인 것의 다큐멘터리적 구체성과 고고학적 아카이브 작업의 추상 사이, 개인의 시점과 집단의 기억 사이, 감정과 전후 맥락 사이, 도상과 상징 사이의 상호 관계로, 불가피한 진동으로 규정한다. 이베코비치의 작업과는 반대로, 여기서는 아카이브의 권력 지식의 고전적인 상징물에도 중요한 의미가 부여된다. 그리하여 발터 벤야민이 기록의 야만성의 징후라고 해석했던 것,[17] 즉 스스로를 과신하는 권력 지식의 흔적이, 이 경우에는 기록의 무분별한 탈맥락화도 저지한다.

야만의 스탬프

그러므로 아카이브는 상반되는 두 가지 역동적인 힘을 갖고 있다. 이미지의 '앞면'에 해당하는 동력과

17 "문화의 기록이 동시에 야만의 기록이 아닌 적은 결코 없었다."
Walter Benjamin, "Über den Begriff der Geschichte," in
Illuminationen. Ausgewählte Schriften 1 (Frankfurt / M.:
Suhrkamp, 1977), 251~261, 인용은 254.

이미지의 '뒷면'과 관련되는 동력이다. 전자가 이미지를
자체의 맥락에서 떼어내 개별화하려는 경향이 있다면,
후자는 이미지를 안정적인 관계 속에 끼워 넣는다.
전자가 탈장소화한다면 후자는 장소를 지정하고,
전자가 감정적이라면 후자는 성찰적이다. 이런 점에서
우리는 아카이브를 두 종류의 순환이 교차하는 일종의
교차로라고 생각할 수 있다. 이것은 또한 「신체와
아카이브」(The Body and the Archive)[18]라는 글에서
앨런 세큘라가 보여준 관점이기도 하다. 세큘라에 의하면
사진 아카이브는 이 두 가지 차원, 이미지의 교환 가치와
사용 가치의 차원, 이미지의 감정적 성격과 정보적 성격
사이를 연결한다. 그것은 한편으로는 경제 논리에 의해,
다른 한편으로는 역사 논리에 의해 정해진다. 아카이브는
이미지 자체가 아니라, 이미지를 해석하고 새로운
맥락 속에 끼워 넣을 수 있는 권리, 의미와 소유 구조를
연결한다. 아카이브는 이미지가 상품으로 거래되고,
이미지 자체의 원래 맥락에서 떨어져 나와 새로운 맥락
속에 편입되는 하나의 시장이다.

세큘라는 아카이브 내에 공존하면서 서로 연결되는
이미지의 두 가지 가능한 영역의 윤곽을 암시적으로
그리고 있다. 첫 번째 이미지의 영역은 욕망과 자본의
거친 흐름들이 특징인 풍경에 해당된다. 그것은 시각적
기록을, 자유롭게 유동하는 교환 가치와 음탕한 투자와
거리낌 없고 자의적인 재맥락화의 걷잡을 수 없는

18 Allan Sekula, "The Body and the Archive," in *Visual
Culture: The Reader*, eds. Jessica Evans and Stuart Hall
(London: Sage, 1986), 181~192 참조.

소용돌이 속으로 빨아들이는 풍경이다. 이 역동적인
힘 속에서 다큐멘터리 이미지는 무엇보다도 진정한-
감정적인(authentisch-affektiv) 아이콘으로, 사건에 대한
직접적인 통로로, 자유롭게 부유하는 소비 상품으로,
현실적이고도 초현실적인 역설적 대상으로 받아들여진다.
반대로 두 번째 영역은 이미지를 흔히 국가와 전통에 의해
결정되고 역사적 맥락이 깊이 배어 있는 기념비적이고
관료적인 정보 건축 속에 배치한다. 이 공간에서 이미지는
안정적이고, 때로는 납덩이처럼 무거운 관계들 속에,
아카이브 관리자의 하이퍼링크와 목록 번호의 서류로
만들어진 미로 속에 저장된다. 이미지는 기록들의
위계적인 배열 속에서 확정적으로 정해진 자리를
배정받는다. 그것은 어떤 지시 대상을 가리키기보다는
그것을 고정시킨 관습을 가리키는 상징으로 해석된다. 그
사용 가치는 인접한 기록들의 계열 안에서, 명확히 정의할
수 있는 어떤 기원에 그것이 고정되어 있음을 가리킨다.
전자의 역동적 측면이 욕망과 자본의 논리에 맞춰
구성된다면, 후자의 정적인 측면은 민족 문화의 원리들과
그것에 내재된 집정관의 논리를 너무 자주 따른다.

「흰색 위의 검정」처럼, 세큘라도 경향적으로 후자의
정역학을 위해 전자의 동역학을 비판하는 쪽을 택한다.
세큘라에게 미적 스펙터클로서의 기록은 특히 이미지
경제에 대한 광범위한 분석의 맥락에서 문제가 있는
것으로 보인다.[19] 왜냐하면 기록의 감정적-스펙터클의

19 "역사는 스펙터클의 성격을 띤다." 같은 책, 188. "과거를 향하는 파편화된
 응시의 느슨한 연속을 따라가는 동안 관객은 상상 속에서 시간적, 지리적
 이동의 상황 속으로 옮겨진다. 탈장소화되고 방향성이 제거된 이러한

요소들이 강조될 경우, 역사가 생산되는 장소였던
아카이브는, 역사가 이런 것이라고 확인되는 일종의
동물원으로 변해버리기 때문이다. 아카이브는 역사가
테이블 위에서 벌거벗고 춤을 추는 일종의 테이블 댄스
바로 변한다. 개별 기록들의 시각적 측면이 맥락의
측면보다 우위를 차지하면, 세큘라의 표현처럼 향수와
공포, 그리고 압도적인 과거의 이국화(異國化) 사이에서
흔들리는 감정들을 불러일으키는, 진짜의, 실감나는
스펙터클로서의 역사가 다시 공연된다. 과거는 미적
대상화되고 낯설어지며, 어쩌면 자극적인 스릴을 만들
수도 있는, 그러나 바로 그럼으로써 거리를 둘 수 있는,
다른 어떤 것으로 바뀐다.

스펙터클로서의 기념비

그런데 우리가 과연 세큘라의 비판을 따라야 할까?
이를테면 스펙터클의 감정적 질서가 거의 언제나
자본의 법칙에 의해 결정된다면, 역사적 맥락의 질서는
어떤 논리를 따르는가? 그 논리는 하나의 확고한
기원, 권위적인 권력 관계와 관료-가부장적 논리의
영역에 대한 고착의 논리가 아닌가? 국가를 떠받치고
권력을 유지하는 관계들 속에 확고하게 고정되어
있는 상태로부터, 그것들이 묶여 있는 선동적인, 또는
애국주의적인 기념비들로부터 떼어내야 하는 이미지들이

상태에서 유일하게 제공되는 연관성은 계속 변화하는 카메라의 위치로서,
그것은 관객에게 일종의 무력한 전지(全知, Allwissenheit)를 제공한다.
(...) 그러나 이 기계는 어떤 주장에 의해서가 아니라, 어떤 *체험*을
전달함으로써 자신의 권력을 구축한다. (...) 이해가 심미적인 체험으로
대체된다." 같은 책, 189, 저자 번역.

있지 않은가? 개별 자료들 간의 예상치 못한 연관 관계의
구성, 집정관적 논리의 전복, 해석의 해방은, 이 딜레마를
벗어나는 방법이 될 수 있다. 아카이브는 개별적인
재해석들 속에서 개편되고, 분해되고, 재조립되고, 미적
대상화된다. 이미 진실인 것처럼 보였던 익숙한 픽션들이
픽션 형식의 진실들로 대체된다. 아카이브의 중성화된
기념비, 일련의 데이터들, 서류 더미들 혹은 통제 사회가
그 관리 기능을 그것에 따라 정렬시키는 통계 곡선은,
이러한 재조립된 성좌 속에서는 신경증적인 망상임이
드러난다. 새로운 이미지의 계열들은 그 사건 자체보다
오히려 그 조합의 미적 감수성을 가리킨다 ― 그것은
목적이 없는 불투명한 수단이 된다.[20]

목적 없는 수단

아카이브의 이러한 급진적이고 환상적인 재편성은
이를테면 벨기에의 비디오 작가 요한 흐리몬프러의
영상 작품 「다이얼 히-스-토-리」(Dial H-I-S-T-O-R-Y,
1999)에서 찾아볼 수 있다. 「다이얼 히-스-토-리」는
항공 운항 초창기부터 21세기 초까지 테러리스트들의
항공기 납치에 대한 광란의 연대기이다. 이 비디오는 온갖
종류의 아카이브 영상, 뉴스 방송, 리포트, 극영화, 우연히
발견된 영상, 작가가 공항에서 찍은 장면들을 조립한다.
그것은 비극적인 것과 평범한 것, 재난과 초월적인
것, 대중문화와 예술, 감정과 성찰을 뒤섞는다. 그것은
이미지의 힘을 불신하는 것이 아니라 그 감정적 잠재력에
탐닉하고, 스펙터클을 회피하는 것이 아니라 오히려

20 같은 책, 186 이후 참조.

찬양한다. 그것은 이미지의 가상성을 찬양하면서 동시에 그것을 미처 날뛰는 편집증적인 집단적 상상의 산물로 해석함으로써, 기념비의 실증주의적 논리를 일관되게 고수한다.

피랍 항공기의 폭발을 경쾌한 디스코 리듬과 연결하거나, 테러리스트들의 활동을 예술가들의 활동과 비교하면서, 「다이얼 히-스-토-리」는 타자이자 국가의 적으로서의 테러리스트에 대한 표준화된 관료적 내러티브를 완전히 거부한다. 작가에 의하면 이 비디오는 우리의 재난-문화(Katastrophenkultur) 속에서의 스펙터클의 가치를 강조한다. 그것은 사건의 리얼리티라든가 정치적 맥락을 재구성하려고는 시도조차 하지 않고, 오히려 대중문화의 테러리즘에 대한 연출의 반짝이는 표피를 따라 무중력 상태로 활공한다. 증인들의 진술은 테러리즘의 스펙터클에 대한 의외의 반응들, 집단 히스테리, 팬 숭배를 비롯한 측면들을 강조하는, 부분적으로 괴기한 시리즈로 배열되어 각각 그 진술 자체의 인용문으로서 등장한다. 이를테면 리처드 닉슨은 비행기 납치에 대한 놀라운 주장과 함께 인용된다. 과학자들로 이루어진 청중 앞에서 닉슨은 이렇게 말한다. "만약 과학이 없었다면 비행기도 없었을 것이고, 비행기가 없었다면 비행기 납치도 없었을 것입니다. 그러니 우리는 과학이라는 것이 아예 없었던 편이 나았을 거라고 주장을 할 수 있을 것입니다."[21] 닉슨이 비행기 납치를 완전히 가치 중립적으로 모더니티의 불가피한 결과로 인정하는 것과 마찬가지로,

「다이얼 히-스-토-리」에서 인용.

「다이얼 히-스-토-리」는 스펙터클을 현대의 테러리즘의
불가피한 결과로 받아들인다.

외부가 없는 건축

이 비디오는 납치의 역사적 맥락이나 정치적 맥락,
또는 사회적 맥락을 분석하지 않는다. 그것은 납치에
대한 정치적 정당성을 평가하지 않으며, 오히려
납치가 사회에서 불러일으키는 흥분의 파장을 일종의
증폭기처럼 강화한다. 이 스펙터클은 상황주의 스펙터클
이론가 기 드보르의 서술과 일치한다: "스펙터클은
논쟁의 여지가 없고 도달 범위를 넘어서는 엄청난
확실성(Positivität)으로 나타난다. 스펙터클은 '보이는
것은 좋은 것이다. 좋은 것은 보이는 것이다'라는 말
이외에는 아무것도 말하지 않는다."[22] 그런 점에서
「다이얼 히-스-토-리」는 전적으로 명확한 실증주의적
기념비로서, 그 자체 이외에는 아무것도, 그것이 조직하는
감정적 강렬함 이외에는 그 어떤 것도 가리키지 않는다.
스펙터클에 대한 드보르의 문화 비관주의적 평가 절하가
예언한 것과는 달리, 호리몬프러의 스펙터클은 결코
수동적이고 기생적이고 자본주의적인 추상 개념으로서만
기능하는 것이 아니다.[23] 즉 「다이얼 히-스-토-리」에서
테러리스트들은 자신들의 표현의 조건들을 적극적으로
제어하는 배우들이 된다. 그들은 비행기 납치 전에
성형 수술을 받기를 전혀 망설이지 않는다. 정치는
스펙터클이고, 스펙터클의 물질적 맥락은 무자비하게

22 Guy Debord, *Die Gesellschaft des Spektakels* (Hamburg:
 Edition Nautilus, 1978), Kap.1, Nr.12.

23 같은 곳 참조.

과격화된 관심 경제 내에서의, 만인에 대한 만인의
투쟁이다.

흐리몬프러의 비디오는 이 작품이 완성된 지 약 2년 뒤에
일어난 9.11 이후에 다시 한번 강화되었던 테러리즘의
상징적 이미지의 힘을 선취한다. 이미지에 감정을
충전하는 이 과정에서 아카이브는 중요한 역할을 한다.
그것은 이미지를 끝없이 복제하고, 속도를 줄이고, 접근
가능하고 이용 가능한 것으로 만들고, 시간을 초월한
영원한 아이콘으로 바꿔놓으며, 이로써 이미지의 감정적
잠재력을 증가시킨다. 동시에 이 비디오는 계속해서
개별 인물의 얼굴을 포착함으로써 식별 가능한 개인의
차원에서 주장한다. 울부짖는 어머니들, 흥분한 어린이들,
담담한 테러리스트들은 실제 인물들의 환상, 진정한
느낌의 환상, 진정한 감정적인 예외 상태의 환상을
만들어낸다. 그러나 흐리몬프러는 또한 자신의 자료에
분명하게 개입한다. 만화와 극영화, 교육 영화에서 구한
관련 자료를 편집에 끼워 넣으면서 그는 완벽하게 연출된
흐름을 끊는 것이 아니라 오히려 더 받아들이기 쉽게
표현하는 성찰적인 차원들을 만들어낸다.

만약 「다이얼 히-스-토-리」가 하나의 기억의
궁전이라면, 그것은 얼핏 보면 아마도 라스베이거스의
시저스 팰리스와 가장 비슷할 것이다. 그것은 사방팔방이
반짝거리고 요란스러운, 비상구 표지판이 모든 방향을
가리키고 있을 뿐 아니라 순전히 장식에 불과한, 미로와
같은 기억의 카지노이다. 왜냐하면 이 건물에는 외부가
없고, 출구가 없고, 그 자체의 타자가 없기 때문이다.

그것은 오히려 그 자체의 맥락에서 떨어져 나와, 어디에나
편재하는 불안의 분위기 속에서 끊임없이 위협하는
재앙의 징후가 되는 아이콘들의 스펙터클하고 전적으로
자기 지시적인 힘에 집중한다.

다시 들여다보면, 흐리몬프러의 기억의 궁전 개념은
그러나 근본적으로 카지노 건물보다도 더 극단적이다.
왜냐하면 그의 영상에서는 납치된 항공기가 기억의 집이
되기 때문이다. 비행기는 여러 나라들과 여러 고향들
사이에서 아무런 근원도, 고정된 전후 맥락도 갖지 못한
채 움직인다. 흐리몬프러는 "집은 실패한 아이디어다"라는
소설가 돈 디릴로의 문장을 내레이션으로 인용한다.
「다이얼 히-스-토-리」는 이러한 안정된 기억의 집의
상실, 맥락과 역사와 집정관적 네트워크와 장소의
상실을 시인한다. 그가 배열한 아카이브 자료들의
연속은 — 비행기처럼 — 공황 상태와 히스테리와 매혹에
빠져 있는 상상의 공간 안에서, 동적인 흔들림 속에,
지속적인 움직임 속에 머물러 있다. 이 비행기는 역사
자체의 은유가 된다.[24] 「만자나를 넘어서」에서 기록이
어떤 비-장소(Nicht-Ort)에서, 즉 수용소에서 수집되고
보관되었다면, 흐리몬프러는 거기서 한 발 더 나아가
자신의 기록물들을, 말하자면 자유 낙하 상태로 정지된
것처럼 배치하고 있다.

탈장소의 모티브는 영상이 시작하자마자 폭풍에 날아가는
집의 장면으로 시작한다. 이 장면은 도로시라는 소녀가

24　Johan Grimonprez, "Supermarket History: Interview mit
　　Catherine Bernard," *Parkett*, Nr. 53 (1998): 6~18.

나쁜 마녀에 의해 오즈로 납치되는 영화 「오즈의
마법사」에서 가져온 것이다. 폭풍으로 도로시가 집과
함께 통째로 뿌리 뽑히는 것처럼, 흐리몬프러의 비디오의
개별적인 이미지와 장면들도 맥락에서 떨어져 나와
소용돌이 같은 환상적-상상의 구성 속에서 휘저어진다.
흐리몬프러에 의하면 이 몽타주의 논리는, 비행기를
항공 운항 규정을 준수하는 안정적인 세계로부터 급격히
정치적 유토피아의 혼돈 속으로 밀어 넣는 비행기 납치의
정치적 논리에 맞닿아 있다. 비행기 자체가 그렇듯이 이
이미지들도 원래 맥락으로부터 갑작스럽게 납치된다.
연속되는 이 이미지들은 목적 없는 불투명한 수단이
되고, 무엇으로도 그 확실성(Positivität)이 흐려지지 않는,
반짝이는 자기 지시적인 대상이 된다. 역사적인 방법의
모든 부정성(Negativität)은 여기서, 순수한 생명력과
강렬함과 편집증으로 그 진동하는 긴장이 만들어진 것
같은 정동의 고고학을 위해 극복된 것처럼 보인다. 이
영상은 또한, 고고학적 방법들이 이제 역사적 방법을—또
그것과 함께 니체가 그처럼 경멸적으로 노예 도덕이라고
말했던 그 결핍의 경제학을—궁극적으로 대체할
것이라는 푸코의 진단이 옳았음을 입증하는 것처럼
보인다.

그러나 역사는 그렇게 간단하지 않다. 왜냐하면 푸코의
고고학적 기념비의 비전이 절대적인 순수 형태로, 그
자체와 그 강렬함의 조직 외에는 아무것도 가리키지 않는,
바깥이 없는 영화적 건축물로 실현되는 순간, 이 기념비는
하늘 높이 날아가는 비행기의 항적운처럼 흩어져버리기
때문이다. 기억의 집, 아카이브의 확실성의 기념비는,

우리가 발터 벤야민이 말한 역사의 폭풍이라고도 부를 수
있는 폭풍에 휩쓸려간다. 그 역사는 어떤 결핍으로부터도
자유로운 미래로 환희에 차서 날아가는 것이 아니라,
과거가 현재 위로 추락하는, 끊임없이 늘어가는 잔해
더미를 놀란 눈으로 바라보는 역사이다.[25] 「다이얼 히-스-
토-리」에서의 이미지의 난폭한 탈장소화, 정동의 돌풍
속에서 이미지의 찢겨짐이 암시하는 것은, 탈장소화하는
난폭한 역사의 움직임, 과거에는 낙원에서 풀려났고
이제는 리얼리티를 때려 부수는 시대의 폭풍이다. 이
파괴적인 시대의 흐름 속에서는, 반짝이는 이미지들
중에서 마음대로 이리저리 갖다 붙일 수 있는 매력적인
이벤트, 그 자체의 강렬함의 기념비만이 재앙이 아니라,
과거에 머물러 있고, 다시는 짜 맞춰질 수 없는, 파괴된
것의 기록 역시 재앙이다.

25 발터 벤야민 참조: "새로운 천사(Angelus Novus)라는 제목의 클레의
 그림이 있다. 이 그림에는 자신이 응시하고 있던 어떤 것을 막 떠나려는
 듯한 한 천사가 그려져 있다. 눈은 크게 뜨고 있고, 입은 벌어져 있고,
 날개는 펼쳐져 있다. 역사의 천사는 이런 모습일 것이다. 그는 얼굴을 과거로
 향하고 있다. 우리 앞에서 일련의 사건들이 모습을 드러내는 그곳에서, 그는
 잔해 위에 잔해를 쌓아 올리며 자신의 발 앞에 내던져지는 단 하나의 재난을
 목격한다. 천사는 거기 머물면서 죽은 자들을 깨우고 파괴된 것들을 복구하고
 싶다. 그러나 낙원으로부터 폭풍이 불어와 그 날개에 걸렸고, 그 바람이 너무
 강해서 천사는 날개를 접을 수 없다. 폭풍은 천사가 등지고 있는 미래로 그를
 계속 몰아가고, 그 앞의 잔해 더미는 하늘 높이 쌓인다. 우리가 진보라고
 부르는 것은 바로 이런 폭풍이다." Walter Benjamin, "Über den
 Begriff der Geschichte," 255.

조심해, 이건 실제 상황이야! :
다큐멘터리즘, 경험, 정치

"최루 가스를 기다리며." 앨런 세큘라가 1999년 시애틀에서 벌어진 세계무역기구(WTO) 반대 시위 동안 촬영한 다큐멘터리 슬라이드 필름 연작에 붙인 제목이다: "비무장으로, 때로는 겨울 추위 속에서 일부러 옷을 벗은 채 최루 가스와 고무탄과 충격 수류탄을 기다리는 사람들의 자세를 그냥 묘사하는 것."[1] 이 연작은 세계무역기구 총회를 반대하며 시애틀 거리에서 닷새 동안 시위하던 사람들의 사진들로 이루어져 있다. 몇 장의 슬라이드는 최루 가스가 마침내 시위대를 향해 발사되는 장면을 보여준다. 사진의 선들, 시위대의 대열이 어지러운 움직임 속에서 흩어진다. 사람들이 울면서 눈물 젖은 얼굴을 하늘로 치켜들고, 그 모습들의 윤곽선처럼 그들의 침착성도 사라진다. 최루 가스는 감정의 물결을 쏟아내고, 상황을 격화시키고 격동의 소용돌이 속으로 끌고 들어간다.

1 Allan Sekula, "Waiting for Teargas (White Globe to Black)," in Alexander Cockburn and Jeffrey St. Clair and Allan Sekula, *5 Days that Shook the World: Seattle and Beyond* (London and New York: Verso, 2000), 87; 독일어 문헌은 Allan Sekula, "Warten auf Tränengas (Vom weißen Globus zum schwarzen)," in *Allan Sekula: Titanic's Wake* (Graz: Edition Camera Austria, 2003), 122.

세큘라가 구도의 중심에 둔 것은 대부분 개인들이다: 추상적인 구조적 폭력 앞에 보잘 것 없지만 단호한 자세로 맞서는 개인들. 이 작업에 붙인 글에서 그는 이렇게 쓰고 있다: "인간의 몸이 도시의 거리에서 글로벌 자본의 추상적 개념에 맞서 자신을 주장한다."[2] 최루 가스 연막은 감정과 흥분에 의해 움직여지는 시민들의 구체적인 몸과, 경찰과 자본의 추상적이고 얼굴 없는 폭력을 구분한다. 그것은 개별적인 포즈들을 위한 무대 세트이자 직접적인 정치적 경험의 거대한 집단적 연출을 위한 무대 세트이기도 하다. 이 무대 위에서 익숙한 드라마가 상연된다: 다윗과 골리앗의 싸움, 강한 자에 맞서는 약자, 추상적인 것에 맞서는 구체적인 것, 계산에 맞서는 자발적 감정, 지배자의 무감각한 폭력에 맞서는 군중의 살아 있는 힘, 불의에 저항하는 정의의 투쟁, 경찰 시위 진압의 맹목적 일상에 맞서는 개인적이고 열렬한, 감정적이고도 정치적인 경험의 투쟁.

또 다른 사진의 장면: 최루 가스 연막이 도심 건물들 사이로 서서히 스며든다. 이 이미지는 조르조 아감벤의 글에 나온다. 그러나 아감벤의 글에서 그것이 의미하는 것은 앨런 세큘라의 연작 사진에서와는 완전히 다른 것이다. 아감벤에 의하면 그것은 우리에게 창구 앞에 줄을 서는 것, 슈퍼마켓에 가는 것, 교통 체증 속에 꼼짝없이 갇히는 것과 마찬가지의 일, 그러니까 대개는 아무것도 아닌 것을 의미한다. 왜냐하면, 아감벤에 따르면 최루 가스든, 쇼핑이든 관계없이 이 모든 상황들은 어떤 경험도

2 같은 곳.

가능하게 하지 않기 때문이다. 그것들이 불러일으키는
것이 신경증적인 흥분이든, 강렬한 격분이든, 아니면
참을 수 없는 권태든, 그것들은 이상하게도 비어 있고,
우리는 그 앞에서 수동적인 상태에 머문다. 왜냐하면,
아감벤에 의하면 오늘날 경험은 그 자체로 접근할
수 없기 때문이다. 적어도 그의 논문 「유년기와
역사」(Kindheit und Geschichte)[3]의 서두에 나오는
확실한 판정(Verdikt)은 그렇게 되어 있다. 그는 1933년에
이미 제1차 세계대전의 투쟁의 경험들이 그 모든 의미를
잃었다고 썼던[4] 발터 벤야민을 자기 주장의 증인으로
끌어들인다. 그 경험들이, 감각 운동의(sensomotorisch)
정동으로, 스트레스와 스펙터클과 가속화로, 그리고
연속적으로 바뀌는 강렬함(Intensität)으로, 모든 감각을
공격하고 압도하며, 대중문화의 모든 측면에 침투되는
끊임없는 전쟁의 착란으로 대체되었다는 것이다.[5]

아감벤은 특정한 역사적 시점에 대한 경험이 그 경험의

3 Giorgio Agamben, *Kindheit und Geschichte: Zerstörung der
 Erfahrung und Ursprung der Geschichte* (Frankfurt / M.:
 Suhrkamp, 2004).

4 Walter Benjamin, "Der Erzähler," in *Illuminationen*,
 385~421, 여기서는 386; Walter Benjamin, "Erfahrung," in
 Gesammelte Schriften, Bd. II, 1, 54~56. 물론 이러한 경험의
 개념은 벤야민이 자신의 저작 속에서 표현했던 유일한 것은 아니다. 벤야민의
 저작에서 이 개념의 변형에 관해서는 다음 참조. Howard Caygill,
 Walter Benjamin: The Colour of Experience (London and
 New York: Routledge, 1998).

5 Walter Benjamin, "Das Kunstwerk im Zeitalter seiner
 technischen Reproduzierbarkeit," in *Illuminationen*,
 136~169, 여기서는 168 이후 참조.

스펙터클로 대체되었다는 결론을 내린다. 발터 벤야민은 지그프리트 크라카우어와 마찬가지로 일찍이 이러한 스펙터클과 움직이는 영상의 공모 관계를 지적한 바 있다.[6] 벤야민이 묘사하는 현대는, 인간을 한꺼번에 몰아치는 따귀로 다루는, 인상과 충격과 급작스런 변화들의 일종의 탄막 포화이다.[7] 크라카우어에 의하면 이런 변화와 병행해서 더 이상 대상들이 아니라 자극과 인상들을 다루는 선정성 경제(Sensationsökonomie)가 생겨난다.[8] 영화관은 관객을 '남김없이' 빨아들이는

6 같은 책, 166 이후 참조. 지그프리트 크라카우어에 대해서는 다음 참조. Sigfried Krakauer, *Theorie des Films: Die Errettung der äußeren Wirklichkeit* (Frankfurt / M.: Suhrkamp, 1985), 91 이후 참조. "자연 재해, 전쟁의 참상, 폭력과 테러 행위들, 거리낌 없이 선정적인 성생활과 죽음은 인간의 의식을 압도할 수 있는 사건들이다. (…) 오직 카메라만이 그것을 왜곡 없이 표현할 수 있다. 실제로, 이 매체 역시 끊임없이 이런 종류의 사건들에 대한 선호를 드러내왔다. 홍수, 허리케인, 비행기 사고 등이 일으킨 파괴에 탐닉하지 않았던 주간 뉴스는 거의 없다. (…) 영화가 계속해서 끔찍한 것에서 발견하는 취향, 그리고 그것이 보여주기 좋아하는 자유분방함은 종종 값싼 선정성에 대한 집착이라는 비판을 받아왔다." 그러나 크라카우어는 또한, 재난 영화가 어떤 새로운 것을, 그렇지 않으면 흥분 속에서 정신을 차릴 수 없는 것을, 말하자면 가시화하는 능력을 추가한다고 말한다. "1920년대 러시아 영화는 (…) 정서적이고 공간적인 엄청난 규모로 인해서, 그것을 관찰하려면 이중으로 영화적 가공에 의존하는, 실제 민중 봉기의 격동의 이미지를 [우리에게 전달한다.] (…) 그러니까 영화관은 내면적으로 동요된 증인을 의식적인 관찰자로 변화시키는 것을 목표로 한다." 같은 책, 92.

7 이에 대한 보다 상세한 참조 Ben Singer, "Modernity, Hyperstimulus and the Rise of Popular Sensationalism," in *Cinema and the Invention of Modern Life*, eds. Leo Charney and Vanessa R. Schwartz (London and Berkeley: University of California Press, 1995), 72~99, 여기서는 72.

8 같은 책, 88 참조

이러한 선정성의 이상적인 허브로서의 정체를 드러냈다.[9]
영화는 거리를 둔 시각적 관찰의 대상이라기보다는
오히려 신경, 감각 기관에 대한 자극의 원천, 한마디로
관객의 몸 전체에 대한 자극의 원천이었다.[10] 아감벤에
의하면 그러나 근대의 이 모든 흥분은 경험으로 번역되지
않는다. 그것은 성숙의 가능성, 개성의 변화, 관계에
대한 개입의 기회를 포함하는 고전적인 의미의 경험에
상응하지 않는다. 고전적인 경험의 개념은 진정한 정치적
성격을 갖는데, 왜냐하면 그것이 행동 속에서 비로소
이행되기 때문이다. 이와 반대로, 현대 일상을 특징짓는
경험의 대리물, 연관성 없는 사건들의 뒤죽박죽은 이런
전제 조건을 충족시키지 못한다. 그것의 특징은 그것이
우리에게 영향을 주기는 하지만, 경험으로, 정치적
경험으로 전환될 수는 없다는 것이다. 이것은 신문을 읽는
것이나 슈퍼마켓에 가는 것과 마찬가지로 앞서 말한 최루
가스 연막에도 해당된다.

아감벤의 판정은 결코 명료하지 않다. 그럼에도
그것은 일상의 활동들뿐 아니라 가장 신화화된 정치적
경험들 — 서서히 퍼져가는 최루 가스 연막의 이미지
속에 아감벤이 응축시킨 거리에서의 정치적 폭력의
경험 — 에도 해당된다. 최루 가스 연막은 비무장 시위에
대응하여 항의를 저지하는 억압적 정부의 상징이다. 그

9 크라카우어의 마르세유 비망록; Miriam Hansen, "Introduction," in
 Siegfried Kracauer, *Theory of Film: The Redemption of
 Physical Reality* (Princeton: Princeton University Press,
 1997), xvii.

10 같은 책, xxi 참조.

연막은 마치 숙명적인 불운처럼 물리적 폭력으로서의
정치권력이 신체 위로 내려앉는 풍경 위에서 부유한다.
아감벤 스스로가 이 전형적인 정치적 경험을 경험으로
인정하지 않는다면 그것은 무슨 의미인가?

그렇다면 세큘라는 시위가 아니라 슈퍼마켓 계산대
앞에 늘어선 줄을 똑같이 촬영할 수 있었을까?[11]
아니면 깜짝 놀랄 어떤 일이 우리를 기다리고 있는가?
비록 최루 가스의 원래의 경험은 아닐지라도 그 기록
사진이 우리에게 정치적 경험을 전해줄 수 있다는 것이
밝혀지는가? 작가 그룹 버나뎃 코퍼레이션의 「너 자신을
없애라」(Get rid of Yourself, 2003), 해스컬 웩슬러의
영화 「미디엄 쿨」(Medium Cool, 1969), 제러미
델러와 마이크 피기스의 비디오 「오그리브 투쟁」(The
Battle of Orgreave, 2001), 그리고 스페이스 캠페인의
퍼포먼스 비디오 스틸에서의 다양한 가두시위 장면들의
다큐멘터리적 관점들에 의거해서 이 질문들을 계속
따라가보자.

너 자신을 없애라

버나뎃 코퍼레이션 그룹의 비디오 작업 「너 자신을
없애라」에서 여배우 클로에 세비니는 부엌에 서서
중얼거린다. 그녀는 2001년 G-8 정상 회담에 항의하는
제누아에서의 시위 경험에 대해 이야기하는 대사를
연습한다. 그 내용은, 폭력은 재미있다는 것이다. 그것은
현금지급기의 파괴를 설명한다. 현금지급기를 파괴한

11 고다르와 고랭이 자신들의 영화 「만사형통」(1972)에서 슈퍼마켓 계산대를
 반란의 무대로 만드는 것도 마찬가지다.

사람은 행복해 보였다. 이 텍스트에서 폭력은 황홀함,
감동, 실재를 의미한다. 한마디로 진정한 삶으로 들어가는
입구를 의미한다. 세비니는 이 글을 연습해서 외운다.
그녀는 글을 기억하려 하고 되풀이하고 더듬더듬 말하고
실패한다. 낯설게 하기(Entfremdung)의 고전적인
실험이다. 장면은 두 극단 사이, 즉 '실생활 경험'의 진짜
킥과, 기계적이고 소외된 반복 사이, 진짜 아드레날린
환각과 그 모조 사이, 삶과 예술 사이, 텍스트와 연출
사이에서 줄타기를 한다. 폭동과 파괴된 현금지급기의
이미지들이 세비니의 텍스트 연습 장면과 뒤섞인다. 양
극단—다큐멘터리의 영상과 연출된 영상—을 영화는
똑같이 진지하게 다룬다. 그것들은 서로를 배제하는 것이
아니라 서로를 보완한다.

그보다 불과 몇 분 전에 우리는 같은 영상에서,
참가자들이 폭동이 일어나는 동안의 자신들의 느낌을
이야기하는 다큐멘터리 인터뷰를 들었다. 마치 가두
투쟁이 무엇보다도 감각 운동 실험이거나 심지어 신종
마약이라도 되는 것처럼, 계속해서 경험의 강도, 지각의
변화, 신체의 활성화가 언급된다.

그런데 이것은 경험의 개념에 있어서 무엇을 의미하는가?
시위대들의 진술은 이 개념과 어떤 관계인가? 그것들은
우리에게 정치적 경험들에 관해 이야기하는가, 아니면
이질적이고도 진부한 싸움의 단순히 열광적인 경험에
관해 이야기하는가? 폭력의 경험은 인격의 성숙에
도움이 되는가, 아니면—1차 세계대전 이후 전쟁
무용담을 다룬 통속 문학처럼—너무나 무의미한 어떤

것을 영웅화하는 감각 운동적 구경거리에 그치는가?
「너 자신을 없애라」의 대답은 둘 다이다. 이 비디오는
인터뷰들을 경험처럼 다루는 반면, 이미지의 차원은 이런
해석과 상반된다. 왜냐하면 우리가 이 진술들에서 보고
있는 이미지들은, 아감벤이 열거한 경험 없는 사건들처럼
맥락이 없는 것이기 때문이다. 최루 가스 연막 옆에서
우리가 보는 것은, 서로 상반되고 이렇다 할 이유가
없는 순서로, 거의 전형적인 무작위 상태로 나열된 주차
차량들과 계산기의 표면, 광고 영상과 통근 열차들이다.
비디오 자체가 보여주는 이 감각 운동적 경험은 물 한
모금만큼이나 깊이가 없다. 또한 시위 참가자의 진술이
불러일으키는 긴장과는 대조적으로, 시각적인 차원에서의
긴장은, 전체 비디오가 끔찍하게 지루하다는 것 — 그것은
아감벤의, 수천 명의 출근길에서 일어난 충격[12]만큼이나
지루하다 — 을 거의 느긋하게 확인하게 할 정도까지
거부된다.

그러므로 이 영화는 시위대의 진술이 정치적인 경험인가,
아니면 경험을 사건으로 대체하는 냉혈적인 감각 운동의
충격 상황인가 하는 질문을 열어놓는다. 게다가 폭력에
대한 다큐멘터리적인 진술은 유명 여배우의 픽션화하는
대사 연습 때문에 계속 중단된다. 진술들은 소비하기
좋은 짧은 코멘트들이 되고, 새로운, 상품 형태의
주체(Subjektivität)의 스텐실이 된다. 마치 "너 자신을
없애라"는 구호에 이어서 "그런 다음에는 너 자신을 위해
쇼핑하라"는 말이 덧붙여지기라도 할 것 같다.

12 　　[역주] 2005년 런던 지하철에서 일어난 테러 사건을 말한다.

「너 자신을 없애라」는 다큐멘터리적 경험의 진술이
좌파 스타일(Radical Chik)의 기념품으로 변하는
이러한 변화도 기록한다. 거리 시위대의 복면 스타일이
새로운 패션 룩이 된다. 「너 자신을 없애라」에서
진정성 있는 원본과 상품 형태의 복제, 다큐멘터리적
진술과 연출된 감정적 이미지는 구별할 수 없을 정도로
뒤섞인다. 세비니는 투사들의 포즈를 흉내 내고 있는가,
아니면 그들은 이미 좌파 스타일의 아이콘으로의
자신들의 변이에 선제적으로 스스로를 맞추는가? 이
배우는 시위 참가자를 연기하는가, 아니면 거꾸로
시위 참가자들이 미래의 독립 영화 주인공으로
포즈를 취하면서, 아울러 청바지 광고 모델로서 혹은
보험 회사를 위한 투기적인 미술품으로서 자신들의
역할을 연습하고 있는가? 이 영화는, 영화가 아마도
정치적 경험이라고 생각하는 것이, 유행의 희생자[13]와
스타 숭배, 광고와 급진적 브랜딩의 이미지 세계로
끊임없이 이동하는 것을 보여준다. 그것은 시간의
논리 — 전과 후의 의미에서 — 를 따르는 것이 아니라
동시적으로 일어나고, 서로 스며들고, 영원한 내재(內在,
Immanenz), 영원히 같은 것으로 되돌아가도록
단죄받은 여러 차원들 사이의 움직임을 추적한다.
왜냐하면 폭력과 전쟁은 — 전적으로 벤야민의 가정[14]의
의미에서 — 대중문화의 모든 양상 속에 둔감한
착란으로서 스며들어 있기 때문이다.

13 [역주] Fashion Victims. 유행을 과도하게 맹목적으로 따르는 사람.

14 Walter Benjamin, "Das Kunstwerk im Zeitalter seiner technischen Reproduzierbarkeit," 168 이후.

「너 자신을 없애라」는—주인공들 중 한 사람의
말을 대략 옮기자면—투사들이 어떻게 이미지로
만들어지는지, 그러면서도 그들에게 적합한 이미지를
만드는 데 실패하는지를 조사한다. 그들은 적합한
이미지를 만드는 것이 아니라, 그 상품 형태 이외에는
존재하지 않는 선정성의 생산을 고집한다. 이 비디오는
바로 이 감정들의 상품성, 그것들의 값비싸고 열망되는
진정성의 본질로의 변화, 진짜라고 여겨지는 삶의 짧은
빛남으로의 변화를 주제로 삼는다. 바로 이것이 현재
가장 집중적으로 문화 산업의 역학이 침투하는 동인이다.
「너 자신을 없애라」는 무엇보다도 이러한 침투의
기록이다.

…을 만들기

그러나 투사들은 어떻게 이미지로 만들어지는가?
이 질문은 정치적 경험이라는 주제에 중요한 통찰을
제공하는 장편 영화, 해스컬 웩슬러 감독이 1968년에
연출한 「미디엄 쿨」의 핵심이다. 영화는 군중 시위와
폭동과 전당 대회들이 있었던 정치적 시대에 자신의
일을 하던 뉴스 카메라맨을 따라간다. 이 영화는
정치적 폭력 자체가 아니라, 그 스펙터클이 상품으로
만들어지는 방법을 다룬다. 영화의 시작부터 이미 카메라
기자들은 새로운 센세이션의 생산을 계속 요구받는
자신들의 직업에 대해 논쟁을 벌인다. 시체, 재난, 폭력
행위들은 1960년대에 뉴스 방송에도 침투한 경험 경제의
상품들이다. 영화의 주인공은 처음에는 냉소적이고
냉담하다시피 한 카메라맨이다. 그가 점차적으로

정치화되어가는 과정을 보여주는 줄거리의 대부분은
다큐멘터리적인 배경들 앞에 배치된다. 한 장면에서 그는
자신의 스폰서인 대형 텔레비전 방송사를 위한 보도를
촬영한다. 그것은 1968년 민주당 전당 대회에 즈음하여
우려되는 폭동에 대비하는 주 방위군 방어 훈련이었다.
화면 앞쪽에서는 주인공이 움직이고, 배경에서는 실제
경찰들이 시위대를 두들겨 패는 연습을 하고 있다. 그러나
실제로는 픽션과 현실 사이의 분리는 더 복잡하다.
왜냐하면, 실제로 기록되는 것 ─ 주 방위군의 훈련 ─ 은
원래 일종의 경찰 연극이기 때문이다. 경찰 병력 절반은
시위대 역할을 하고, 나머지 절반은 이들을 두들겨 팬다.
영화의 마지막 장면에서 이 연습은 진담이 된다. 우리는
이 경찰들이 진짜 시위 군중을 폭행하는 것을 보게 되는
것이다.

게임과 진지함, 카니발과 국가의 허가받은 폭력, 창의성과
노예적 복종은, 여기서 이를테면 세큘라의 연작에서처럼
상반되게 배치되지 않는다. 웩슬러의 영화는 변장과
게임이 어떻게 경찰에게 더 효과적인 진압 능력을
제공하는지 보여준다. 「너 자신을 없애라」에서와
마찬가지로 연습과 실제 상황, 현실과 연출 사이에는
명확한 단절이 없다. 다큐멘터리적 배경과 연출된
전경(前景)이 서로 뒤섞이는 것과 마찬가지로, 훈련은
점차 실제 폭력으로 넘어간다. 사전 연습, 연출된
게임은 현실의 필수적인 구성 요소이다. 그러나 이것은
「미디엄 쿨」에서 픽션과 실재 사이에 더 이상
아무런 차이가 없다는 의미가 아니다. 왜냐하면 특정한
시점에 이 픽션이 돌이킬 수 없는 현실의 출현으로

뒤흔들리기 ― 적어도 그렇게 보이기 ― 때문이다. 1968년 시카고의 민주당 전당 대회에 맞춰 소요 사태가 벌어지는 한복판에서, 폭발하는 최루탄 속에서 장편 영화 줄거리의 픽션은 더 이상 유지될 수 없다. 스태프 한 사람이 화면 밖에서 갑자기 감독에게 이렇게 고함친다. "해스컬, 여기서 나가자. 이건 실제 상황이야!" 촬영은 중단되고, 영화 줄거리는 계속되고, 필름 컷이 삭제된 시간 동안 촬영 팀은 안전한 곳으로 피신한 것으로 보인다.

이 시점에 ― 최루탄 폭발음과 거의 동시에 ― 극의 줄거리 바깥에 있는 현실 공간을 가리키는 현실과 현실의 반영 사이의 고전적 모더니즘의 단절이 일어난다. 고전적 반영의 전환에서 현실이 줄거리의 구조 속으로 침투한다. 소요 사태의 폭력은 영화의 차원에서 이러한 폭로를 일으키는 촉매제로 기능한다. 이 폭로는, 「너 자신을 없애라」에서처럼 내재론[15]적이면서도, 흥분과 권태 앞에 들떠 있는 우주의 불변하는 구성 요소가 아니다. 오히려 그것은 폭력적인 기만의 맥락을 하나하나 꿰뚫고 그 이데올로기의 구조를 드러낸다. 이것은 적어도 첫 번째의, 순수하게 영화적인 읽기의 결론일 것이다.

그러나 사실 이 이야기는 근본적으로 더 복잡하다. 왜냐하면 한 텔레비전 대담에서 해스컬 웩슬러는 자신이 하필이면 이 문장을, "조심해, 해스컬, 이건 실제 상황이야"라는 말을 나중에 의도적으로 영화에 붙여 넣었다고 이야기하기 때문이다. 이 문장은

15 　　[역주] 신이 우주 밖이 아니라 우주 안에 있다고 보는 입장.

나중에 녹음실에서 녹음된 것이다. 그리고 이로써 이
영화에서 현실이 폭로되는 것처럼 보이는 바로 그
순간이 — 연출임이 — 드러난다.

「미디엄 쿨」의 복잡한 반영적 성격(Reflexivität)은
반영 형식과 그것의 현실과의 관계의 전반적인
문제를 가리킨다. 브레히트의 여파로 다큐멘터리 영화
이론에서는 수십 년 동안, 직접적인 것보다는 반영의
거리가, 증거-효과(Evidenz-effekt)보다는 소외 효과가,
동일함보다는 차이와 지연이 선호되었다. 그것들이
의식의 형성을 촉진시킨다는 이유 때문이었다. 그러나
시간이 가면서 이 규범적인 호소는 그 자체가 또다시
독단적인 도식이 되었다. 근대적 아방가르드의
시대에 자신의 구성 방식과 생산 방식을 성찰적으로
공개함으로써, 스스로 만들었던 '기만의 맥락'에서
벗어나는 것이 비판적인 입장 표명으로 여겨졌다면. 이런
수단들 대부분은 변화된 정치 사회적 환경 속에서 효력을
잃었다.

모더니즘 아방가르드의 자기 성찰적인 '장치'(Apparat)
비판의 수단, '시각화'(Sichtbarmachung), 자체의 생산
수단의 공개 또는 조직된 생산관계 '바깥에서' 생겨난
기록들의 통합은, 포스트포디즘이 생활 영역 전반을
점유함으로써 경제적 생산관계의 '바깥'을 식별할 수 없게
되고, 그럼으로써 아르키메데스적인 비판의 관점을 더
이상 사용할 수 없게 되었던 무렵에 그 효력을 잃었다고

헬무트 드락슬러는 말한다.[16]

드렐리 로브니크에 의하면 무엇보다도 영화 속에서
영화의 토포스[17]가 소진되었다고 한다. 왜냐하면 특히
연속적인 블록버스터 경제를 갖춘 새로운 글로벌 미디어
사회에서 영화는 더 이상 현실의 삶으로부터 거리를
둘 수 없기 때문이다.[18] 삶 속으로 영화의 이러한 소리
없는 진입은, 현실의 침입을 스스로 연출했던 「미디엄
쿨」에서 이미 시작된다. 「미디엄 쿨」은 삶의 영역들
간의 분리가 불분명해지기 시작하고, 사적인 것과
정치적인 것이 서로 뒤섞여 해체되고, 세계와 세계의
이미지를 구분할 수 없게 되기 시작하는 순간을 보여준다.

정치적 신학

다시 최루 가스 연막의 주제로 돌아가자. 「너 자신을
없애라」와 「미디엄 쿨」의 최루 가스 연막의 차이는
무엇인가? 두 영화에서 최루 가스 연막은 묘하게 엇갈리는
의미를 갖고 있다. 「너 자신을 없애라」가 그것을 정치적
경험의 원천이자 그 경험의 복제품(Simulakrum)으로
이해하고, 폭력 체험을 진정한 경험의 핵심인 동시에
얄팍하고 경험이 결여되어 있는 스펙터클 대용품으로
묘사한다면, 「미디엄 쿨」에서 최루 가스 연막은 비록
픽션임이 드러나긴 하지만, 더 상위에 있는 반성적

16　Helmut Draxler, "Against Dogma: Time Code as an Allegory
of the Social Factory," http://www.b-books.de/jve/eyck-
againstdogma.html.

17　[역주] Topos. 어떤 논의를 할 때 그 논의에 필요한 논거들의 창고.

18　Drehli Robnik, "Abendschule für Zeitspiele," 2013년 11월
그라츠에서 열린 '영화와 생명 정치'(Film und Biopolitik) 학회 강연
원고.

리얼리티가 폭로되는 장소이다. 양쪽 모두에서 연습과
실제 상황, 연출과 현실은 서로를 투과한다. 「미디엄
쿨」에서 이 차원들은 서로 섞이는 상위의 차원들로서
위계적으로 묘사된다. 「너 자신을 없애라」에서 이
차원들은 위계 없이 조합되어 무관한 상태로 병치된다.

두 영화는 경험의 개념을 긍정하는 동시에 부정하고
있지만, 그럼에도 둘 사이에는 근본적인 차이가 있다.
「너 자신을 없애라」와는 달리, 「미디엄 쿨」은
줄거리의 바깥을 믿는다. 다시 말해서 그것은, 비록
이러한 바깥을 꾸며내야만 한다고 해도, 영화의 상황
속으로의 급격하고 예기치 않은 개입이 일어날 가능성을
믿는다. 이 영화의 밑바닥에 깔려 있는 픽션은, 빅뱅
하나가 모든 것을 바꿔놓을 수 있고, 예기치 못했던
가능성을 열어놓는다는 것을 의미한다. 상황을 뒤집고
모든 것을 바꿔놓는 데는 결정적인 한순간만으로도
충분하다. 반면에 「너 자신을 없애라」에서의 최루 가스
연막은 은유적으로 세계 전체를 뒤덮는다. 이 카오스의
한복판에서는 새로운 뭔가가 조직되지 않으면 빠져나갈
길이 없다. 「너 자신을 없애라」에서 바깥은 희미하게
빛나는 우연성[19]으로 변하고, 수많은 중간 상태, 주저의
순간, 실패의 순간, 불확정성의 순간들로 산산이 부서진다.
빅뱅은 더 이상 일어나지 않을 것이고, 모더니즘의 정치적
신학에서 약속했던 억압의 해방도 오지 않을 것이다.
또한 벤야민의 말처럼 매 순간 구세주가 등장할 수 있는
시공간 속의 작은 틈새조차도 열리지 않을 것이다. 그

19　　[역주] Kontingenz. 우발성, 우발 사건, 비상사태 등을 가리킴.

대신에, 숨을 헐떡이며 극도로 긴장하고 있으면서도
행복에 겨워하는 무법자들이 배회하는, 최루 가스가
자욱한 내재(Immanenz)의 영역이 있을 뿐이다. 우리는
가장 극단적인 모순들까지도 서로 무관하게 완전히
나란히 공존할 수 있는 세상에 갇혀 있다. 구원의 순간은
이미 지나간 것일까? 히트곡의 가사처럼? 메시아는 오지
않았고, 그는 전화도 하지 않았네….

오그리브 투쟁

제러미 델러와 마이크 피기스의 「오그리브 투쟁」은
다시금 픽션과 현실, 내부와 외부, 권력과 가능성의
또 다른 관계를 표현한다. 이 영상은 1984년의 이른바
'광산 파업' 동안 경찰과 광산 노동자들 간의 충돌의
재연(再演)을 보여준다. 그해에 전국 광산 노조가 시작한
파업은 1년 가까이 계속되었고, 지난 수십 년 동안
영국에서 있었던 가장 격렬한 노동 투쟁으로 발전했다.
1984년 6월 18일, 오그리브 코커스 공장 인근에서
노동자와 경찰의 격렬한 충돌이 일어났다. 충돌은 언론
매체의 극도로 과열된 분위기 속에서 일어났다. 대처
수상은 광산 노동자들을 고전적 냉전 시대의 표현법으로
'내부의 적'이라고 규정했다. 이 사태에 대한 언론 보도
또한 처음부터 대립적이다. BBC는 몇 년 뒤에 당시
보도에서의 잘못을 사과했다. 연속적인 사건들의 시간
순서를 바꿈으로써 광산 노동자들이 경찰을 공격했다는
인상이 생겨났다. 사실은 그 반대였다. 이런 식의
보도는 광산 노동자들이 상습적인 폭동꾼들이고 치안의
적들이라는 인식을 굳혔다. 광산 노동자들은 정치적
논쟁에서 졌고 자신들의 요구의 실행을 포기해야만 했다.

이 시점은 영국의 전통적인 노동 운동의 역사적 패배의
상징이며, 떠오르는 신자유주의가 승리한 시점이다.
2001년에 이 야외 투쟁은 작가 제러미 델러에 의해 군사적
충돌의 재연을 위한 위원회와의 협업에 의해, 이번에는
당시의 경찰과 광산 노동자들이 참가하는 기념비적인
연출로 재연되었다. 영화감독 마이크 피기스는 이것을
텔레비전 방송용으로 촬영했다. 그 결과물은 재연된
충돌의 영상과 당시 참가자들과의 인터뷰를 조합한
비교적 전통적인 영상이다.

「오그리브 투쟁」에서 놀이와 진지함, 경험과 그
대체물은 다시 다른 방식으로 배분된다. 세퀼라의
사진 연작에서는 이런 개념의 쌍들이 경찰과 시위대에
각각 배분되고, 「너 자신을 없애라」에서는 배우와
다큐멘터리 등장인물들에, 그리고 「미디엄 쿨」에서는
영화 속 촬영 팀과 영화 '바깥'에 배분되었다면
「오그리브 투쟁」에서는 고전적인 전후 관계의 틀이
유지된다: 실제 상황 — 진짜 정치적 논쟁 — 은 1984년인,
과거에 있다. 2001년은 경찰과 시위대가 함께 참가하는
연출과 연습, 놀이의 시점이다. 1984년에는 진지했던
것이 2001년에는 일종의 수행적 이벤트, 온 가족을
위한 일요일의 놀이가 되었다. 경찰관들은 '경찰관들'이
되고, 시위대는 '시위대'가 된다. 오그리브의 투쟁은
'오그리브의 투쟁'이 된다. 그러니까 '경험'도 어떤
경험으로부터 되는 것인가? 어떤 면에서는, 그렇다.

그러나 결정적인 차이는, 한 시점에 진짜 사건이
일어났고, 두 번째 시점에는 그 사건의 연출된 반복이

일어난 것에 있지 않다. 결정적인 차이는, 1984년의
충돌에는 긴박한 정치적 배경이 있고, 그것이 광산
노동자들에게 아직 희망이 있을 것처럼 보이는 열정적
투쟁의 상황에서 벌어진 반면, 2001년의 재연은 영국
노동 운동의 투쟁이 돌이켜볼 때 되돌릴 수 없이 패배한
것으로 표현되는 프레임 안에서 일어난다는 사실이다.
원래의 사건과 달리 그 재연은 정치적 진공의 공간에서
행해진다. 영국 노동자 계급의 구성은 「오그리브
투쟁」에서처럼 백인 남성 노동자들의 군집이 더 이상
전형적인 것일 수 없을 만큼 극적으로 변했다. 요크셔
출신의 셔츠 차림의 광부들 대신, 전 세계에서 온 불법
이민자들이 수도의 수많은 노동 착취 공장들에서 뼈
빠지게 일하고 있다. 홀리건 스타일의 야외 투쟁의
광경은, 그들의 조직화의 전망으로서 아마도 그들에게
말해주는 것이 별로 없을 것이다. 그러나 정치적 주체는
변하기만 한 것이 아니라, 거의 허공에서 사라져버렸다.
오그리브의 투쟁이 표현했던 갈등은 그런 형태로는 더
이상 존재하지 않는다. 계급 투쟁은 제3의 길이 되었고,
거기서 모든 모순들은 서로 조정된다고 한다. 정치적인
행동이 재상연으로 공연의 행위, 경우에 따라서는 기억의
행위 — 노스탤지어의 몸짓 — 가 된다. 프레드릭 제임슨이
주장하듯이, 이 노스탤지어는 그러나 경험의 부재
이외에는 아무것도 더 이상 보여주지 않는다.

제임슨은 노스탤지어를 아무 일도 일어나지 않는 사회의
결과, 한마디로 포스트모던 역사주의[20]라고 말한다.

20　[역주] Historismus. 19세기 독일에서 형성된 역사 철학의 조류로,
　　인간의 모든 사고와 행동이 역사적으로 조건 지어져 있다고 보는 태도.

후기 자본주의의 일상생활의 진부함은, 아직도 일들이
일어난다는 환상, 아직도 사건들이 벌어지고, 이야기할
역사가 있다는 환상을 유지하려는 강력한 도전을
만들어낸다.[21] 노스탤지어적 역사주의의 등장은 이 모든
것들이 결여된 상황을 보여주는 징후이다. 그것은 최루
가스 연막이 그 정치적 내용을 잃어버리고 다른 여러 가지
사실들처럼 하나의 고립된 사실이 된 시점에 생겨난다.
「오그리브 투쟁」의 향수병적인 반복은—주어진
역사적 상황 속에서—그 경험 가능성의 비위내기를
실행하며, 되풀이되는 것은 결국 그 사건이 아니라, 지금의
그 정치적 불가능성이다. 그런 점에서 이 반복은 들뢰즈가
시간의 제3의 종합이라고 말한 반복의 형태, 즉 과거의
것이 아니라 새로운 어떤 것을 되풀이하는 반복의 형태와
비슷하다.[22] 새로운 것은 이 경우에, 따옴표 속에 들어
있는 '경험'을 보여주는, 탈정치(Postpolitik)의 정치적
경험이다. 그러나 다른 한편으로 「오그리브 투쟁」은 그
역사적 실패의 전제 아래서만 기억되는 하나의 논쟁을
되살려내기도 한다. 이 비디오는 결국 역사의 쓰레기장에
이르게 된 논쟁의 가치를 인정하고, 그것과 함께 거기
참가한 사람들의 정치적 경험 또한 인정한다.

그러나 더 넓은 관점에서 보면 「오그리브 투쟁」은
결코 그 정치적 관계 전체로부터 분리된 공허한 기도문이
아니고, 역사의 잔해들을 간직하려는 시도인 것만도

21 Fredric Jameson, *Signatures of the Visible* (London and
New York: Routledge 1992), 87.

22 Gilles Deleuze, *Differenz und Wiederholung* (München:
Fink, 1992), 365 이후.

아니다. 그 속에서 전적으로 경험을 할 수 있다. 다만
그 경험은 그것이 내용의 차원에서 다루고 있는 경험은
아니다. 왜냐하면 그 형식은, 경험이 생산성과 가치 창출의
원천임을 발견한 새로운 경제에 매끄럽게 편입하기
때문이다.[23] 이러한 경제 내에서 경험은 상품을 대신하고,
경우에 따라 경험 자체가 상품이 된다.[24] 이런 경제 형식은
노동의 개념을 급격히 변화시킨다: 노동이 연극이 되는
것이다. 더 이상 노동자는 없고 배우들만 있을 뿐이다.

노동자가 배우로 변하는 것은 또한 델러의 재연 속에서
결정적인 순간이다. 델러의 재연에서 과거의 광산
노동자들은 자신들의 역할을 연기한다. 그들의 노동은 더
이상 탄광 내에서 행해지지 않으며 순수한 연기로 변했다.
이 점에서 노동의 변화는 가장 공공연한 것이 된다.
상품을 생산하는 사회는 경험을 생산하는 사회가 되었고,
공장은 극장이 되었고, 야전에서의 싸움은 특수효과가
되었다. 델러의 연극은 내용의 측면에서는 과거의 노동자
계급을 다룬다. 그러나 형식의 측면에서는 이미 노동이
사실상 새로운 노동 계층, 노동자를 연기하는 배우들에
의해서 수행되는 체계가 실현되고 있다. 이 배우들은
단순히 지난 시대의 노동자들을 연기만 하는 것이 아니라,

23　Maurizio Lazzarato, "Kampf, Ereignis, Medien," in
*Bildräume und Raumbilder: Repräsentationskritik in Film
und Aktivismus*, ed. Gerald Raunig, republicart, Bd. 2
(Wien: Turia + Kant, 2004), 175~184, 특히 178~181.

24　이에 상응하는 조지프 파인과 제임스 H. 길모어의 사업 지침은 다음 책
참조. James H. Gilmore and B. Joseph Pine, *The Experience
Economy: Work is theatre and Every Business a Stage*
(Cambridge, MA, Harvard Business Press, 1999).

실제로 경험 경제 시대의 모델 노동자들이다. 그 속에서
노동은 연극을 넘어서 점점 낯설어진다.

그렇다면 진짜 노동과 현혹적인 스펙터클 생산의 구별,
기 드보르가 자본주의 스펙터클 분석에 가장 신랄하게
도입했던 구별도 제거된다.[25] 그에 따르면 스펙터클은,
참인 것과 진실한 것을 사물화하고, 열등한 대용품으로
대체하는, 소외되고 기생적인 겉모습(Schein)의
영역이다. 그러나 이원론에 가까운 이러한 상상의 세계는
지금의 현실을 견뎌내지 못한다. 왜냐하면 경험의
생산은 단순히 진짜 노동일뿐만 아니라 — 그것은 항상
그래왔다 — 예전에 상품 생산이나 탄광 산업이 그랬던
것과 같이, 중심적인 생산 영역으로 부상했기 때문이다.
「오그리브 투쟁」의 참가자들에게서 실제로, 깊은
변화를 일으킬 수도 있는 진짜 정치적 경험이 생겨나는
것 — 말하자면 그들의 새로운 배우/노동자의 역할과
관련해서 — 은 전적으로 있을 수 있는 일이다. 이 점에
있어서 이것은 아감벤이 불가능하게 되었다고 말하는
경험, 인격의 성숙을 돕고, 그럼으로써 간접적으로
관계들의 변화에도 작용할 수 있는 경험이며, 원래 경험을
단순한 흥분으로 대체한다는 스펙터클의 한복판에서
생겨나는 경험이다.

실제 인물들 또는 사건들

마지막으로, 스페이스 캠페인이라는 단체의 캠페인
영상 스틸 사진 한 장. 그것은 세큘라의 「최루 가스를
기다리며」 연작의 배경과 다르지 않은 한 장면을

25 Guy Debord, *Die Gesellschaft des Spektakels*.

보여준다. 테살로니키[26]의 한 거리에서 2003년 EU
정상 회담에 맞춰 시가전이 벌어지고 있다. 배경에서
화염병이 터지고 최루 가스 연기가 피어오르는 동안,
사진의 전경에는 두 사람이 보인다. 복면을 쓴 남성은
뛰어서 안전한 곳으로 피하는 것 같다. 완전히 검은 옷을
입은 다른 사람은 여성으로 보이는데, 카메라에서 조금
더 멀리 떨어져 있으면서, 자기 몸을 거의 다 덮을 만큼
큰 피켓을 치켜들고 있다. 피켓에는 "실존 인물이나
사건과의 어떠한 유사성도 의도된 것이 아니다"(Any
similarity to actual person or event is unintentional)라고
쓰여 있다. 알다시피 이 문장은 극영화에서 그것이
허구임을 밝히는 자막에서 가져온 것이다. 이것은 영화가
무단으로 엉뚱한 사람의 인생, 다시 말해서 어떤 삶의
이야기를 훔쳤다고 고발당하지 않으려면 꼭 필요하다.
그러므로 이 문장은 이 영화 속에는 실존 인물이나
사건이 들어 있지 않다고 확언한다. 그런데 이런 피켓이,
완전히 다큐멘터리적인 현실로 받아들여지는 가두
투쟁 장면 한복판에서 의미하는 것은 무엇인가? 우선
이 사진은 지금까지 다룬 몇몇 주제를 다루고 있다:
폭력과 스펙터클과의 관계, 그리고 허구와 현실의 구분이
그것이다. 연출된 것이 전혀 아닌 장면이, 단순히 피켓을
치켜드는 행동에 의해 갑자기 픽션이 되고, 정치적
투쟁으로 여겨지는 과정이 스펙터클로 규정된다. 그러나
이 장에서 이미 언급된 모든 것에 의하면 분명한 것은,
소위 정치적 투쟁의 현실은 처음부터 픽션에 의해서
구조화되고, 스펙터클과 현실이 서로 맞물리는 경험의

　　　[역주] 그리스 동북부 마케도니아 지방의 중심 도시.

경제에 기반을 둔다는 것이다. 이 피켓은, 이를테면 사진 오른쪽 절반의 전투적인 복면을 쓴 사람으로 대표되는 영웅적인 투사의 포즈처럼, 자세와 몸짓을 만들어내는 의례적인 정치적 폭력 연출의 강한 스펙터클의 성격을, 그 연출이 만들어내는 포즈와 몸짓들을 가리킨다. 그것은 세계화 반대자들의 시위 역시—「미디엄 쿨」에서 반영되듯이—근본적으로 정치적인 내용보다는 폭력의 스펙터클, 폭발하는 최루탄과 화염병에 더 관심이 있는 미디어의 사건 경제(Ereignisökonomie)의 틀 안에 자리 잡고 있음을 보여준다. 그런 점에서 폭력의 이미지는, 정치적 정상 회담이 가두 투쟁과 마찬가지로 표준 규격으로 가공되는 미디어 세계에서, 일종의 시각적인 증폭기로서 기능한다. 「미디엄 쿨」에서 최루 가스의 이미지가 다른 현실의 침입 가능성을 증언한다면, 이 사진들 속에서 떠다니는 최루 가스의 흰 연막은 오히려 글로벌 미디어의 순환 속에서 그 순조로운 유통을 보장할 윤활제이다.

이것은 아마 첫 번째 분석의 차원일 것이다. 이에 따르면 이 사진은 세큘라의 최루 가스 연막에 대한 견해에 정반대의 위치에 있다. 세큘라가 개인의 소박한 영웅주의와 지배 권력에 대한 노예적 복종의 대립, 경찰 대열의 획일성에 맞선 시위대의 창의성의 대립을 강조한다면, 테살로니키의 피켓은 가두시위 전체 연출에 내재하는 허구성과, 글로벌한 경험 경제를 위한 언론 매체의 선정적 영상 수요에 대한 고착을 지적한다. 그러나 이 피켓의 또 다른 차원의 의미는 없는가? 이 피켓이 결코 진짜(real) 사람들과 사건들에 대해서가

아니라 실제(aktuell)에 대해서 이야기하는 것이 이상하지 않은가? 이 문구를 철학자 앙리 베르그송이 도입한 가상(Virtuellen)과 실제(Aktuellen)의 구분에 따라 해석할 수 없을까?[27] 이에 따르면 가상은 실제의 반대 개념이라고 오해되어서는 안 된다. 베르그송에 의하면 가상도 실제도 현실(real)이다 ― 그러나 가상은 실제화되지(aktualisiert) 않는다. 그것은 상황 속에 잠재해 있거나, 경우에 따라서는, 역동적이고 유동적이고 계속되는 변화 속에서 파악되는 지속(Dauer)의 측면에서 상황을 보여준다. 반면에 실제는 공간성의 범주에 붙들려 있고, 이로써 동일성과 기원의 법칙들의 수중에 놓여 있다. 따라서 다분히 이원론적인 베르그송의 세계관에서는, 지속과 가상이 자발성, 창조성, 직관의 방식(Modus)인 반면, 공간과 실제는 실용적인 제약과 확고한 자기 동일성의 감옥을 의미한다.

그러면 이 피켓이 실제 인물이나 사건과의 어떤 유사성도 의도하지 않았다고 적으면 그것은 이 맥락에서 무슨 뜻인가? 그것이 실제가 아닌 가상의 인물이나 사건이 묘사되었다는 뜻인가? 그렇다고 할 근거는 전혀 없다. 그러나 이 사진 속의 최루탄 연막은 혹시 베르그송이 가상에서 실제로의 이행을 설명하기 위해 언급하는 안개와 비슷한 기능을 하는 것일까? 베르그송에 따르면 실제는 점점 짙어지는 안개처럼 서서히 시야에

27 Henri Bergson, *Materie und Gedächtnis: Eine Abhandlung über die Beziehung zwischen Körper und Geist* (Hamburg: Meiner, 1991), 127 이후.

들어온다고 한다.[28] 그것은 우리가 이 비디오 스틸
사진에서 이러한 이행의 중간 단계를 보고 있다는
뜻인가? 베르그송은 다른 글에서, 이 중간 단계에서는
모든 것이 이미지의 상태를 취한다고 했다. 그가 말하는
이미지는 그러나 전통적인 의미의 이미지가 아니라,
'사물'과 그 '생각' 사이의 중간쯤에 있는 대상을
의미한다.[29] 라이프니츠의 단자(單子, Monade)[30]를 모델로
한 베르그송의 이미지는 한 발은 현실에, 다른 발은
재현의 영역에 있다. 그것은 자율적이고 물질적이며,
따라서 단순히 관념이 아니다. 그러나 그것은 또한
사물도 아닌데, 어쨌든 그것으로의 직접적인 접근로가
있을 수 없기 때문이다 — 왜냐하면 사물들은 그
구상성(Bildhaftigkeit)의 관점에서만 인지될 수 있기
때문이다. 다큐멘터리의 문제에 있어서 이 말은 가장
중요하다. 왜냐하면 그것은 사물은 결코 사물로서는
스스로를 드러내지 않으며, 사물은 늘 이미지라는 뜻이기
때문이다. 동시에 이 이미지들은 그러나 스펙터클적이고
관념론적인 겉모양(Schein)의 질서에 속하는 것이 아니라,
베르그송에 의하면 실재하는 구체적 경험을 가능하게
해주는 물질적 대상들이다.

비디오 스틸 사진의 최루탄 연막은 그러면 이러한
이미지 세계를, 가상이 막 실제화되려 하고, 이미지가
사물과 사물의 표현 사이에서 미결정 상태를 고수하는

28 같은 책, 128.

29 "Vorwort zur 7. Auglage," 같은 책, i.

30 [역주] 무엇으로도 나눌 수 없는 궁극적 실체.

중간 단계를 보여주는가? 이 비디오 스틸 사진은 사물과
재현, 진짜인 것과 스펙터클, 픽션과 리얼리티가 서로
불가분하게 결합된 상태를 보여주는가? 그러니까
그것은 「너 자신을 없애라」의 주인공이 던진 질문,
즉 시위대들이 자신들을 어떻게 이미지로 만드느냐는
질문에 답하는가? 그것은 확실한 폭력 체험의 환상이
아닌, 정치적 경험을 가능하게 하는 이미지들인가? 비록
베르그송이 자신의 이미지 개념으로 염두에 두었던 것은
우리가 익숙하게 보고 있는 이미지들이 아니지만, 그의
개념을 다큐멘터리 이미지의 문제에 적용하고, 우리가
이미지의 뒤에서, 날것 그대로의 폭력 또는 진정한 체험의
영역에서 경험을 찾는 것이 아니라, 다큐멘터리 이미지
자체가 제공하는 현실적이고 구체적인 경험에 만족해야
하는지 아닌지를 질문하는 것은, 해볼 만한 가치가
있다. 분명한 것은, 이 비디오 스틸 사진이 그 대상을
베르그송의 의미에서의 이미지로서 보여준다는 것이다.
사진 속에서 인물들은 단순히 이미지 속에 있기만 한
것이 아니라, 스스로 이미지가 되었다. 그것은 보여지기
위해 행동하는 이미지, 선정성의 경제 속의 상품이면서
동시에 진정한 삶의 경험으로 설계된 이미지, 한 발은
현실에 딛고, 다른 발은 스펙터클에 딛고 있는 이미지이다.
경험이 불가능하다고 보는 아감벤과 반대로, 베르그송은
이미지가 구체적이고 현실적인 경험을 가능하게 해준다고
주장한다. 그러면 의혹은 사실로 확인되었는가, 실제로
그것들은 정치적 경험을 가능하게 해주는 진정한
체험이 아니고, 이미지인가? 혹은, 아감벤과 제임슨이
그래도 옳았고, 모든 단계의 해석에서 우리는 현대의
무경험(Erfahrungslosigkeit)의 거대한 공허 주위를

소용돌이치는 그 힘이 회전하고 있음을 숨기고 있는,
이미지의 급류 속으로 점점 더 깊이 빨려 들어가고만 있는
것인가?

의도하지 않은

그러나 언급된 비디오 스틸과 "실제 인물이나 사건과의
유사성은 의도하지 않은 것이다"라는 문구에 대한 좀
더 겸손한 설명이 있다. 만약 우리가 '실제'(actual)라는
형용사보다 '의도하지 않은'(unintentional)에 더 집중하면
어떻게 되는가? 만약 피켓에 적혀 있는 것 같이 의도하지
않은 유사성이 생겨날 수 있다면, 그것은 아마 정치적
경험에도 마찬가지로 해당될 것이다. 아마도, 온갖 음울한
예언들에도 불구하고, 정치적 경험은 그럼에도 가능할
것이지만, 그러나 의도하지 않은 채로 가능할 것이다.
정치적 경험의 가능성은, 미학-윤리학 논문들이나 예상
가능한 폭력의 의례들 속에서가 아니라, 수단과 목적의
악순환으로부터 해방될 때에만 빛을 발한다. 그것은 아마
거의 모든 행동에 내재하는 예측 불가능함 속에 잠복해
있을 것이다. 그것은 실재와 가상 사이에 있는 그림자
왕국의 영역에서 결정화되고, 역사적 순간들의 긴장을
갑자기 정지시킬 수 있을 것이다. 그것은 아마 우리가
그것을 가장 덜 기대할 때, 우연이나 실수에 의해서
의도치 않게 일어날 것이다. 우리가 신문을 읽거나 교통
체증 속에 갇혀 있는 동안에. 그리고 누가 알겠는가,
어쩌면 최루 가스 연막이 지평선에 서서히 스며들 때일지.

실 잣는 여인들:
기록과 픽션

마드리드의 프라도 미술관에는 이색적인 그림이
하나 걸려 있다. 구루병을 앓는 왕과 허영심 많은
귀족들의 초상화들 한가운데에 일하는 평범한 여성들의
무리가 있다. 디에고 벨라스케스의 이 그림 「실 잣는
여인들」 (Las Hilanderas, 1655~1660)은 아라크네[1]의
우화를 표현한 것으로 해석된다. 이 그림에는 두 개의
차원이 있다. 전경에는 일하는 여성들이 실을 잣고 있는
공방이 그려져 있다. 배경에는 빛이 넘치는 또 하나의
공간이 열리고, 부유한 옷차림의 여러 명의 여성들이 벽에
걸린 양탄자를 보고 있다. 전경과 배경은 강한 대조를
이룬다. 앞쪽에는 궁색한 여성 노동자들의 장면이 그려져
있는 반면, 뒤쪽에서는 화려한 바로크적인 꿈의 세계 속에
있는 귀족들과 신들을 볼 수 있다. 전경은 약간 어둡게
유지되는 반면, 배경에는 밝은 빛이 넘친다. 앞쪽에는
벽걸이 양탄자의 제작 과정이 그려져 있고, 배경에는
그 결과물이 보인다. 전경이 사회주의 리얼리즘식으로
기록하는 느낌이라면, 배경은 부분적으로만 사실적인
배경막 구성이다. 양탄자와 그것을 감상하는 여성들,
평면과 공간, 직조된 것과 그려진 것이 뒤섞이면서

1 [역주] 그리스 신화에서 아테나 여신과 자수 시합을 벌였다가 영원히 실을
 잣는 거미로 변하는 여성.

실재와 연출이 혼합되는 원근법적 환영을 만든다. 고전적 액자화를 오늘날의 다큐멘터리 작품들과 비교하는 것은 이례적인 일이다. 그럼에도 불구하고 등장하는 문제들은 대체로 비슷하다. 다큐멘터리에서도 구성과 자료, 가상과 현실, 신화와 창작은 계속 섞이지 않는가?

타이타닉이 지나간 자리

벨라스케스의 주제를 현재로 옮겨오는 다큐멘터리 미술의 한 사례는 블록버스터 영화 「타이타닉」(Titanic, 1997)의 촬영 세트를 찍은 앨런 세큘라의 다큐멘터리 사진들이다.[2] 그 주제는 픽션의 산업적 생산이다. 이 사진들은 항해와 고기잡이를 비롯한 전 세계 해양 관련 스냅 사진들을 모은 '배달 불능 우편 취급소'(Dead Letter Office)라는 제목의 프로젝트의 일부로 생겨났다. 이것은 다른 한편으로는 '타이타닉이 지나간 자리'(Titanic's Wake)라는 이름의 더 큰 연작의 구성 요소이다. 타이타닉 모형의 무대 장치 사진들은 전 세계의 노사 관계, 전 지구적 경제의 순환, 상호 종속의 이러한 단편적인 현상학의 맥락과 관계가 있다. 그것은 1997년의 유명한 할리우드 영화의 제작 환경을 다룬다. 알려져 있듯이 「타이타닉」은 1912년 첫 항해에서 침몰해서 거의 2000명의 목숨을 앗아간 동명의 대서양 횡단선 위에서의 사랑 이야기이다. 고전적 감동의 이 기념비적인 영화는 역사상 가장 성공한 영화가 되었고, 침몰할 수 없을 것 같았던 초대형 여객선의 비극적인 침몰의 신화를 고착화했다.

2　　이 작품에 대한 다음 기사 참조. Carles Guerra, "Variacione del ensayo," *La Vanguardia de Barcelona*, April 13, 2005.

세큘라는 이 신화 자체보다는 할리우드에 의해 신화가
재생산되는 상황에 더 관심이 있다. 이 영화 촬영을
위해 타이타닉호의 일부분이 실물 크기 모형으로
멕시코만에 만들어졌다. 그것은 타이타닉의 침몰이
최대한 효과적으로 촬영될 수 있도록 거대한 비계를
이용해 거의 수직에 가깝게 세워졌다. 세큘라의 사진들은
타이타닉호가 기괴한 침몰의 다양한 각도로 매달려
있는 거대한 골조들을 보여준다. 벨라스케스의 그림과
비슷하게 이 사진들은 신화의 이미지가 만들어지고
가공되는 작업장을 보여준다. 이 경우에 그 작업장은
대규모 건축 공사장, 거대한 흙과 콘크리트 더미이다.
그러나 세큘라는 이 이미지의 다른 측면, 더 정확히
말해서 이미지의 바깥쪽 면도 보여준다. 그가 자신의
사진 연작에 덧붙인 글들은 우리에게 타이타닉 영화
촬영의 기본 조건에 대해 알려준다. 이 촬영이 멕시코로
옮겨진 이유—그리고 북해의 얼음 바다가 걸프만으로
옮겨진 이유—는 현지 풍경의 특징 때문이 아니라 임금
수준 때문이다. 멕시코 노동자는 같은 일을 하는 미국인
동료에 비해 근본적으로 적은 임금을 받는다. 어촌
마을인 포포틀라 인근에 세계 최대 규모의 담수 수조가
만들어졌지만, 마을 자체에는 수도 시설이 없었다.[3]
마치 기념비적인 이식 조직(Implantate)처럼, 영화 무대
장치의 뒷면은 이 연작의 다른 사진들에 등장하는 마을의
판잣집들을 압도한다. 타이타닉에 관한 기념비적인 영화
제작의 기본 조건은 전 지구적인 착취 관계와 전혀 다를

3 Allan Sekula, "Titanic's Wake," *Camera Austria* 79 (2002):
 5~16.

바 없다. 이 궁핍한 어부들의 오두막은 글로벌한 문화
산업의 생산 환경이다. 또한 벨라스케스의 그림에서와
똑같이 가난과 부유함, 생산 환경과 생산품, 신화와 신화를
만들어내는 조건들이 대조를 이룬다.

「실 잣는 여인들」에서처럼 세큘라의 사진 연작에서
생산과 생산품, 가난한 주변 환경과 호사스러운 무대 뒤,
작업과 작업장은 서로 완전히 분리되어 있지 않고, 단일한
전체 구성에 종속된다. 타이타닉을 위한 비계 구조물과
어부의 판잣집들은 2절화(Diptychon)로 나란히 대비된다.
타이타닉 모형은 아래에서 위를 올려다보며 촬영된
반면, 판잣집들은 위에서 아래를 내려다보며 촬영되고
있다. 두 사진은 언덕에 의해 한데 붙어 있는데, 이
언덕은 양쪽 사진에서 볼 수 있고, 사진작가는 그 중간에
자리 잡고 있는 것으로 보인다. 벨라스케스의 구도에서
앞쪽과 뒤쪽의 결정적인 대조가 진행된다면, 세큘라의
2절화에서 중심적인 대립은 위와 아래의 대립이다 — 영화
「타이타닉」에서도 마찬가지로 1등 객실과 3등 객실,
상류층과 노동 계층, 무도회장과 빈민가, 높은 기술 수준과
깊은 얼음 바다 사이의 계층적 격차가 줄거리의 주축을
이룬다. 이 구도는 마치 세큘라가 고개를 돌리기만 하면
「타이타닉」영화의 외화면(Hors-Champ)인, 배가
침몰할 때 가장 먼저 차가운 바닷물에 침수당하는 최하층
객실이자 세계 경제의 기관실에 자리 잡은, 쓰레기와 함석
골판으로 이루어진 빈민굴을 촬영할 수 있었을 것처럼
작용한다.

이런 확인들로부터 놀라운 결과가 생겨난다. 이 사진들은

얼핏 보기에만 픽션의 생산, 신화의 생산을 다룬다는
것이다. 이 사진들에서는 또한 그 픽션에 *의해서* 무엇이
만들어지는지, 신화에 *의해서* 무엇이 생산되는지도
보게 된다. 세큘라는 '타이타닉' 영화 세트가 주변 환경
전체와 그 주민들의 일상생활을 바꿔 놓았다고 말한다.
타이타닉 세트의 민물 수조에서 퍼낸 물 때문에 바닷물의
염분 농도가 크게 낮아져서 조개 채취로 살아가는 마을
주민들은 생계의 위험에 처했다. 세큘라의 사진은 현실
속에서 픽션의 생산뿐만 아니라, 픽션을 통한 현실의 생산
또한 보여준다.

이 픽션 속에는 거대한 환각적 잠재력이 마치 식은땀과
묵시록적 예감으로 이루어진 먹구름처럼 몰려온다.
이 두려움은 기술의 도취감과 좌절된 불멸의 환상의
결과에만 영향을 미치는 것이 아니다. 왜냐하면 이
사진들은 현실 자체가 픽션에 지배되고 있지 않느냐는
엄청난 의구심을 불러일으키기 때문이다. 현실은
초키치적 기념비적 영화의 산물로서, 위기의 시대에
사람들이 악다문 이빨 사이로 혼잣말로 중얼거리는
자기기만의 끊임없는 낙천적 주문(呪文)들과 광고
방송들로부터 생겨나는 것인가?

대타자

이론가 슬라보이 지제크는 현실에 대한 지각은 순전히
픽션을 바탕으로 한다고 주장한다.[4] 정신 분석학자

4 Slavoj Žižek, "More Real than Reality," in *doKU:*
 Wirklichkeit inszenieren im Dokumentarfilm, ed.
 Christina Lammer (Wien: Turia + Kant, 2002), 161~171, 특히

자크 라캉에 의하면, '대타자'(Der grosse Andere,
Gran Autre)의 근원적인 픽션들은 사회 안에서의 상징
교환과 아울러 현실의 인식을, 그러니까 이러한 개념
자체의 구성을 통제한다. '대타자'의 픽션의 심급은
무엇이 사실로서 효력이 있는지를 규정하지만, 그럼에도
그 자체가 과학적인 사실에 근거를 두는 것은 결코
아니다. 주체가 세상 속에 자신을 고정시키는 현실 감각,
"사물이 정말로 내게 보이는 방식"[5]은, 지제크에 의하면,
무의식적으로 이 근본적인 픽션에 의해 뒷받침된다.
현실은 "환상의 버팀목"(fantasmatic support)[6]을, 바로
'대타자'를 필요로 한다. 대타자는 그 자체가 다양하고
허구적이며 불안정하지만, 그럼에도 불구하고 현실과
진실에 대한 모든 생각의 토대가 된다. 엘리자베스 코이는,
다큐멘터리 형식에서 이 기능을 하는 것은 진짜를 향한
욕망을 물신 숭배적으로 응축하는 '대상 a'(objet petit a,
소타자)라고 주장한다. 영화와 사진에서 '대상 a'의
등장에 해당하는 것은, 모종의 의혹을 불러일으키고,
주어진 현실에 갑자기 의문을 품는, 기록된
현실의 순간들,— 이를테면 세큘라의 영화 세트
사진에서처럼 — 특정한 서사의 생산이 명확히 밝혀지는
고전적인 성찰의 순간들과의 대면이다. 이미지와 장면,
구도의 어떤 요소 하나가 갑자기 전체 메시지에 대한
의심을 불러일으키고, 완전한 타자와 표현 불가능한
것의 존재를 가리킨다. 다큐멘터리의 '대상 a'들 속에서

162.

5 같은 책, 169.

6 같은 책, 167.

불안감에 사로잡힌 이 불확실성은 제거되고 동시에
되풀이된다.[7] 그것들은 역설적 경계로서의 기능을
받아들이며, 주체를 위한 현실을 둘러싸고, 경우에 따라서
주체를 주체로서 안전하게 지킨다.

그렇다면 우리는 타이타닉에 부가된 장식물(Staffage,
첨경)들을, 우리의 현실 인식이 마치 바람 속에서
펄럭이는 무대 장치의 배경 그림처럼 매달려 있는 '환상의
버팀목', 가장 진정한 의미에서의 '대타자'와 비교할 수
있을까? 그러면 '현실' 자체가 신화임이 드러날까?

또는 세큘라의 작품이 가리키는 것은, 우리의 현실 인식이
향하고 있는, 본질적으로 더 구체적인 픽션의 지평선,
우리의 삶 전체를 구성하는 '환상의 버팀목', 말하자면
자유 시장과 발전의 효과에 대한 믿음, '대타자'처럼
우리의 삶을 위에서부터 조정하는 보이지 않는 손에
대한 믿음, 우리가 함께 타고 있는 보트 안에 모두를 위한
구명대가 있으리라는 믿음, 그리고 우리가 타이타닉의
주인공들처럼 양팔을 벌리고 피할 수 없는 침몰을 향해
몸을 던지는 것이 아니라, 더 나은 미래를 향해서 앞으로
나아가고 있다는 믿음이 아닌가….

실재의 퉁명스런 시선

신화의 문제, 또는 특정한 현실 개념들의 '환상의
버팀목'의 문제는 다큐멘터리의 관행 자체에 관한
흥미로운 문제를 제기한다. 왜냐하면 기록으로 증명하는

7　　Elizabeth Cowie, "Identifizierung mit dem Realen-
　　　Spektakel der Realität," 특히 170 이후.

것(Dokumentieren)은 온갖 신화를 근거로 하는 활동이기 때문이다. 이 신화들 하나하나는 그 밖의 모든 것의 원인이 되는 근원적인 서사를 담고 있다. 그것은 인간 존재의 심급인 노동의 신화와 함께, 이를테면 신체 기관의 동력, 언어 또는 텍스트, 이성 또는 생물학적 사실로서의 삶이다. 이 신화들은 다큐멘터리 작업에서 예를 들면 일상의 신화, 실시간의 신화, 진정한 삶의 신화, 순수한 관찰의 신화, 역사적이고 법적인 입증의 논리, 정보 또는 공공성의 신화로 번역된다. 어떤 차원의 현실이 다른 모든 것의 진실로 통용되어야 하는지에 따라서 다른 서사와 다른 생산 논리가, 수습할 수 없는 불투명한 실재의 뒤죽박죽에 의미를 부여하는 데 사용된다. 마치 자신의 창조 계획을 뒤늦게야 기억해낸 조물주처럼, 다큐멘터리 작가들 역시 해결되지 않은 실재의 산산조각 난 파편들로 겨우겨우 이어 붙여진 부분들을 짜 맞추는 작업을 한다.

다큐멘터리 형식은, 하필이면 그 형식이 있는 그대로의 사실과 증거를 보여주는 것으로 완전히 옮겨간 곳에서 가장 신화적이다. 왜냐하면 다큐멘터리의 명백함의 제스처는 종종 폭로의 힘, 규명하는 드러냄에 대한 불굴의 믿음의 산물이기도 하고, 또 바로 그 때문에 그 효력에 대한 믿음을 뒷받침하는 신화에 깊이 뿌리박혀 있기 때문이다. 2차 세계대전 직후에 출간된 『계몽의 변증법』(Dialektik der Aufklärung)[8]에서 아도르노와

8 Theodor W. Adorno and Max Horkheimer, *Dialektik der Aufklärung: Philosophische Fragmente* (Frankfurt / M.: Fischer, 1969).

호르크하이머는 신화와 계몽의 관계를 설명한다.
투명함과 명료함이라는 이상, 복잡한 진실 계산법과 그
토착화된 권력 기관들을 갖춘 계몽은, 마술의 주문과
제의를 통해서 계산할 수 없고 불분명한 것이 그 안에서
분리되고 조정되고 추방되어야 한다는 마법적인 실행
방법의 반향이라는 것이다. 논란의 여지가 없는 진리
생산의 도구 — 과학과 계산 — 에 대한 믿음이야말로 그
핵심의 명제에 따라, 신화와 미신과 제의에 맞닿아 있다.

그렇다면 다큐멘터리의 태도는 그 계몽적이고, 종종
저널리즘적 강조 속에서 그것이 맞서 싸우기 시작한 바로
그 신화에 빠지는가? 다큐멘터리의 명백함의 생산을
결정하는 것은, 그 합리주의의 표피 아래의 제의와
의식, 본래성(Eigentlichkeit)이라는 다큐멘터리의 용어,
신빙성과 참됨과 은밀함의 주문(呪文)인가? 다큐멘터리의
스테레오타입과 판박이들, 판에 박힌 상투어들과 신화적
진실 계산의 목록 전체가 다큐멘터리적 리얼리티의
생산에 관여된다. 바로 그 순간, 다큐멘터리 형식 속에서
세계가 인식되고 알 수 있게 된 것처럼 보이는 순간에
드러나는 것은, 이런 앎의 토대들이, 현실도, 그 현실의
중심인 주체도, 일관성 있고 예측할 수 있고 통제할 수
있고 기록할 수 있게 되는 신화, 하나의 거대한 픽션에
묶여 있다는 것이다.

픽션으로서의 현실이라는 명제는 다큐멘터리의
발화(Artikulation)의 여러 가지 양상들 — 이를테면
현실의 혼란스런 잡동사니가 다큐멘터리 속에 그런
상태 그대로 들어가는 것이 아니라, 어떤 서사의 틀

속에서 배열되며, 그 배열의 순서가 결코 기존에 있던
것에서 생겨나는 것이 아니라, 그것들 뒤에 숨어 있는
은밀한 마스터플랜의 개념을 바탕으로 하고 있다는
것 — 을 설명해준다. 그런데 이 마스터플랜은 아도르노와
호르크하이머가 보여준 것처럼, 종종 이성적이기보다는
신화적이다. 더 정확히 말하면, 이 마스터플랜의 합리성은
신화적이고, 그 합리성은 마법의 영역에 속한다는 것이다.
이런 면에서 다큐멘터리 형식은 마법의 실행 방식과
맞닿아 있다. 다큐멘터리의 근간이 되는 합리성의 신화, 빌
니컬스가 "냉철함의 담론"(discourse of sobriety)이라고
부른 것은, 메두사의 머리처럼 퉁명스럽게 우리를
노려보는 어떤 실재의 소름끼치는 시선을 견뎌 내기 위한
상징적 방패이다. 이 상징적 픽션의 틀 안에서만 현실은
일관성 있고 이야기할 수 있는 과정으로 응축될 수 있고,
그 이야기는 말하자면 사물들의 무의미한 혼돈으로부터
그 진실을 정련해내는 프리즘이 된다. 그리고 아마 자크
라캉의 수수께끼 같은 진술들 중 하나 — 진실은 오직
픽션의 형태로만 표명된다 —[9]도 이런 식으로만 이해될
수 있을 것이다.

라캉의 농담은 매력적이기는 하지만 문제의 핵심을
비껴간다. 왜냐하면 다큐멘터리의 태도는 신화에 깊이
뿌리박혀 있으나, 신화 속에 흡수되지는 않기 때문이다.

[9] "철학의 전통 전체가 하는 식으로 진실과 현실을 구분하면 곧바로 뒤따르는
것은, 진실이 '허구의 구조 속에서 표현되는' 것이다. 라캉은 자신이
역설이라고 말하는 진실/현실의 대립을 아주 강하게 주장한다. 아무리
완고할지라도 대립은 허구를 통한 진실로의 통과를 용이하게 해준다: 상식은
이미 언제나 현실과 허구의 구분을 해왔을 것이다." Michael Renov,
Theorizing Documentary, 1, 저자 번역.

우리의 현실 인식이, 특히 다큐멘터리적인 현실 인식이
다양한 신화적 서사로 구성된다 해도, 그것은 결코 픽션과
현실 사이에 아무런 차이가 없다는 뜻은 아니다. 마이클
레노프의 표현대로, 픽션과 현실은 나란히 '살고 있지만',
동일한 것은 아니다.[10] 이 차이가 현실 전체를 가상의
'대타자'의 그림자 속에 두는 정신 분석 이론들에서는
소홀히 다뤄진다. 그 이론들 자체가, 모든 인간의 정신
기관과 욕망의 역학은 세계의 비밀스런 건축 계획이라고
생각하는 고전적 정신 분석학의 신화 위에 앉아 있다.

그러나 이런 이론의 틀로는 대답될 수 없는 몇 가지
문제가 있다. 그렇다면 신화적인 서사로부터 현실로의
이전은 어떻게 진행되는가? 말하자면 픽션의 타이타닉이
어떻게 배가 지나가며 일으키는 소용돌이 속에서
현실의 마을을 휩쓸어가게 하는가? 이 문제는 정신 분석
이론들이 인간 정신에 관해 내놓을 수 있는 일반적이고
일반화시키는 의견들보다는 더 특별한 대답들을
요구한다. 그 이론들은 우리에게 현실 인식의 지평과
한계에 관한 정보를 제공하기는 한다. 그러나 그것들은
어떤 픽션들이 현실에서 실현되는지, 왜 그런지 그리고
어떻게 실현되는지에 대해서는 아무것도 말해주지
못한다. 뿐만 아니라 그 이론들은 픽션과 현실의 경계를
지워버릴 위험이 있다. 이 경계는 투과할 수는 있지만
그럼에도 불구하고 대부분 유지된다. 왜냐하면 사건들이
모든 상상력을 넘어서는 곳에 있다고 해도, 그것들은
여전히 실재하는 상태로 있기 때문이다. 그리고 이것은,

10　　같은 책, 3.

우리가 「증인들은 말할 수 있는가?」에서 보았던 것처럼, 그 사건들에 관한 정보를 아무도 제공할 수 없을 경우에도 마찬가지다.

신(神)의 도시

현실과 픽션의 관계는 오메르 파스트의 작품 「신의 도시」(Godville)의 주제다. 이 작품은 우리의 현실 인식을 구성하는 픽션의 서사 문제를 더 첨예화한다. 「신의 도시」는 50분 분량의 더블 채널 영상 프로젝션이다. 그것은 (도시 전체가) 민속 박물관이 된 웨스트버지니아주의 윌리엄스버그라는 도시를 다룬다. 주민들은 역사적인 옷차림을 하고 돌아다니며 식민지 시대의 가상 인물들의 역할을 연기한다. 설치 작품 「신의 도시」는 한편으로는 건축사적 과거 양식을 밀랍 모형으로 재현한 도시의 모습들, 황량하다시피 한 외부와 내부 공간들로 이루어진다. 다른 한편으로는 스크린에서 주민들의 인터뷰가 상영된다. 인터뷰의 인물들은 역사적 의상을 입은 모습으로 카메라 앞에 앉아 있다. 그들의 진술은 자신들의 현재 일상과 역사적인 역할을 하나같은 장광설로 뒤섞어버리는 그칠 줄 모르는 언설로 편집된다. 예를 들면 잭 버제스라는 인물의 진술에는 1차 걸프전 참가자였던 자신의 역할과 독립 전쟁 전사로서의 역할, 실제와 가상의 군인으로서의 자신의 경험이 뒤섞인다. 그 결과 생겨나는 것은, 매끄럽게 이어지는 음향과 거칠게 끊어지는 점프컷으로 구성되고, 과거와 현재, 현실과 픽션, 개인적인 삶과 직업적인 삶을 뒤죽박죽으로 섞어놓은, 일부는 의미심장하고 일부는 부조리한 장황한 수다이다. 이 자료들에 대한 작가의 개입은 너무나 선명하게

드러난다. 부분적으로 거의 모든 단어들에 뒤따라 나오는
점프컷이 알려주는 것은, 여기서 거친 분할(Stückelung)이
의도되었고, 연출자가 자신의 등장인물들에게 말하자면
그들 자신의 이야기를 하도록 시켰다는 사실이다. 이
방법으로, 원래 거의 모든 인터뷰 편집에서 작동하는
하나의 원칙, 통상 관객이 거의 알아채지 못할 정도로
확고하게 은폐되는 원칙이 극한까지 추구된다. 왜냐하면
거의 모든 영상 인터뷰는 인터뷰 대상자들의 진술과
그들이 무엇을 말해야 하는지에 대한 연출자의 생각
사이에서 편집되는 타협이기 때문이다. 그에 따라서
결과는 이렇게도 저렇게도 기울어진다. 연출자가 전혀
개입하지 않는 인터뷰란 거의 상상할 수 없고, 특히
질문들과 프레임 구성 등등이 이미 그렇다. 이런 점에서
몽타주는, 등장인물의 서사와 거기서 비로소 하나의
일관성 있는 이야기를 만드는 편집자의 서사라는 두
개의 서사가 조정되는 교차점이다. 피질문자의 진술들은
그들이 말해야 할 것이 무엇인지를 확정하는 하나의
서사에 종속된다. 이런 전략이 거의 극단적으로
추구되고, 그 서사는 순전한 픽션으로 빠진다. 피질문자는
상당 부분 꾸며낸 것이 분명한 장황한 이야기를
만들어낸다.

그러나 이 방식으로 대부분의 다른 편집의
요소들(Montagebögen)[11]의 허구성 또한 주제로
다뤄진다. 그것들도 마찬가지로, 일관성 있는 이야기를
항상 준비하지 않는, 드라마틱한 커브들, 인위적 긴장의

11 [역주] 'Bögen'은 활처럼 휘어진 아치형 곡선을 가리키고,
 'Montagebogen'은 파이프 등의 조립에 사용되는 부품을 일컫는다.

패턴을 추구하지 않는가? 파스트의 경우에 이 점이 눈에
띄는 이유는, 단순히 그 영상이 몽타주의 고전적인 모든
규칙에 어긋나게 편집되었기 때문만이 아니라, 하나의
문장 속에 테러와의 전쟁, 서부 개척자들의 종교적 열정,
아프리카계 미국인들의 시민권 운동과 정착민들의
가부장주의가 혼합된 혼란스러운 독백이 만들어짐으로써,
그 이야기의 궤도가 중요한 대목에서 느닷없이 명백한
난센스로 빠지기 때문이다. 급진 종교적인 과거와
근본주의적인 현재가 슬며시 혼합되고, 영구적인 종교
전쟁이 진행되고 있는 한 사회의 파노라마가 만들어진다.
역할극과 실제의 삶, 현재와 과거, 청교도주의와
복음주의가 엉망으로 뒤섞인다. 그것은 마치 교부(敎父)의
말에 의하면 저주와 파멸에 빠진 이 지상의 도시에,
파스트가 제목에서 불러낸 도시, 아우구스티누스가 같은
이름의 소책자에서 서술했던, 찬란하고 거룩한 하나님의
도시가 추락한 것만 같다. 이제 그 도시의 잔해는
차이를 구별하기 어려울 정도로 서로 뒤엉켜 있고, 신의
도시 — '갓빌(Godville)' — 는 이 도시에서 그것을 빼고는
아무것도 남아 있지 않았을 만큼 도시 속 깊숙이 침식해
들어온, 하나의 행정 구역 같은 인상을 준다.

편집의 거의 모든 순간에 분명한 것은, 이러한 처리
방식이 — 연속되는 진술로부터 끌어낼 수 있는 결말들과
마찬가지로 — 파스트 자신의 서사를 보여주며, 결코 그
자료[인터뷰 영상] 자체로부터 생겨나는 것이 아니라는
사실이다. 그러나 그 결과는 역설적이다. 왜냐하면, 이

몽타주는 명백히 픽션의 작화증[12]에 관한 것이기 때문에,
파스트가 성공하고 있는 것은 그 상황의 리얼리티를
포착하는 것이 아니라, 그 상황의 진실 — 픽션과 현실이
난폭하게 서로를 물어뜯는 상황의 정치적, 종교적
진실 — 을 표현하는 것이기 때문이다. 지상의 도시,
폴리스, 그리고 이와 함께 정치적인 것까지도, 점점 더
강력하게 확장하는 제국주의적인 신의 나라[13]에 의해
밀려난다. 이로부터, 종교적 신화가 세상사에 대한
지배권을 갖는 사회들에서처럼, 지상의 일과 천상의 일
사이에서 우발적이고도 무작위적으로 이리저리 채널을
돌리는, 파스트의 착란적인 독백에서와 같은 신랄한
이미지들이 생겨난다.

특히 눈에 띄는 것은, 인터뷰 몽타주들의 마지막
단계들에서 매번, 예를 들어 윌이라는 이름의 출연자와의
인터뷰 장면에서처럼 완전히 드러내놓고 각각의
낱말들을 모아서 문장들을 만들어내는 파스트의
방식이다. 왜냐하면 윌의 진술들은 인터뷰 마지막
부분에서 파스트가 그에게 조물주에 대해 명상하도록
시키는 만트라[14] 형식의 장면에 도달하기 때문이다.
인터뷰에서 끊어낸 토막들은 계속해서 "신은…"이라는
말로 시작해서 뜻밖의 속성들(Attribute)로 끝나는 하나의
호칭 기도[15]로 조립된다. 파스트 또는 윌에 따르면, 신은

12 [역주] Konfabulation. 마음속으로 이야기를 지어내는 행위.

13 [역주] Civitas Dei. 아우구스티누스 철학에서의 신의 나라.

14 [역주] 불교나 힌두교에서 기도 때 외우는 주문 또는 주술.

15 [역주] Litanei. 교회 예배에서 사제와 신도들이 묻고 답하는 방식으로
 이어지는 기도.

별이고, 신은 감옥에 갇혀 있고, 신은 트랜스포머이고,
신은 경제학자이며, 급기야 신은 아프리카계 미국인이다.
이 정도만 해두자. 첫 번째 두 컷이 계속 같은 장면을
되풀이하는 동안, 파스트는 편집 속에서 신에 대한 뜻밖의
속성들을 가져다 붙인다. 첫눈에 이 장면은 익살맞고,
신의 이름으로 행해지는 명백한 허튼소리, 농담을 통해서
다른 대목들에서의 엄숙하고 완전히 신경증적인 난센스를
약화시킨다. 이 상황은 신에게 어울리지 않는 온갖
속성들을 여러 페이지에 걸쳐 열거하는 디오니시오스
아레오파기테스[16]의 부정의 신학에 대한 패러디처럼
작용한다. 그러나 아마도 그것은 패러디가 아니라 신의
이름의 아주 현실적인 변형일지도 모른다. 숨겨진 신의
이름을 탐구하는 것은, 세계의 감춰진 계획을 연구하고
그 해독을 통해서 세계에 대한 권력을 얻으려는 가장
근원적인 활동 중 하나다. 신의 다양한 이름들의 이
변형들은, 세계의 설계도, 명상과 반복에 의해서 신과의
합일에 이르는 창조의 은밀한 계획을 보여준다고
여겨졌다. 「신의 도시」에서는 가장 세속적인 일상의
사물들까지도 신의 이름으로 일으켜 세워지는 호칭
기도가 각색된다.

한편으로 이 혼미한 기도문은 일종의 유쾌한 범신론,
세상의 사물들 속에 있는 신에게 바치는 즐거운 기도로
받아들여질 수 있다. 그러나 다른 한편으로 그것은 그
반대를 뜻할 수도 있다. 즉, 신이 모든 것들 속에 있다면,
이는 또한 우리가 신 앞에서 안전한 곳이 더 이상 없음을

16 [역주] 5세기 말부터 6세기 초까지 활동한 기독교 신학자.

의미하는 것이기도 하다. 신이 세상에 차고 넘치며, 그럼으로써 세속성의 영역을 파괴한다. 그러나 어디에나 상존하는 이 신은 세속적인 존재이다. 그 신은 인간에 의해 만들어지고 인간에 의해 이름 붙여진다. 이럴 경우 극단주의 종교의 세계는 신성 모독적이다. 그 세계는 스스로를 조물주로 만들고, 그 신을 무계획적이고 통제할 수 없는 상태가 되게 하고, 지상의 도시를 천상의 도시와 충돌시킴으로써, 창조 이후로 이따금 분노를 표출한 것 외에는 세상을 혼자 내버려두었던 신보다 스스로를 더 높인다. 이 점에 있어서 「신의 도시」는 또한 어떻게 세계가, 그리고 그것과 함께 폴리스가, 지상의 도시와 도시적 특성이 사라져버리고, 신의 역겨운 얼굴이 온갖 것들 속에서 우리를 향해 미소 짓고 있는지에 관한 작업이기도 하다. 그리고 어쩌면 합리주의와 과학성을 내세우는 다큐멘터리의 신화들은, 가장 평범한 사물 속에서 어떤 신이 우리를 노려보고 있는, 소름 끼치는 세계의 모습을 견뎌내기 위한 일종의 마법의 주문일지 모른다.

신이 세계를 만들었나, 아니면 세계가 신들을 만들었나?
　　　의식하지 못한 채로 우리는 픽션의 문제 주위를 맴돌았고, 이 문제에 다른 측면에서 접근했다. 변함없는 질문은 이것이다: 픽션은 현실을 창조할 수 있는가, 그렇다면 어떻게 그럴 수 있는가? 또한 그것은 이런 것으로서의 다큐멘터리 형식과 어떤 관계가 있는가? 이 질문은 현실이 적합하게, 객관적으로, 진실 되게, 또는 사실적으로 그려지는지 아닌지를 묻는 고전적 다큐멘터리의 문제 제기를 훨씬 넘어서는 질문이다. 이 질문은 이러한

재현의 출발점을 문제로 삼는다. 이 질문을 진지하게
받아들인다면, 어떻게 세계가 재현 속에서 그려지느냐의
문제는, 어떻게 이미지와 진술과 신호들이 새로운 세계를
창조하고 가능하게 하느냐는 문제로 이동한다. 문제는 더
이상 현실이 이미지 속에서 어떻게 표현되느냐가 아니라,
그 반대로, 이미지와 음향과 진술이 현실을 만들어내는 데
어떤 영향력을 갖느냐는 것이다.

정치 분야에서 이 문제는 한나 아렌트에 의해
인식되었는데, 그때 그녀는 거짓말을 가장 창조적인
정치적인 힘들 중 하나로 규정하고, 그것을 그 자체의
실현을 위한 생산적인 도구로서 분석했다.[17] 이에 따르면
다큐멘터리 이미지는 이루어져야 할 현실의 설계도이다.
현실은 이 설계도의 그림에 따라서 형성되는 것이며,
그 반대가 아니다. 다름 아닌 프로파간다 분야에서
다큐멘터리 이미지의 이러한 투입은 널리 확산되었다.
그러나 이런 측면은 완화된 형태로 어느 정도는 모든
다큐멘터리 형식들에서 찾을 수 있다. 다큐멘터리
작품들은 단순히 모사된 그림이기만 한 것이 아니라,
세계에 대한 태도가 제안되고 실행되는 호소이자
본보기이며, 지침이자 안내이고, 온전한 윤리적인
논문(Traktate)이다.

그러나 픽션은 사람들이 모방 욕구에 의해 따라
하도록 강요하는 본보기인 것만은 아니다. 픽션은 또한
경제적이고 사회적인 영역 바깥에 있는 것이 아니라, 그

17 Hannah Arendt, "Die Lüge in der Politik," in *Wahrheit und
 Lüge in der Politik*, 특히 9.

영역을 완전히 관통하는 생산관계도 보여준다. 현실에
대한 픽션의 작용을 분석하기에 가장 흥미로운 출발점은
그러므로 미디어의 생산관계 분석의 분야에서 나온다.
철학자 마우리치오 라차라토는 고전적인 재현 비평의
관점을 뒤집고, 있을 수 있는 세계를 창조하는 이미지와
진술과 기호의 능력을 포스트 포드 시대의 변화된 경제적
상황 속에 위치시킨다.[18] 포스트 포디즘적 생산의 무게
중심은 상품 생산으로부터 환경과 스타일, 이미지와 생활
양식의 생산으로 옮겨졌다고 한다. 이 점에 있어서 생산은
생명 정치적인(biopolitisch) 것이 되었고, 삶 자체에
영향을 미친다는 것이다.[19]

이 논제는 우리를 앞에서 언급한 영화 「타이타닉」 같은
블록버스터가 속해 있는 생산관계로 되돌아가게 한다.
이런 관점에서 블록버스터 같은 문화 산업 생산은 삶을
보여주는(darstellen) 것이 아니라, 만들어낸다(herstellen).
그것은 시간이 속편들로 분할되고, 공간이 멀티플렉스
상영관으로 조각조각 부서지는 하나의 세계를 만든다.
블록버스터는, 드렐리 로브니크의 말처럼, "사회적 관계의
형상성(Bildförmigkeit)에 대한 형상적인(bildförmig)
조망"이다.[20] 로브니크에 의하면, 이러한 영화는
우선적으로 생산관계의 생산물이 아니라, 그 자체가
기호, 능력, 정동, 주체를 하나의 관계 속에 짜 맞추는
생산관계이다. 이 생산관계 내에서 현실은 현실의

18 Maurizio Lazzarto, "Kampf, Ereignis, Medien," 특히 178~181.
19 같은 곳.
20 Drehli Robnik, "Abendschule für Zeitspiele."

사본(Abbildung)에 맞춰서 만들어지며, 그 반대가 아니다.
이런 방식으로 문화 산업의 신화들은 생산적인 것이
되는데, 세퀼라가 자신의 2절화에 압축하는 것은 바로 이
관계이다. 그것은 이른바 꿈의 공장이 인간 실존의 모든
영역에 개입하고, 꿈과 욕망과 인간관계들만이 아니라,
심지어 완전히 물리적인 상수도 공급까지 변화시키는
세계이다.

픽션을 현실로 만드는 과정에는 근본적으로 어두운
측면도 있다. 한나 아렌트는 이런 현실화의 극단적인
사례를 이렇게 묘사한다: 자신들의 편집증적 망상에
대한 나치의 선전은 점차적으로 현실로 옮겨졌다. 표현과
정치적 주장에서 달갑지 않은 것을 제거하는 일 또한
현실에서의 제거보다 먼저 행해졌다.[21] 인종 말살과
대량 학살의 시나리오는 음모론이나 인종 이론과 같은
픽션들에 의해 현실로 옮겨졌다. 이보다 덜 심각한,
그러니까 실제로 보통의 경우에는, 인종이나 종교를
내세우는 근본주의 같은 신화론들이 현실 속에 침투하고,
방관하고 있는 동안에 권력을 장악한다.

그럼에도 불구하고 라차라토는 픽션의 현실화가 해방의
욕망과 소망의 실현을 위한 하나의 가능성이기도 하다고
생각한다. 만약 최악의 픽션이 실현될 수 있다면 — 최선의
픽션은 어째서 실현될 수 없는가? 픽션에는 그것에
창조적인 힘을 부여하는 잠재력이 — 긍정적인 의미로나

21　Hannah Arendt, *Elemente und Ursprünge totaler Herrschaft: Antisemitismus, Imperialismus, totale Herrschaft* (München: Piper, 1986), 612.

부정적인 의미로나—내재해 있다. 포테스타스, 즉 권력과
폭력만이 아니라, 포텐시아, 즉 가능한 새로운 세계의
잠재성 또한 픽션 속에서 한 덩어리로 뭉쳐지고, 그
실현을 촉구한다.

동화(童話) 이성

지그프리트 크라카우어는 자신의 글 「대중의
장식」(Das Ornament der Masse)[22]에서 동화
이성(Märchenvernunft)이라고 이름 붙인 계몽의 한
특성에 대해 언급한다. 이 동화 이성은 이성이 끊임없이
신화로 전복될 위협을 피해 갈 탈출구이다. 왜냐하면
계몽은 역사적으로 완성되지 않았고, 치명적으로 신화에
붙들려 있는 기능적 합리성(Zweckrationalität)에 머물러
있기 때문이다. 그러므로 이러한 교착 상태를 단호하게
돌파하여 계몽의 또 다른 측면으로 나아가는 것은
필연적이다. 그러나 이 또 다른 측면은 신화가 아니라
동화에 있다. 크라카우어는 계몽주의 시대의 이국적인
동화들과 오리엔트의 궁전 이야기들, 천일야화에서
이성이 완성된다고 본다. 욕망이 해방되고, 더 이상
외적 제약과 착취의 압력에 종속되지 않는 곳에서
비로소 계몽은 현실이 된다. 동화 이성의 미량 원소[23]는
크라카우어에 의하면 문화 산업의 가장 저능한
산물들에서도 찾을 수 있다. 그가 1920년대 시사 풍자

22 Siegfried Kracauer, "Das Ornament der Masse," in *Das Ornament der Masse* (Frankfurt / M.: Suhrkamp, 1977), 50~63, 특히 55.

23 [역주] Spurenelemente. 극히 적은 양이기는 하나 식물 생육에 필수적인 요소.

극단인 틸러 걸즈의 사례를 들어 보여주는 것처럼,
이 쇼를 구성하는 여성의 다리들의 기계적인 배열은
컨베이어벨트 생산 방식이 특징인 사회의 표현에만
그치는 것이 아니다. 이 고립된 신체 부분들이 만들어내는
추상적인 패턴 속에는 또한 자연적이지 않은—그러므로
구원을 약속할 수 있는— 질서도 드러나 보인다.
이 질서는 먼저 실현되어야 하며, 그것은 사물들의
관계를 급진적으로 변화시킬 수 있다. 기능적 합리성의
제약으로부터의 사물의 해방은 최근 문화 산업의 감정
키치(Affektkitsch) 속에서도 암시된다. 그들이 상품화하는
경험의 빈약함 속에, 더 낫거나 다른 세상에 대한 그들의
암시 속에, 다른 세계를 실현할 가능성, 세계의 무의미한
쓰레기가 마침내 이성적인 질서로 인도되어야 할 가능성
또한 항상 내재해 있다. 이 질서는 기원(起源)이 아니라
미래에 있다. 그것은 유산으로 주어지는 것이 아니라,
현재의 단호한 실현에 의해서 얻어지는 것이다. 우리가
두꺼운 납의 벽들을 뚫을 수 있을 때, 모든 소망을
이루어주는 요정이 나타날 때, 정의의 놀라운 도래 속에서
비로소, 이성적인 현실을 이야기할 수 있다.[24] 이런 현실을
만들어내는 것은 다큐멘터리 형식의 역설적 과제이다.

24 같은 책 참조.

중단된 공동체:
쿠바의 집단 이미지

그 장면은 우리에게 잘 알려져 있다: 사람들이 모여 있고,
누군가가 그들에게 뭔가 이야기를 하고 있다. 모여 있는
이 사람들에 대해 우리는 그들이 집회를 하는지, 하나의
무리인지, 혹은 하나의 부족인지 아직 모른다. 그러나
우리는 그들을 '형제들'이라고 부른다. 왜냐하면 그들이
모여 있고, 같은 이야기에 귀 기울이고 있기 때문이다

— 장뤼크 낭시[1]

처음에, 낙서로 뒤덮여 있는 황폐한 미로 같은 회랑을
통해 앞으로 나아가는 동안 사람들은 점점 커지는
끊임없는 중얼거림을 듣는다. 그러고는 방이 나온다: 비어
있는 공장 홀에 40개의 모니터가 여러 줄로 배열되어
있다. 그 음향 효과는 압도적이다. 여러 개의 모니터에서
나오는 40개의 목소리는, 낱말 하나하나의 내용을
압도하는, 조율된 순전한 서창(敍唱)[2]으로만 들리는, 여러
목소리들의 합창이 된다.

1 Jean-Luc Nancy, *Die undarstellbare Gemeinschaft*
 (Stuttgart: Edition Patricia Schwarz, 1988), 95.

2 [역주] Spechgesang. 오페라나 종교극 따위에서 대사를 말하듯이
 노래하는 형식.

이 이야기는 2005년 여름 런던의 비어 있는 우편
분류소에서 전시되었던, 쿠틀루흐 아타만의 설치 작품
「쿠바」(küba)에 관한 것이다.[3] 40개의 모니터에서
이스탄불 외곽에 있는 쿠바 정착촌 주민의 인터뷰들을
볼 수 있다. 그리고 이 이야기들 전부가 한꺼번에 들리기
때문에, 그 다양함 자체를 빼고는 아무것도 알아들을 수가
없다: 그것은 처음에는 정의되지 않는 어떤 공동체의
청각적인 이미지다.

그런데 이와 함께 우리는 공동체라는 것이 원래
무엇이냐는 질문의 한복판에 놓인다. 그리고 이 질문은,
사회가 분열하고, 문화적 투쟁이 선동되고, 민족 국가가
몰락하고, 정체성이 과도하면서도 동시에 해체되는
시기에는 점점 더 파괴력이 커진다. 우리는 공동체가
상상의 산물이라는 것을 알고 있지만, 그럼에도 불구하고
이 픽션은 사람을 죽이는 이유이다. 우리는 거의 이렇게
말할 수 있다: 공동체를 이론적으로 덜 믿으면 믿을수록,
실제에 있어서 공동체의 계율은 그만큼 더 강력해진다.
이런 공동체에 대한 소속감이 자발적인지 아니면 타의에
의한 것인지, 합의에 의한 것인지 아니면 처음부터 정해져
있는 것인지는 중요하지 않다. 공동체의 모든 유대
관계로부터 벗어나는 사람은 예나 지금이나 법의 보호를
박탈당한(vogelfrei) 사람이다.

그러나 현재의 특징은 바로 공동체의 유대로부터
완전히 또는 부분적으로 떨어져 나간 사람들이 점점

더 많아진다는 사실이다. 한나 아렌트가 생생하게
보여주었던 것처럼, 20세기 이후로 더 이상 어떤 공동체를
내세워서 자신을 정당화할 수 없는 사람들의 수가 늘고
있다.[4] 더 나쁜 것은, 기존의 공동체들이 그들에 대한
박해, 극단적인 경우는 살해에 의해서 스스로를 지킨다는
것이다. 민족적, 문화적 공동체에서 추방되는 사람들을
위해 지금 어떤 형태의 기구들이 존재하는가? 혹시
「쿠바」는 이러한 전혀 다른, 잠재적인 미래 공동체의
모습을 보여주는가? 이 공동체는 보호의 장소인가, 아니면
위험하고 방치된 공간인가?

공동체란 무엇인가?

그런데 공동체란 대체 무엇이고, 그것을 집단이나 사회와
구별 짓는 것은 무엇인가? 장뤼크 낭시에 의하면 공동체는
공동의 신화에 의해 생겨난다.[5] 낭시는 어떤 집단이
둘러앉아서 이야기꾼의 이야기에 귀를 기울이는 장면을
생각해낸다. 낭시에 의하면, 어느 특정한 날에 한 집단의
어떤 사람이 (하던 일을) 잠시 멈추거나, 장기간의 부재,
혹은 신비로운 유배를 마치고 다시 나타났다.[6] 그러자
이 사람이 자신의 이야기를 시작했다. 이 공동체가 이
이야기 속에서 스스로를 재발견함으로써, 단순히 하나의
이야기였던 것이 신화로 변한다. 그리고 이 신화와의

4　　Hannah Arendt, *Elemente und Ursprünge totaler Herrschaft: Antisemitismus, Imperialismus, totale Herrschaft*, 559~627.

5　　Jean-Luc Nancy, "Der unterbrochene Mythos," in *Die undarstellbare Gemeinschaft*, 93~148, 특히 95.

6　　같은 곳.

동일시에 의해서 하나의 집단이 공동체가 된다. 그들이
거기서 자신들의 공동의 기원을 인식하기 때문이다.
신화는 연극 무대 모양의 아주 특별한 공동체의 이미지를
연출한다: 한 사람은 이야기를 하고, 다른 사람들은
모여서 그 이야기를 듣는 것이다.

그러나 신화와 공동체의 바로 이러한 밀접한 연결은
또한 공동체의 개념을 불확실하게 만들기도 한다. 낭시는
'공동체'가 여러모로 의심스런 개념이라고 지적한다.
유기체적인 운명 공동체의 개념은 정치적으로 반동적일
뿐만 아니라, 파시즘 이데올로기의 주춧돌이기도 하다.
신화에 근거를 두는 공동체의 환상은 낭만주의에서
되살아난 이래로, 나치즘 신화의 나락에서도, 민족주의적
인종관에서도, 그리고 마지막으로 이 신화 자체의
총체적 파산 속에서도 실현되었다.[7] 이 총체적 파산은
공동체의 개념까지도 완전히 타락시켰다. 그러나
낭시는 프랑스어 코뮈노테(communauté, 공동체)
개념의 입장에서 생각하기 때문에, 그에게는 문제가
다른 식으로 제기된다. 왜냐하면 코뮈노테라는 단어가
공산주의(Kommunismus)에 관한 생각을 불러들이기
때문이다.[8] 낭시는 코뮈노테의 실현이 실패한 것을,
무엇보다도 구성원들을 노동에 의해 정의하는 공동체
모델 때문이라고 본다.[9] 그러면 어떻게 공동체의 설계에,
기원과 노동, 본질, 그리고 그에 수반되는 태고의

7 같은 책, 100 이후.

8 같은 책, 11 이후.

9 같은 책, 13 이후.

신화들로부터 벗어날 수 있는 또 다른, 새로운 공산주의에
도달할 것인가? 어떻게 우리는 어두운 과거 속에서 길을
잃지 않았던, 우리 앞에 놓여 있는, 무위(無爲)의 공동체(la
communauté désœuvré), 일을 벗어난[10] 공동체에
도달하는가?

낭시의 답은 간단하다: 신화의 중단에 의해서라는
것이다. 낭시에 의하면, 신화의 중단 이후 생겨날 수
있는 공동체는 의식되지 않은(uneingestanden) 공동체,[11]
기원도 근거도 없는 공동체이다. 또 이 공동체는 더
이상 동질성으로 특징지어지지 않는다. 이 공동체
내에서는 아무도 이웃과 융합되거나, 더 나아가서
민족 집단(Volkskörper)과 융합되지 않는다. 신화 없는
공동체는 그 대신 개별적인 개인들의 공동의 출현에
의해서 생겨난다. 낭시는 이를 지칭하기 위해 '함께'와
'나타나다'의 의미를 압축하여 '함께 나타나다'로 번역될
수 있는 콩파레트르(comparaître)라는 개념을 사용한다.[12]

그런데 이 특이한 개념들이 아타만의 설치 작품
「쿠바」와 무슨 관계가 있는가? 아마 첫눈에 보이는
것보다는 더 많을 것이다. 왜냐하면 아타만의 설치에서도
이 작업에서 표현되는 집단의 이미지는, 묵묵히
귀를 기울이고 있는 집단에게 어떤 개인이 개진하는

10　　[역주] entwerkten. 가공하고 제작하는 일에서 벗어난.

11　　같은 책, 125. 독일어판에서는 프랑스어 'communauté inavouable'
　　　개념을 '고백할 수 없는 공동체'(nicht bekennbare Gemeinschaft)로
　　　번역했다.

12　　공인된 독일어 번역은 'Zusammen-Erscheinen'(함께 등장함)이다.

신화를 통해 결합되는 것이 아니기 때문이다. 그것이
아니라 각자가, 그리고 등장인물 전원이 각각 자신의
이야기를 한다. 이 집단은 이야기를 하는 행위 자체에
의해서 하나로 통일된다. 모두가 말하고 아무도 듣지
않는다. 수많은 사람의 동시적인 중얼거림 속에서
단일한 뚜렷한 기원은 상실된다. 잠재적인 신화들은
서로를 가로막고 중단시킬 만큼 많다. 아타만의
설치가 연출하는 것은 신화의 서술이 아니라, 신화의
불협화음(Kakophonie) — 그럼으로써 거의 문자 그대로의
신화 자체에 의한 신화의 중단 — 이다. 개인들의 함께-
나타남이라는 낭시의 독특한 개념 또한 아타만의 개입에
의해 거의 직접적으로 실행에 옮겨진다. 왜냐하면 이 설치
작품에서 개인들은 모니터의 깜빡이는 빛 속에서 함께
빛나고, 그러면서도 자신들의 이야기를 고유한 것으로
유지하기 때문이다. 이 이야기들은 또한 함께 외치는
하나의 구호가 되는 것이 아니라, 청각적 충돌과 다를 바
없는 말들의 엉킴이 된다.

우리는 이런 배치를 두 가지 다른 관점에서 분석할
수 있다. 한편으로 우리는 그것을 어떤 이례적인
공동체의 표현으로, 사회 구성의 형식 실험으로 이해할
수 있다. 그러나 다른 한편으로 우리는 원래의 이야기
서술자로서의 아타만에 집중해서 그의 이야기를 둘러싸고
어떤 집단들이 형성되는지를 질문할 수 있다. 그리고 이
집단은 쿠바 정착촌의 주민들이 아니라, 이 설치 작품을
관람하는 관객이다.

쿠바는 어디 있나?

먼저 아타만이 자신의 설치에서 보여준 집단을 살펴보자.
모니터 속에서 이야기를 하는 사람들은 이스탄불
어딘가에 있는 빈민가 쿠바의 주민들인데, 그것이 실제로
존재하는지는 확실치 않다. 전하는 얘기에 의하면 그 첫
번째 건물은 양(羊) 방목장에 있던 일종의 피난처였고,
나중에 다른 건물들이 뒤를 이어 생겼다고 한다. 이
마을의 이름을 놓고도 다양한 설화들이 펼쳐진다. 몇몇
사람은 그 이름이 사회주의 국가 쿠바와 관계가 있다고
주장하는 반면, 다른 사람들은 자신들의 구역이 까마득한
옛날에 쿠바처럼 자주적이었다고 생각한다. 주민들은
쿠르드족으로 보이곤 하는데, 그들 대부분은, 젊은
세대는 마약 밀수까지 하는 온갖 방법으로 억척스럽게
살아온 과거 좌파들이다. 그러나 이런 이야기들은 이
설치 작품에서 개인들의 군집처럼 보이는 한 집단의
이름 — 시인들, 여자 축구 선수들, 신학 대학생, 조류
애호가들, 대중음악 팬, 발명가들 등 — 을 언급하는
공허한 말에 불과하다. 속성들의 목록을 아무리 길게
늘어놓아도 이 주민들을 하나의 공통분모로 묶기에는
충분치 않다. 서술되는 40개의 이야기들은 서로 아주
다르다. 물론 억압과 범죄와 가정 폭력처럼 여러
이야기들을 가로지르며 메아리치는 주제들도 있기는
하다.

황망하고 흔히 잔혹한 이 사건들은 다양한 이야기들로
변주되고, 예상치 않았던 곳에서 다시 나타나면서, 여러
목소리들의 중얼거림 속에서 일종의 후렴구 같은 것을
만들어낸다. 정치적 억압에 대해 이야기하는 것은 주로
나이 든 세대들이다. 독학으로 마르크스주의자가 되었던

도간이라는 사람은 어떻게 자신이 일상 속에서 자신을
고문했던 사람과 마주치게 되는지 이야기한다. 다른
이야기들에서는 쿠르드어 사용 금지나, 감옥에서의 일상,
특별 감옥이나 경찰서에서의 고문이 다뤄진다. 반대로
젊은 세대는 대중문화와 소소한 범죄 사이의 광대한
무인 지대를 넘나든다. 엔리케 이글레시아스의 팬에서 전
신학 대학생에 이르는 모두가 공존한다. 진술들은 강하게
개인화되어 있고 상반된 이미지를 만들어낸다. 세대들
사이 어딘가의 시간적 단절의 인상, 나이 든 세대의
'쿠바'와 젊은 세대의 '쿠바'가 완전히 다른 지역이라는
인상 또한 피할 수 없다.

어떤 사람은 과거에는 쿠바가 언어나 종교, '인종'조차
중요하지 않았던 마을이었다고 말한다. 지금까지도
그런지는 의심스럽다. 왜냐하면 현재의 공동체는 씨족
구조에 의해, 특히 여성의 인생사를 특징짓는 원시적
코드에 의해 작동하기 때문이다. 여성들의 이야기에는
세대와 상관없이 거의 언제나 나쁜 남성들과의 불행한
중매결혼, 집안 간의 불화와 경찰과의 폭력의 경험이
나온다. 여성의 삶 속에서 시대의 단절이 한 번이라도
일어난 적이 있었을까? "카스트로의 바람은 더 이상 불지
않는다." 전시 도록에 실린 글에 나오는 이 말은, 주변부
사람들의 연대의 공동체 이야기가 더 이상 그 일상을
지탱할 수 없다는 인상을 정확히 표현하고 있다.

어쩌면 「쿠바」는 무위(無爲)는 아니더라도 최소한
실업(失業)의 공동체를 의미할 수도 있다. 물론 이
공동체는 낭시의 개념에서와 같은 장밋빛은 전혀

아니다. 만약 이 공동체가 우리가 이미 지나온 어떤
것이 아니고, 사회의 모델이 그것으로 대체되는 어떤
것이 아니라, 거꾸로 사회가 붕괴된 이후에 오는 것,
그러므로 미래에 놓여 있는 것이라는 낭시의 주장이
맞다면, 「쿠바」는 이런 미래의 한 모델이 될 수도
있을 것이다. 이 공동체는, 모더니즘 이후, 삶의 영역
전체의 불안정화가 광범위하게 진행되고, 과거로부터가
아니라 우리의 모든 미래로부터 유래하는 패턴들로 이에
반응하는 공동체이다. 쿠바는 우리가 이제까지 미래로
생각해왔던 것이 거기서는 이미 — 과거 속에 놓여
있는 — 하나의 공동체로서 등장한다. 왜냐하면 쿠바는
이미 역사의 종말 이후의 시대에 도달했기 때문이다.
진보는 지나갔고, 이제 시간은 어떻게든 계속해서, 그냥
멈춰 설 때까지 흘러간다.

분리에 의한 연결

그러나 이러한 공동체의 분석은 — 이 설치 작품에서
제시되는 것처럼 — 그 이미지의 일부분만을 개별적이고
대체로 퇴행적으로 포착하고 있다. 왜냐하면 설치 작품
「쿠바」는 공동체에 대한 본질적으로 보다 보편적인
어떤 것을 우리에게 이야기하기 때문이다. 그것은
우리에게 쿠바의 이미지만을 보여주는 것이 아니라,
우리 자신의 공동체가 어떻게 신화들에 의해 — 또는
신화의 중단에 의해 — 조직되는지를 보여준다. 왜냐하면
'쿠바'에 관한 여러 목소리의 이야기들은 전시 공간 안에
있는 대도시의 미술 관객들 또한 아무렇게나 흩어 놓기
때문이다. 관객은 작은 집단과 개인으로 부서지고, 그들은
따로따로 텔레비전 화면 앞에 앉아서 다양한 이야기들을

듣는다. 이따금 누군가가 한 모니터에서 다른 모니터로
옮겨간다. 아무도 말하지 않고, 아무도 대답하지 않는다.
관객은 해체되고, 침묵한다. 같은 영상을 두 사람이 보는
경우가 거의 없어서 영상에 대한 의견 교환이 어렵다.
각각의 개인이 쿠바에 대한 자기 나름의 이미지를 스스로
편집한다.

쿠바 주민들뿐만 아니라, 그들을 관찰하는 관객도
결코 낭시의 근원적인 장면 — 야외에서 한 사람의
이야기꾼을 둘러싸고 있는 한 집단 — 에 상응하지
않는다. 「쿠바」는 앞에서 진행되는 이야기에 함께
동참하는 고전적인 연극이나 영화 또는 오페라의 관객을
만들지 않는다. 대신에 그것은 고전적인 텔레비전 관객을
내놓는다. 그리고 그럼으로써 이것 또한 일종의 공동체를
보여주느냐는 질문을 제기한다. 그것은 이 논제에 대해
몇 가지를 말해준다. 즉, 이 공동체 역시 — 첫눈에 알아볼
수는 없으나 — 낭시의 무위의 공동체의 판단 기준을
충족시킨다. 그것은 인정되지 않는 공동체, 과거의, 중심적
신화가 분명히 중단되고, 경쟁하는 수많은 이야기들로
대체되는 공동체이다.

그러나 이런 공동체를 결속시키는 것은 그러면 무엇인가?
역설적이게도 그것은 바로 공동체를 분리하는 것이다.
각각의 텔레비전 앞에서의 개인들과 소그룹들의 고립은,
그들의 공통점이다. 그들은 말하자면 자신들의 분리의
형식에 의해 — 특히 가상적으로 혹은 미디어로 연결되는
많은 공공 공간에서처럼 — 서로 연결되어 있다. 이 점에
있어서 「쿠바」는 또한 텔레비전 시청자라는 인정되지

않는 공동체의 이미지를 떠올리게 한다. 이들은 서로에 대해 아무것도 모르지만, 그럼에도 매일매일 공동의 텔레비전 시청 습관에 의해 서로 연결된다. 이런 공동체는 구성원들을 개별화하면서 동시에 연결한다. 그것은 시야를 좁히면서 동시에 여러 배로 넓힌다. 그것은 세계를 향한 창을 열지만, 세계 속으로의 진입은 허용하지 않는다. 그것은 정치적 경계를 뛰어넘으며, 그럼에도 불구하고 취향이나 공통의 즐거움, 또는 공통의 증오로 융합되는 새로운 공동체를 만든다. 그것은 감정과 욕망을 표현하고, 나아가서 그것들을 동기화할 수도 있다. 그 속에서는 무수하게 많은 신화들이 동시에 순환하고 있지만, 그 신화들은 간단한 리모컨 조작으로 언제든지 중단될 수 있다.

이런 시청자 공동체를 문화 보수적인 논거로 비난하고, 그 공동체들에서 어떤 유기체적 근원이 소외된다며 개탄하는 것은 근본적인 오류일 것이다. 왜냐하면 이런 근원이라는 것은 — 신화에서를 제외하고는 — 존재했던 적이 없었기 때문이다. 착각해서는 안 된다: 이런 공동체들은 임의의 어떤 내용으로도 채워질 수 있다. 그것들의 있을 수 있는 오용에 대해 말하는 것은 이미 이치에 맞지 않는데, 왜냐하면 그것들은 어떠한 확정된 용도도 알지 못하기 때문이다. 이 공동체들은 부족(部族)처럼 기능할 수 있고, 증권 회사나 커피 파티, 또는 시민 사회처럼 기능할 수 있다. 그것들의 중요성은 새로운 유형의 커뮤니케이션에 의해 꾸준히 커지고 있다. 물론 그것들의 발전된 기술 수준은 그들의 진보성에 관해서는 큰 의미가 없다. 에얄 시반의 「집단 학살

후의 르완다」(Itsembatsemba: Rwanda one Genocide
Later)[13]는 1994년 4월부터 6월 사이에 르완다에서
라디오와 텔레비전 방송 밀 콜린스가 선동 선전 방송으로
약 70만 명의 투치족에 대한 학살에 어떻게 결정적으로
기여했는지 기록했다. 이 방송은 — 1990년대의 몇몇
다른 방송들처럼 — 인종적 집단들의 형성만이 아니라, 그
집단들의 과격화와 동원에도 기여했다.

놀랍게도 위르겐 하버마스는 미디어의 정치적 기능에
관해 같은 시기에 전혀 다른 결론에 도달한다. 하버마스는
1962년에만 해도 자신의 기본적 저작인 『공론장의 구조
변동』(Strukturwandel der Öffentlichkeit) 초판에서
공론장의 상업화가 합리적 정치 참여 공간으로서의
그 성격을 광범위하게 파괴한다고 생각했지만, 1990년
텔레비전 중계가 그 확산의 원인이 되었던 동구권의
혁명을 보면서 이 비관적 진술을 수정한다.[14] 하버마스는
민주주의의 확산 또한 대중매체에 의해 촉진될 수 있다고
했다. 이러한 평가가 늦어도 유고슬라비아 내전에서
여러 텔레비전 방송들이 한 역할들에 의해서 틀렸다고
반박된 것은, 미디어 공동체들이 그때그때의 감정이나
주장들에 따라 구성되고, 그에 따라 실제에서 이렇게 또는
저렇게 행동하는 빈껍데기라는 사실을 입증할 뿐이다.
「쿠바」에서 우리는 이러한 구성의 과정을 날것의

13 Eyal Sivan, *Itsembatsemba: Rwanda one Genocide Later*,
 1996, 13 min, 영어 자막.

14 Jürgen Habermas, *Strukturwandel der Öffentlichkeit:
 Untersuchungen zu einer Kategorie der bürgerlichen
 Gesellschaft* (Mit einem Vorwort zur Neuauflage 1990)
 (Frankfurt / M.: Suhrkamp, 1990).

형태로 본다.

「쿠바」는 이중의 그림을 그려낸다. 그리고 이 그림은 이스탄불 변두리의 한 지역만이 아니라, 그 지역이 런던에서 전달되는 방식에 관한 것이기도 하다. 이 설치 작업은 우리에게 쿠바 주민들에 대해서만이 아니라, 그들을 감상하면서 생겨나는 공동체들에 대해서도 이야기한다. 낭시의 용어를 확장한다면, 이 공동체는 함께-나타나기보다는 함께-보기 또는 함께-느끼기를 특징으로 하는 공동체이다. 이 교차는 불안정하면서도 직관적이고, 개별화하면서도 전(前)개인적(vor-individuell)이다.

「쿠바」에 의해 생겨나는 텔레비전 공동체들은 연극의 장면이나 중심 원근법적인 영화의 전형에 따라 연출된 공동체가 아닌, 탈중심적인 공동체이다. 「쿠바」는 우리에게, 여기와 저기 사이, 신화와 미디어 사이, 모더니즘 이전과 이후 사이, 이미 씨족사회로 가는 도중에 있는 공동체와 불안, 공포, 도취감과 같은 원초적 감정들이 최신 미디어에 의해 동기화되는 공동체 사이, 그리고 아직 공장에서 일해본 적이 없는 공동체와 더 이상 공장에서 일하게 되지 않을 공동체 사이의 관계를 보여준다. 우리가 쿠바를 와해되는 것, 케케묵은 것, 전체적으로 퇴행하는 것으로 인지하려 한다면, 우리는 우리를 개별화에 의해서 하나로 연결하는 미디어의 형식 내에서 그렇게 하는 것이다.

사적이고 공적인

그런데 분리를 통한 연결은, 그 영향력의 범위가 쿠바를 훨씬 넘어서는, 공론장의 전반적인 급변의 원리라고도 할 수 있다. 공론장이 점점 더 사적 영역과 합쳐지는 것은

특별히 새로운 현상이 아니라, 전반적인 노동관계의 구조
조정과 함께 공적인 것과 사적인 것의 구분이 무너진
것과 관계가 있다. 이 변화는 또한 경제적 측면에서
공론장의 민영화, 즉 미디어와 텔레비전 방송, 이러한
공공 공간의 민영화를 동반한다. 공론장이 사유화될수록
그것에 의해 표현되는 집단과 공동체들도 그만큼 변한다.
이 공론장들은 연극 무대나 아고라의 고전적인 전형을
따르기보다는 산업적으로 조직된다. 그것들은 위성
방송, 단문 메시지(SMS), 놀이공원, 광고 스크린들을
통해서 표현되거나, 이른바 플래시몹으로 등장한다.
하버마스에 의하면 자유주의 시민 사회의 신화가
예상했던 것처럼, 그 안에서 성숙한 시민들이 자신들의
문제를 논하는 것이 아니라, 이들은 자신들의 대중의
감정을 동기화(synchronisieren)한다. 어떤 숨은 주체도
배경에서 그것들을 조종하지 않으며, 펠릭스 가타리의
말대로 그들은 자본주의적 착취(부분적으로는 애국적인
흥분 또한)의 힘들이 온갖 가능한 다른 감정들과 자유롭게
연결되는 비(非)기표적인(asignifikant) 기계라고 부를 수
있다. 그것들은 성찰이 아니라 소망, 원한, 취향, 감정의
강화를 통해서 작동한다. 그것들은 상품의 형태를 띠고,
깊이가 없고, 탈중심적이며, 보편성의 광장으로서의
낭만적 공론장의 개념을 신화의 영역으로 추방한다.

「쿠바」는 우리에게 이러한 미디어 형태의 공론장들을
구체적으로 보여준다. 각각의 텔레비전 앞에 편안한 중고
소파를 배치한 「쿠바」의 소형 모니터 배열은 사적
공간을 압축해놓은 것처럼 보인다. 마치 거실의 몇 가지
중심 요소들, 텔레비전과 소파 사이의 중심축을 사적

공간에서 억지로 뜯어다가 공적 공간 한복판으로 옮겨
심은 것처럼 보인다. 그런데 과거에 우편물 분류소였던
이 장소 자체도 민영화 현상에 대해 뭔가를 알려준다.
왜냐하면 도시 한복판의 현대적 건물 안에 있는 이 산업
노동의 장소가 지금 비어 있기 때문이다. 이 비어 있는
홀에는 이제 공동체가 아닌 노동조합으로 조직되었던
노동자들 대신 텔레비전 시청자들이 앉아 있다. 영국의
우체국도 민영화되었고, 그 결과 민영화된 모든 기반
시설들처럼 우체국의 실적도 급격히 떨어졌다. 민영화의
결과들 중 하나는 도시 한복판에 있는 이러한 탈산업적
공간들의 존재이다. 그 속에서는 여전히 노동의 정신을
느낄 수 있지만, 그것은 그저 유령에 지나지 않는다.

이 설치 작품이 전시된 공간과 관람객의 차원에서도
「쿠바」가 묘사하는 시대적 단절을 추적할 수 있다.
쿠바에서처럼 우리에게도 두려운 것은, 낭시가 표현한 이
새로운 형태의 공동체가, 특히 실업, 혹은 적어도 노동의
해체와 파편화의 형태로 폭넓게 무위화(entwerkt)된다는
것이다. 우편물 분류 작업은 지금 아마 자동화되었을
것이고, 새로운 형태의 노동이 집 안의 모니터 앞에서
행해지는 반면, 이른바 여가 시간이 과거의 공장 모니터들
앞에서 보내진다. 사적인 것과 공적인 것의 구분이
붕괴되는 새로운 가상적 생산 체인의 경우에도, 분리에
의한 연결의 원칙이 작동한다. 그것은, 위험에 처해 있거나
경향적으로 위험한 새로운 공동체의 특징이다.

정적인 시간과 방치된 공간

그런데 여기서 한 가지 엄격한 제한을 둘 필요가 있다:

왜냐하면 지금까지 이루어진 모든 진술은 불확실하고
의심스럽기 때문이다. 그것들은 대부분 모호한 추측에
근거하고 있고, 이 추측들은 그 설치 형식 자체에서도
마찬가지로 의도된 것이다. 대부분의 다른 관객들처럼
나도 40개의 인터뷰를 전부 보지 않았다. 전체 자료가
너무 길기 때문이다. 「쿠바」는 28시간 분량이라고 한다.
그러므로 관객들은 각자 혼란스런 모니터들을 가로질러
자기 나름의 길을 찾게 되고, 작품 속에 저장되어
있으면서 작품을 헤아릴 수 없는 것으로 만드는 시간의
순전한 과잉을 회피한다. 그리고 이렇게 관객이 이 설치
작품 안에서 행하는 자기 나름의 몽타주에 따라서, 이
공동체에 대한 개별적이고 완결되지 않은 이미지가
전달된다. 가능한 연결을 포함하는 이야기의 전체성은
이야기 근원과 마찬가지로 접근 불가능하다. 전체적
조망과 아울러 완결된 평가 또한 불가능하거나, 아니면
심각하게 방해받는다. 「쿠바」는 그 시간의 건축에
있어서, 가장 사소한 운명의 바람에도 사람들이 뿔뿔이
흩어질 수 있는 지역에서의 삶처럼 미로와 같고, 완결되지
않았으며, 우발적이다. 탈산업 시대 런던의 자폐적인 시민
그룹들이 모니터 앞에 말없이 쪼그리고 앉아 있는 동안,
이 전시를 가로지르면서 내가 선택한 경로에서 보았을 때
쿠바는 쇠퇴하는 것 같았다. 그러나 「쿠바」에는 무수히
많은 몽타주의 가능성들이 있고, 그럼으로써 전통적인
설명을 벗어난다.

조망이 없는

그러나 관객의 구조적인 과중한 부담은, 이 특정한
설치 작품만의 특징은 아니다. 그것은 지금까지 충분히

고찰되지 않았던 경향, 즉 너무 많은 자료를 제공해서
관객이 전체를 볼 수 없게 하는 일부 전시들의 경향을
반영한다. 특히 영상이 많이 포함되는 전시에 축적된
시간의 과잉은, 종종 이런 물량을 다 처리할 수 없는
관객의 부담으로 이어진다. 특히 미술 비평 쪽에서
표현되는 이에 대한 반발 반응들에서는, 이해는 가지만
현재의 공론장의 전개를 간과하는 태도—조망을
요구하고, '하나의 개념'을 얻고, 어떤 의견을 만들려는
등등의 욕구—가 드러난다. 이런 태도의 뒤에는 본 것에
대해 의견을 교환하고, 특히 어떤 평가를 내림으로써,
주체로서 전체에 대해 어떤 위치를 차지하려는, 전적으로
이성적인 욕구가 있다. 한마디로 그것은 민주주의
공론장의 고전적 개념에서 비롯되는 고전적 교양인의
태도이다. 아카이브로서 기획되는 전시나 설치는 이런
식의 대상화를 거부한다. 그들은 투명하고 이성적인
공론장이란 신화로서만 존재한다는 것을 받아들인다.
그들은 관객이 자료를 지배하는 정말 매저키즘적인
행동을 택하는 경우가 아니면, 자신들을 쉽게 평가하도록
놔두지 않는다. 자료의 이러한 낭비적인 구성에서는
전체를 조망할 수 있는 중심 원근법적 시점을 찾을 수
없기 때문이다.

이런 배치는 두 가지를 의미한다: 한편으로 그것은
엉성하고 임의적인 자료 제시, 그리고 경계를 정함으로써
자료의 의미를 드러내는 데 있어서의 무능을 보여줄 수
있다. 다른 한편으로 우리는 이런 형식의 프레젠테이션을,
낭시에 따르면 공동체의 기초를 세우는 신화적이고
권위적인 이야기꾼의 역할을 그것이 더 이상 떠맡지

않게 한다는 의미로 읽을 수 있다. 그것은 여러 개의
병렬적 해석과 의외의 연결을 가능하게 할 뿐만 아니라,
그렇게 하도록 강제하기도 한다. 그것은 시험해보고
서핑하고 산보하는 태도를 장려한다. 그것은 의미를
한정하지 않고 확장한다. 그러나 그 대가로 치르는
것은, 사적인 것으로부터 구분 지을 수 있는 단일한
공론장, 하버마스에 의하면 시민 계급의 광장이었고, 그
안에서 참가자들이 비교 가능한 정보 수준을 추구했던
공론장이다. 이런 형태의 서사에 의해서는 어떤 공동체도
더 이상 생겨나지 않는다. 이 새로운 형태의 전시는
부르주아지가 아니라 산산이 흩어진 다수에게 말을 건다.
이들은 소통하기 위해 통일성에 의존하지 않으며, 예측
불가능하고 지도로 그릴 수 없는 네트워크의 길들에
익숙한 사람들이고, 그들의 인식은 창문보다 윈도우에서
더 많은 영향을 받는다. 그러나 이 분산된 무리는 또한
소문에 속아 넘어가고, 음모론을 믿고, 논쟁을 피하기
위해 그때그때 대세를 따르고, 미디어 표면의 깜빡거리는
반사광의 리듬에 아무 저항 없이 몰두하는 무리이기도
하다. 그들은 더 이상 모두가 똑같은 것에 관해서
이야기할 수 있는, 같은 형태의 시간이 아닌, 평행하는
시간들 속에서 산다. 이 새로운 전시 형태들은 사실 많은
관람객들을 당혹스럽게 하고 분노하게 한다. 그러나
그것들은 일관되게 지금의 공론장의 조건들을 표현할
뿐이다. 그것들은 자신들이 낭시의 우화에서와 같이 동화
이야기꾼의 역할을 맡게 될, 동질적이고, 마주 앉아서
배울 수 있는 관객의 공동체를 만들지 않는다. 오히려
그것들은 계속 새로워지는 자신들의 이미지의 몽타주를
강요한다. 「쿠바」에서 내용 차원에서 감지할 수 있는

시대적 단절은, 관람객들에게 각각 부분적이고 단편적인
감상만을 허용하는 설치 형식에 의해서 관객이 직면하는
비동시성에도 반영된다.

이 설치 작품은 시간을 축적하는 것처럼, 다른
한편으로 공간을 분산시킨다. 이 분산은 쿠바의 실제의
탈장소화와도 일치한다. 왜냐하면 영상에 나오는 주민들
대부분이 수십만 명의 사람들처럼 쿠르디스탄 내전
지역에서 대도시로 이동할 때, 이주했을 뿐 아니라, 이
설치 작품 자체도 여러 차례의 탈장소화를 반영하기
때문이다. 그것은 (카리브해의) 쿠바를 관련짓지만,
런던과 빈을 비롯한 유럽 대도시들에 설치된 쿠바이다.
쿠바 주민의 이야기들은 대도시 런던 한복판에,
노동이 철수한 빈 공간에 이식된다. 「쿠바」는 마치
긴 옷자락처럼 수많은 가능한 평행 우주를, 통제할 수
없는 이야기들의 온갖 판본들과 산산조각 난 시간과
흩뿌려진 공간들을, 길 잃은 운명들을 끌고 간다. 이
설치 작품은 새로 구성될 때마다 매번 그 의미도 바뀐다.
이를테면 「쿠바」의 모니터들을 배에 싣고 빈을 출발해
도나우강을 따라 내려갔던, 빈에서 조직된 기획이 그랬다.
완고하다는 표현이 지나치다면 엄격한 오스트리아의
이민자에 대한 태도의 맥락에서, 「쿠바」의 이 버전은
마치 의식하지 않았던 추방 — 또는 독일 행정기관에서
쓰는 용어로는 송환(Rückführung) — 을 다루고 있다는
인상을 지울 수 없다.

벽

또 다른 형태의 공동체를 연출하는 또 하나의 설치

작품도 이런 전개를 암시하고 있다. 여기서도 다시
수십여 명의 목소리들이 함께 울리고, 우리는 또다시
이 모든 이야기를 한꺼번에 듣게 된다. 그러나 이번에는
참가자들이 흩어져 있지 않고 한 화면 속에 모여 있다.
다니차 다키치의 영상 설치 작품 「벽」(Zid, 1998)에는
장기판 모양으로 격자 속에 배열되어, 동시에 ― 그것도
여러 나라 언어로 ― 말을 하고 있는 37개의 입을 볼 수
있다. 잠시 뒤 분명해지는 것은, 이들 각각의 입들, 각각의
목소리들이 자기 자신에 대한 정보 ― 이름, 출생지,
한마디로 신원 정보 ― 를 제공하고 있다는 것이다.
그러나 이것이 동시에 일어나기 때문에, 각각의 신분들
중에서 남는 것은 다시금 일종의 음향 효과뿐이다.
다양한 진술들 사이를 이리저리 검색하는 것은 이제
더 이상 불가능하고, 그 대신 관객은 이 동질적인
무리들의 전체적 인상과 대면하도록 강요된다. 그리고
얼마 뒤에는 실제로 동시에 말하는 이 입들 전체가
살코기로 된, 외설적인, 뚫고 들어갈 수 없는 하나의
벽으로 변했다는 느낌이 생겨난다. 각각의 부분들이
자신의 정체성을 다른 모두에 맞서서 주장함으로써,
그것은 역설적으로 서로를 가장 잘 보완한다. 그것들은
공동으로, 하나의 목소리를 가진 모든 종류의 신원
확인도, 전체로서의 그룹에 대한 접근도 배제한다.
자신의 정체성을 주장함으로써 일종의 다중적인 경계가
생겨난다. 이 경계는 모든 정체성들을 그 격자의 칸으로
착실히 제한하고, 어떤 중간 공간도 용납하지 않으며, 그
범주에 맞지 않는 모든 것을 철저히 배제한다. 나란히
공존하고, 맹렬히 자신들의 특성을 고집하며, 아무도 듣지
않는데 모두가 동시에 말하는, 면밀히 구획된 동질적인

문화들과 관련하여, 동시대의 다문화주의의 개념에
너무나 잘 들어맞아 보이는 하나의 시나리오가 전개된다.
「벽」은 이렇게 많은 정체성 ─ 서로를 봉쇄하느라
격분하는 정체성들 ─ 앞에서 우리를 엄습하는 섬뜩한
느낌을 전달한다. 이 설치 작품은, 사람들이 갑자기 다른
언어로 말하기 시작했을 때, 바벨탑의 붕괴가 어떻게
작용했을지를 보여준다. 또한 그것은 이 사건으로 즉시
그들 사이에 새로운 벽과 담장이 세워졌다는 것도
설명한다. 「벽」은 이로써 「쿠바」와는 반대되는
원칙을 따라 작동한다. 아타만의 작품이 상대적으로
동질적인 공동체를 이질적이고 불가해한 것으로서
제시한다면, 「벽」은 다름아닌 자신들 각자의 특성에
대한 주장에 의해서 하나의 밀집 대형으로 융합된
이질적인 사람들의 공동체를 보여준다. 그것은 이렇게
공론장의 또 다른 구조 변동 ─ 공론장이 자폐적인
파편으로 붕괴하는 것 ─ 을 설명한다.

타자들

아르투르 주미예프스키의 비디오 「그들에게」(Them,
2007)는 이러한 붕괴의 잔혹한 측면을 우리에게
보여준다. 그의 대담한 영상은 크라발-TV(폭동-TV)와
합법적 한계를 넘어서는 퍼포먼스와, 액션 페인팅 그리고
사회적 조각의 교차를 보여준다. 여러 사회 집단의
대표자들 ─ 좌파, 가톨릭교도, 민족주의자, 청년 유대인
그룹 ─ 이 한 공장 건물에 일종의 대화식 미술 치료를
위해 모인다. 먼저 각 그룹들에게 요청되는 것은 커다란
종이 한 장에 자신들의 상징을 그리는 것이다. 교회와
정치적 상징 또는 민족적 상징의 그림들이 그려진다.

두 번째 단계에서는 각 그룹이 다른 그룹들의 그림을
변화시킬 수 있다. 처음에 예의를 차리며 어느 정도
건설적으로 진행되던 과정은, 다음 단계에서는 덧그리기,
오려내기로, 그리고 마지막에는 불태우기로, 상징의
물리적 파괴로 고조된다. 결국에는 연기가 피어오르는
액자밖에 남지 않는다. 관람객들은 이성적 의사소통의
공론장이라는 문명화된 영역이 급속히 표현에 대한
일종의 내전으로 몰락하는 것을 숨죽이고 지켜본다. 만약
관계 미학이 언젠가 악몽으로 실현된 적이 있었다면,
그것은 이 비디오 속에서였을 것이다.

「그들에게」는 미술이나 정치에 관한 여러 신화들을
가차 없이 제거한다. 그것은 사회를 민주적으로
개혁하려는 사회 사업적인 미술에 대한 해석의
디스토피아적 버전을 보여준다. 미술을 통한 정치적
대립의 치유는 그러나 실패할 뿐만 아니라, 모든 것을
더 악화시킬 뿐이다. 반대자들은 적이 되고, 담론은
파괴가 되고, '우리'와 '그들'은 적극적인 폭력 사용에
의해 분리된다. 덧붙여 말하자면, 이 작품은 샹탈 무페의
수용체적 다원주의(agonistischer Pluralismus) 이론에
하이라이트를 비춘다. 이 이론에 따르면 집단적 열정과
동일시에는, 분쟁들이 조정될 수 있게 하고 파괴적으로
되지 않게 하는 배출구가 제공되어야 한다.[15] 그러나
「그들에게」는 집단적 열정이나 정체성들(참가자들은
이 정체성을 대표하는 역할을 한다)의 단순한 호출은,
파괴의 소용돌이를 불러일으키고 수습할 수 없이

15　　　예를 들어 다음 참조. Chantal Mouffe, "Deliberative Democratic
or Agonistic Pluralism" (Wien: IHS, 2000), 16.

고조되는 분쟁을 유발한다는 것을 입증한다. 이질적인
것들 간의 열정적 토론이라는 유토피아는, 사회적 정치적
차이의 현실적인 조정 불가능함 앞에서 헛된 희망
사항이라는 것이 드러난다. 물리적이고 이념적인 간극이
너무 크고, 모순들은 복구되지 않는다. 주미예프스키의
미술은 바로 이 점을 숨기지 않고 눈앞에 분명히
가져다 놓는다. 어쩌면 이 비디오는 공동체에 대한 어떤
상상에서도 비열함(Gemeinheit)을 없는 것으로 생각할 수
없으며, 경제와 정치와 종교가 공동체의 분열을 밀어붙일
경우, 예술도 다큐멘터리즘도 사회의 접착제로 기능할 수
없음을 가장 노골적으로 보여주는지 모른다.

건설의 몸짓 :
번역으로서의 다큐멘터리즘

자신의 몸짓들을 잃어버린 시대는, 바로 그 때문에
필연적으로 그 몸짓들에 사로잡혀 있다.

— 조르조 아감벤[1]

정치의 영도(零度)는 몸짓이다. 조르조 아감벤은 제스처에
대한 짧은 글에 이렇게 썼다. 몸짓은 의사소통의 순수한
매체이고, 목적 없는 수단이다. 정치적 논쟁이 실패할
때, 몸짓은 그 논쟁이 언젠가 다시 가능해질 수 있음을
우리에게 상기시킨다. 이런 몸짓의 주제를 심화시키고
문제화하는 두 편의 짧은 비디오 작품들이 있다.

야엘 바르타나의 작품 「여름 캠프」(Summer Camp,
2007)는 이스라엘과 팔레스타인과 미국의 평화
운동가들이 함께 이스라엘군이 파괴한 팔레스타인인의
집을 다시 짓는 것을 보여준다. 이 비디오에는 대화가
없다. 사람들은 서로 말하지 않는다. 그들은 함께 집을
짓는다. 그들은 서로에게 벽돌들을 전해주는데, 이

1 Giorgio Agamben, "Noten zur Geste," in *Mittel ohne Zweck:
 Noten zur Politik* (Freiburg and Berlin: Diaphanes,
 2001), 53~62, 인용은 56.

이미지들은 집단, 건설, 발전, 영웅적 노동자 계급을
떠올리게 한다. 이로써 이 비디오는 부분적으로 사회주의
영향을 받았던 초기 시온주의의 미학을 이용한다. 그것은
1935년 헬마 레르스키의 영화 「아보다」(Avodah, 노동에
축복을)에 나오는 파울 데사우의 극적인 음악을 사용한다.
이 영화는 팔레스타인에서의 건설 공사, 특히 상수도
시설의 혁신을 보여준다. 전통적인 상수도 급수 방법들과
현대적인 기술이 대조된다. 극단적인 근접 촬영은 햇빛에
반사되는 노동자의 땀방울을 보여준다.

「여름 캠프」는 노동자들을 이와 비슷하게 영웅적으로
표현하는, 아래쪽에서 올려다보는 앵글을 사용한다. 이
작품은 역사적인 미학을 완전히 현재화하지 않으면서
인용한다. 왜냐하면 「여름 캠프」가 인용하는,
이스라엘 건국자들의 발전에 도취해 있는 낙관적인
태도가, 정치적으로 전혀 다르게 코드화된 프로젝트
속에서 계속되기 때문이다. 현재의 건설 프로젝트는
이스라엘군이 남겨 놓은 폐허에 전념한다. 영상의
마지막 부분에서 건축 허가 없이 불법으로 재건된 이
집이 곧바로 다시 철거되는지 아닌지는 불확실한 상태로
남는다. 「여름 캠프」는 의식적으로, 또는 무의식적으로
정치적 전선을 넘어서는 일련의 몸짓들을, 마치 무감각한
벽돌이라도 되는 것처럼 끌어 모은다. 다른 맥락에서
몸짓들을 번역하는 데 따라 집단적 건설의 몸짓의
의미는 양가적이다. 한편으로 그것은 평화 활동가들의
이 프로젝트가, 그들이 반대하는 점령 정책과 비슷한
가치들에 근거를 두며, 그로 인해 아마도 비슷한 모순에
빠질 수 있음을 암시한다. 그러나 그것은 전혀 다른 어떤

것을 의미할 수도 있다: 즉 다양한 공동체 프로젝트의
유토피아가, 그것이 정치적으로 표현될 수 없는 곳에서,
일종의 말 없는 표정으로 계속 살아 있다는 것이다.
그것은 마치 바벨탑이 언어의 혼란 이후에도 — 적대적인
방언들로 자신에 대한 숭배를 관철하려는 신을
무시하고 — 말없이 계속 지어지는 것과도 같다.

건설의 낙천적 몸짓은 구체적인 건물의 파괴에서도
살아남는다. 의사소통이 정치적으로 불가능할 것 같은
곳에서, 여전히 움직임들은 전선을 넘어서 흐르고
있다. 아감벤이 말하듯이 몸짓은 각각의 내용을 넘어서
순수하고 정해져 있지 않은 전달의 가능성만을 표현한다.
의사소통이 실패하는 곳에서, 의사소통의 매체는 미결정
형태로 남는다.

다큐멘터리의 번역

아마 우리는 다큐멘터리 형식에 의한 소통을 이런 식으로
이해할 수도 있을 것이다. 비록 그것이 집단들을 서로에
맞서도록 부추기고, 소통을 파괴하는 정치적인 내용들로
채워지기는 하지만, 세계 어디서나 이해될 수 있는 영상
언어의 약속은 바로 그것들 사이에서 삶을 이어간다. 이
약속은 다큐멘터리의 지역적 방언들에 의해 매일같이
배반당하기는 한다.[2] 그러나 그 이미지들은 바르타나의
영상에 나오는 벽돌들처럼 전선을 넘어 전해진다. 맥락에

2　　다큐멘터리 형식에서의 바벨탑의 언어 혼란을 보여주는 부조리한 사례는,
　　　똑같은 올림픽이나 세계 선수권 대회가 국가의 관점에 따라 각각 다르게
　　　형상화됨으로써 두 나라 사람들이 전혀 다른 버전을 보게 되는 대규모 스포츠
　　　중계방송들이다.

따라 의미가 달라지기는 한다. 그러나 의사소통은 이미지
자체가 아니라, 그것이 어쨌든 전해진다는 것에 있다.

발터 벤야민이 번역에 관한 자신의 글[3]에서 암시했듯이,
그것은 바벨탑의 붕괴 이후 상실된 공동의 언어를 다른
언어들 사이의 번역의 형태로 울려 퍼지게 한다. 현재의
다큐멘터리 영상 언어가 보여주는 것은 보편적인 언어가
아니라, 그 언어의 불완전한 번역이다. 다큐멘터리
형식들의 일반적 차원은 그 번역들 속에 있지 않고,
그것들 사이에 있다.

정지된 이미지로부터의 탈주

치토 델라트 그룹의 작품 「브라츠크의 건설
노동자」(Builder of Bratsk)는 몸짓의 다른 연결, 어떤
역사적 노동 공동체의 모순의 다른 현재화를 보여준다.
이 비디오는 1961년에 빅토르 폽코프가 그린 같은
제목의 유명한 그림을 표현한다. 그림은 휴식 시간의
건설 노동자들을 보여준다. 그들은 관객을 다양한 정면
포즈로 마주하면서 내려다본다. 원작 그림은 사회주의
리얼리즘의 영향을 드러낸다. 2005년에 이 그림을
재현한 비디오는 이 미술가 그룹의 구성원들을, 그림
속의 노동자들과 대략 비슷하면서도, 계속 변화하는
위치들에 모아 놓는다. 사회주의 리얼리즘 액자화 속에서
경직되어 있던 몸짓은 다시 가변적으로 되고, 아감벤이
말하는 자신들의 운명에 대한 경직의 스타디움[4]을 떠나서,

3 Walter Benjamin, "Die Aufgabe des Übersetzers," in
 Illuminationen. Ausgewählte Schriften 1, 50~62.

4 Giorgio Agamben, "Noten zur Geste," 57 참조.

스스로 역동적으로 되려 한다. 이미지의 "신화적 경직"[5]은
깨지고, 그 "마비시키는 힘"[6]은 아마추어 비디오의
일상성에 의해 마법에서 풀려난다.

이 미술가 그룹의 구성원들은 작동하는 카메라 앞에서
자신들을 소련 노동자들과 그들의 몸짓과 연결하는 것이
무엇인지를 질문한다. 역사적인 거리가 단절과 유사성을
드러낸다. 소련 이후의 집단들은 오늘날 집단성을
어떻게 표현하는가? 어떤 몸짓들이 사용 가능하고 어떤
몸짓들이 버려지는가? 「여름 캠프」에서처럼 이 몸짓은
시대와 현실마저 뛰어넘는다. 어쩌면 「브라츠크의
건설 노동자」는 그 이미지가 미래에 의해 이미 과거에
속하게 된 현재의 낯선 인용일 것이다. 어쩌면 과거의
이런 현재화는, 어떤 미래도 더 이상 알고 싶어 하지 않는
현재에서 벗어나는 출구를 가리켜줄지도 모른다. 원래의
경직된 자세는, 하나의 답(사회주의 리얼리즘)을 다시
열린 질문으로 역(逆)번역하는, 훨씬 겸손하지만 역동적인
몸짓으로 변한다.

5　　　같은 책, 58.

6　　　같은 곳.

예술인가, 삶인가? :
다큐멘터리의 본래성의 은어들

그러므로 어떤 예술 작품도 단순한 허상이 되어 예술
작품이기를 그만두지 않은 채로 아무런 제약 없이 생동하는
것처럼 보여서는 안 된다. 작품 속에서 넘실거리는 삶은
응결되어 어떤 순간 속에 고정된 것처럼 보여야 한다.

— 발터 벤야민[1]

"삶이여, 있는 그대로 영원하라!"[2] 1920년대에 나온
지가 베르토프의 의기양양한 외침은 다큐멘터리 영화의
가장 유명한 구호들 중 하나다. 삶을 있는 그대로,
덧붙이거나 변조하지 않고 이렇게 그리는 것은 많은
다큐멘터리 작가들의 오랜 꿈이다. 베르토프에 의하면
삶은 생동하기만 하는 것이 아니라, 진짜여야 하고,
실제로, 바로 "있는 그대로"여야 한다. '있는 그대로'라는
이 짧은 첨가 문구는 그러나 뜻밖의 의미들을 펼쳐낸다.
한편으로 그것은 삶과 다큐멘터리의 동일함을 보장한다.
그러나 다른 한편으로, 바로 그럼으로써 그것은 삶이

1 Walter Benjamin, "Goethes Wahlverwandtschaften," in
 Illuminationen. Ausgewählte Schriften 1, 63~135, 인용은
 116.

2 Dziga Vertov, "Vorläufige Instruktion an die Zirkel des
 Kinoglaz," in *Bilder der Wirklichen: Texte zur Theorie
 des Dokumentarfilms*, 87~93, 인용은 90.

전혀 다른 — 가짜인, 겉모습뿐인, 날조된 — 것일 수도
있으리라는 의혹을 불러일으킨다. 갑자기 진짜와 가짜의
삶 사이에 균열이 생긴다. 이러한 의혹의 갑작스런 발아를
알랭 바디우는 또한 20세기를 특징짓는 "실재에 대한
열정"(Passion für das Reale)[3]의 중심적 특성이라고
정의했다: "실재는 겉모습이 아니냐는 의심을 받지 않을
만큼 충분히 실재적이지 않다."[4] 실재에 대한 열정은
정화(淨化)에 대한 욕망, 기만의 폭로를 불러일으킨다.
어떤 대가를 치르더라도 진짜는 가짜로부터 정화되어야
한다. 심지어 삶 자체도 순전한 허상일 수 있다.
베르토프의 환호성 속의 '있는 그대로'라는 짧은, 무해한
듯한 이 추가 문구는, 이 문장의 핵심 진술을 뒤흔들고,
다시 들여다보면, 그 진술을 정반대로 뒤집어놓는 극히
역동적인 첨언임이 드러난다.

왜냐하면, 더 엄밀히 생각할 때, 삶을 있는 그대로
다큐멘터리로 포착한다는 것은 당연하게도 전혀
불가능하기 때문이다. 삶은 그렇게 '있는 그대로' 그림
속에 들어갈 수 없다. 삶이 이미지가 되는 순간, 그것은
삶 자체이기를 포기하고 스스로의 타자가 된다. 그것은
진짜이면서도 섬뜩하고, 원본이면서도 복제이고,
현실적이면서도 초현실적인 스스로의 도펠갱어이다. 있는
그대로의 다큐멘터리의 삶은 다른 모든 것이 될 수는
있어도 삶 자체만은 될 수 없다.

3 Alain Badiou, *Das Jahrhundert* (Zürich and Berlin:
 Diaphanes, 2006), 5장 "Passion des Realen und Montage des
 Scheins" 참조, 63~74, 여기서는 63.

4 같은 책, 68.

그러나 베르토프의 글은 정반대의 주장을 한다: *원래의*
삶이 아예 다큐멘터리 이미지 속에서 비로소 창조된다는
것이다. 그는 미리 만들어진 다양한 계획과 도식에 따라
수천 명의 사람을 만들어내는 카메라의 눈에 열광한다.[5]
카메라의 눈은 "가장 강하고 솜씨 좋은 손과, 다른
사람의 가장 날렵하고 빠른 다리와, 또 다른 사람의
가장 아름답고 인상적인 머리를 결합하며, 몽타주를
통해 새로운 완전한 인간을 만든다."[6] 베르토프의
카메라의 눈은 일상의 삶보다 더 많은 것을 조립한다.
그것이 만들어내는 것은 일종의 '초월적인-삶'(Über-
Leben), *진짜* 삶, "있는 그대로의" 삶이다. 그러나 이런
삶은 현실에는 전혀 있을 수 없다. 왜냐하면 촬영이
있어야 비로소 진위에 대한 의문이 생기기 때문이다.
복사본이 끼어들고, 변조의 위험이 있어야 비로소 진위에
대한 의문이 의미가 있다. 이 '진짜' 삶은 원본이 없는
복제이다. 삶 자체는 아무리 해도 진짜일 뿐이다. 그것은
존재하거나, 또는 존재하지 않는다. 그 자체의 복제로서
비로소 삶은 '진짜'가 될 수 있다. 오직 다큐멘터리
형식만이 진짜로서의 삶을 증언한다고 주장하고, 이
점에서 픽션보다 우월하다고 느낀다. 그러나 이런 '진짜'
삶은 다큐멘터리의 묘사 속에서가 아니면 다른 어디서도
생겨나지 않는다.

이처럼 베르토프의 구호 속에 추가된 ['있는
그대로'라는] 문구는 그 혁명가적인 효과를 완성한다.

5 Dziga Vertov, "Kinoki-Umsturz," in *Bilder der Wirklichen:
 Texte zur Theorie des Dokumentarfilms*, 74~85, 여기서는 81.

6 같은 책, 82.

왜냐하면 삶이 이미지 속에 포획되고 증언되기 때문에,
오직 삶 자체가 아닌 삶만이, '있는 그대로'일 수 있기
때문이다. 진짜 삶은 언제나 이미 유령이었다. 그리고
이렇게 우리는 어째서 다큐멘터리 담론에서 실제 삶의
행복의 수사법과 동시에 온갖 유령과 좀비와 미라들이
출몰하는지도 이해할 수 있다.

유령, 갑옷, 미라

지그프리트 크라카우어에게 사진은 "유령"이다.[7]
사진은 "제한된 범위 내에서 원래의 삶에 입장을
허용하며,"[8] 그러나 동시에 이러한 삶을 파기하기도
한다.[9] 반면 영화는 사진과 달리, 그 사실적 효과에 의해
삶 자체를 삶의 영화화를 위해 구출할 수 있다고 한다.[10]
크라카우어에 의하면 '삶'과 영화는 일반적인 유사성을
유지한다.[11] 영화 이론가 앙드레 바쟁은 대담한 은유를
만들어 여기서 한 발 더 나아간다. 「사진 이미지의
존재론」(Ontologie des fotografischen Bildes)[12]에서

7 Siegfried Kracauer, "Die Fotografie," in *Das Ornament der Masse*, 22~39, 여기서는 31.

8 같은 책, 29.

9 같은 책, 32 참조.

10 Joachim Paech, "Rette, wer kann (). Zur (Un)Möglichkeit des Dokumentarfilms im Zeitalter der Simulation," in *Sprung im Spiegel: Filmisches Wahrnehmen zwischen Fiktion und Wirklichkeit*, ed. Christa Blümlinger (Wien: Sonderzahl, 1990), 110~124, 여기서는 113.

11 Siegfried Kracauer, *Theorie des Films: Die Errettung der äußeren Wirklichkeit*, 58.

12 André Bazin, "Ontologie des fotographischen Bildes," in *Was ist Kino? Bausteine zur theorie des Films* (Köln:

그는 미라 제작을 미술의 기원으로, 죽음을 상징적으로
극복하고 삶을 보존하려는 노력으로 정의한다. 사진이
데스마스크와 비교될 수 있다면, 영화의 영상은 "움직이는
미라"[13]이며, 영화는 더 이상 삶의 모사에 불과한 것이
아니라, 완전히 독립적이고 이상적인 실제의 우주를
창조하는 것과 마찬가지다.[14] 이렇게 바쟁은 영화의
창세기 신화의 윤곽을 그린다. 그 안에서 천지 창조의
권력은 저자에게 넘어가고, 죽음 또한 결정적 역할을
한다. 왜냐하면 이미지 속에서 대상의 현실은 성유물처럼
미라화되어 보존되기 때문이다.[15] 롤랑 바르트 역시
세속적 성유물로서의 사진을 이야기하면서 이 은유를
사용한다.[16] 바르트 자신이 스스로 사진에 의해서 방부
처리되고, 모형으로 빚어지고, 구성되고, 살해되고, 심지어
흉갑(胸甲)으로(수동적인 제물로) 만들어졌다고 느낀다.[17]
바르트에 의하면 사진은 어떤 자세를 기록하는 것이
아니라, 그 자세를 처음으로 끄집어낸다고 한다. 사진은
신체를 구성하기만 하는 것이 아니라, 신체를 창조하고,
때로는 그것을 망가뜨린다.[18] 사진은 실재하는 것과 살아
있는 것의 변태적인 착란이다. 사진은 대상의 리얼리티를

Dumont, 1975), 21~27.

13 같은 책, 25.

14 Joachim Paech, "Rette, wer kann ()," 114.

15 같은 곳.

16 William Guynn, *Cinema of the Non-Fiction* (Cranbury and
 New Jersey: Associated University Presses, Inc., 1990),
 18.

17 Roland Barthes, *Die helle Kammer: Bemerkungen zur
 Photographie* (Frankfurt/M.: Suhrkamp, 1989), 22.

18 같은 책, 19.

증언하기 때문에, 사진은 그것이 또한 살아 있음을
암시한다. 그러나 동시에 사진은 지나간 것을 포착하기
때문에, 그것이 이미 죽었음을 암시한다.

구체적인 다큐멘터리 담론 분야에서도 삶은, 예를 들어
1930년대 존 그리어슨의 다큐멘터리 영화 이론에서처럼
중요한 역할을 한다. 다큐멘터리 형식은 "삶과 밀접해야"
하고 "생동하는 장면과 생생한 행동"을 기록해야
한다.[19] 1970년대의 디렉트 시네마는, 카메라가 눈에
띄지 않게 하고, 설명 없이 원래의 음향만을 사용하는
것 등등의, 있는 그대로의 삶을 포착하는 과정에 대한
상세한 목록을 작성했다. 삶은 여기서 몰래 관찰되어야
한다. 말하자면 시선의 위치를 노출시키지 않는 상태로
도청되어야 한다고 할 수 있다. 다큐멘터리에서의
삶의 정의(定意)는 이미 민중적인 쪽으로 치우친다.
이를테면 클라우스 빌덴한은 1970년대에, 다큐멘터리
작가의 과제는 "민중 속의 생동하는 이상", 또는 "생생한
문화"로서 이미 존재하는 "윤리적 가치"를 드러내는
것이라고 주장한다.[20] 이와 반대로 시네마 베리테(Cinéma
Verité)의 사회적 상황주의에서는 삶을 "있는 그대로"
그려내는 것보다는 삶이 "선동될" 정도로 삶을 포착해
내는 것이 훨씬 더 중요하다.[21] 삶은 그 자체의 자발성을

19 John Grierson, "Grundsätze des Dokumentarfilms,"
 in *Bilder der Wirklichen: Texte zur Theorie des
 Dokumentarfilms*, 100~113, 여기서는 102.

20 Klaus Wildenhahn, "Siebente Lesestund," in *Bilder der
 Wirklichen: Texte zur Theorie des Dokumentarfilms*,
 142~153, 여기서는 147.

21 Bruce Berman, "Jean Rouch: A Founder of the Cinéma Vérité

증명하거나, 입증하거나, 드러내야 한다. '있는 그대로의'
삶에 대한 이 걷잡을 수 없는 도취는, 1970년대 페미니즘
비평가들에게는 대단히 수상쩍은 것이 된다. 예를 들어
아일린 맥개리는 1975년, 다큐멘터리의 "있는 그대로의
삶의 제시"는, 전형을 현실로, 때로는 현실을 전형으로
보여줌으로써, 소시민적-가부장적 이데올로기를
지속시킨다고 썼다.[22] 이 시기에 '있는 그대로의 삶'은
이데올로기 혐의를 받는다: '자연'이나 '원형'이라고
제시되는 것은 지배 이데올로기일 뿐이라는 것이다.[23]

본래성의 은어

1980년대에는 '삶'이라는 투쟁 개념의 사용에서 보수적인
방향 전환이 일어난다. 마사 로슬러는 1980년대 기록
사진에서 '실제의 삶'이라는 문구가 어떻게 1960년대의
참여적 사진에 맞서는 이념적 무기로 제공되었는지를
설명한다.[24] '실제의 삶'은 소중하고도 비이성적이면서

Style," *Film Library Quarterly*, 11/4 (1978): 21; Mo
Beyerle, "Das Direct Cinema und das Radical Cinema." in
*Der amerikanische Dokumentarfilm der 60er Jahre: Direct
Cinema und Radical Cinema*, eds. Mo Beyerle and Christine
N. Brinckmann (Frankfurt / M. and New York: Campus, 1991),
29~49, 인용은 29.

22 Eileen McGarry, "Dokumentarisch, realismus und
 frauenfilm," *Frauen und Film*, Nr.11 (1977): 19~28.

23 Claire Johnston ed., "Women's Cinema as Counter-Cinema,"
 in *Notes on Women's Cinema* (London: Society for Education
 in film and Television, 1975), 24~31, 특히 28.

24 Martha Rosler, "Drinnen, Drumherum und nachträgliche
 Gedanken (zur Dokumentarfotografie)," in *Martha Rosler:
 Positionen in der Lebenswelt*, ed. Sabine Breitwieser
 (Wien: Generali Foundation, 1999), 105~148.

특이한 경향이 있는 어떤 것으로 여겨지며, 그것이 가장
잘 청취되는 것은 관음적이고 비정치적이고 이론에
대해 적대적인 관찰을 통해서이다. '실제의 삶'의
언급은 사실은 '좌파 이데올로기의 성가심'에 맞서서
가공의 '진짜'(Echte)를 다시 전면에 내세우는 공격이다.
로슬러에 의하면, 그 결과는 기존 사진 담론의 전반적
우경화[25]로서, 그것은 1980년대의 진화론적 '팔꿈치-
멘탈리티'[26]로 특징지어진다.[27] 이런 '진정함'(Echtheit)을
포착하는 데 선호되었던 방법은, 로슬러에 의하면 '목적
없는 사회학적 염탐'이다. 있는 그대로의 삶에 대한 이런
생각들은 실제로 1990년대의 다양한 리얼리티-포맷들과
함께 지속적으로 전개된다. 1990년대 중반 텔레비전
분야에서는, 실험실 환경에서 '삶'이 시험되고 조사되는,
진실성에 대한 새로운 다큐멘터리적 방법이 생겨난다.
영화 분야에서는 DV-리얼리즘(레프 마노비치[28])과 감시
미학(Überwachungsästhetik)이 신빙성을 놓고 서로
경쟁을 벌인다.[29] '실시간'이라는 용어는 직접성의 느낌을
준다.[30] 동시에 미술 분야에서는 몇몇 저널리즘적이고

25　　같은 책, 124.

26　　[역주] Ellenbogen Mentalität. 경쟁적이고 이기적인 태도를 일컫는
　　　말.

27　　같은 책, 110.

28　　Lev Manovich, "Vom DV-Realismus zur Universellen
　　　Aufzeichnungsmaschine," in *Black Box, White Cube* (Berlin:
　　　Merve, 2005), 145~170.

29　　Wolfgang Beilenhoff and Rainer Vowe, "Das Authentische
　　　ist Produkt einer Laborsituation," 유디트 카일바흐(Judith
　　　Keilbach)와의 인터뷰, December 1, 2000, www.nachdemfilm.de.

30　　John Fiske, "Videotech," 153~162.

사회학적인 다큐멘터리 스타일들과 함께, 미술가들이
자신들의 행위를 다큐멘터리로 기록하는 형식들 또한
일반화된다. 보리스 그로이스에 의하면 이런 다큐멘터리
형식은 "살아 있는 것의 디자인"[31]으로서의 미술이다.
예술적 과정을 다큐멘터리로 만드는 것은 이 과정들에,
지역적인 것(Lokale)과 진실한 것(Authentische)과의
직접적인 접촉의 아우라, 디지털로 재생 가능한
"독창적이고, 살아 있고, 역사적인 것의 아우라"[32]를
부여한다. 다큐멘터리 카메라는 '진짜' 삶을 기록하는
것이 아니라, 창조한다는 것은 여기서도 다시 유효하다.
다큐멘터리 카메라는 예술과 삶의 융합을 입증해야 할
뿐만 아니라, 카메라의 시선으로 그 융합을 완성해야 한다.

다큐멘터리즘과 삶

예술과 삶의 융합은 다큐멘터리 이미지의 영역에서
계속 새롭고 달라지는 의미를 갖는, 본래성의 은어(Jargon
der Eigentlichkeit)로서 나타난다, 또는 테오도르 W.
아도르노가 이미 1964년에 신랄하게 표현했던 것처럼,
'살아있는 것에 대한 심취'(Vergafftheit ins
Lebendige)[33]로 표현된다. 그러나 사회적 영역에서
다큐멘터리 형식의 음산한 잠재력은 극히 파괴적인
힘들을 내보인다. 그것은 생명 정치라는 양가적

31 Boris Groys, "Kunst im Zeitalter der Biopolitik:
 Vom Kunstwerk zur Kunstdokumentation," in
 Documenta11_Plattform5: Ausstellung, 전시 도록
 (Ostfildern: Hatje Cantz, 2002), 107~113, 여기서는 108.

32 같은 책, 113.

33 Theodor W. Adorno, *Jargon der Eigentlichkeit: Zur
 deutschen Ideologie* (Frankfurt / M.: Suhrkamp, 1964).

개념으로는 충분히 파악될 수 없는 과정들을
촉진시킨다.[34] 카메라의 눈은 의심스러운
삶-이데올로기들의 공범으로서, 실제로 국민과 전형과
이상들을 만드는 발명자, 섬뜩한 창조자가 된다. 지식과
진실의 생산에 의해 다큐멘터리 형식은 처음부터 경찰의
통제와 감시, 그리고 인종학적 분류와 민중의 지배를
위한 막강한 도구로 변했다. 국민의 범위는 국민에 대한
지식과 같은 관점에서 규정되었고, 이 지식은 또한 주민을
지배하거나, 그들을 '쓸모 있'거나 '쓸모없는' 성분으로
구분하는 데 쓰였다. 식민주의 정권들은 인종학적 감시
체제와 인종주의적 지식 생산, 그리고 군사 기술과
밀접히 연관된 그들 고유의 '기록성'(Dokumentarität)을
만들어냈다. 한 민족의 소위 진정한 문화는 동시에
그들이 억압받고 교육받아야 할 이유가 되었다. 엘라
쇼하트와 로버트 스탐은 식민주의 세계관의 생산을, 식민
지배, 자연에 대한 과학적이고 심미적인 교육, 그리고
자본주의와 제국주의의 동시적 확산과 밀접하게 관련된
포괄적인 상황이라고 설명했다.[35] 보다 극단적인 이미지의
세계들, 이를테면 다큐멘터리로 꾸며진 나치 선전 영화
「영원한 유대인」(Der ewige Jude, 1940) 같은 것들은
'인종'학적인 수사법으로 유럽 유대인 대량 학살의 토대를
마련했다.

34 이 개념의 비판에 대해서는 다음 참조. Die Röteln ed., "Einleitung,"
 in *Das Leben lebt nicht* (Berlin: Verbrecher Verlag,
 2006), 1~8.

35 Ella Shohat and Robert Stam, *Unthinking Eurocentrism:
 Multiculturalism and the Media* (London and New York:
 Routledge, 1994).

다큐멘터리의 '진정함'에 대한 주장, 있는 그대로의
삶의 묘사라는 주장은, 국민 전체가 충분히 '진짜'가
아니라고 의심하는, 정치적인 실재에 대한 열정 속에
섬뜩한 방식으로 반영된다. 오직 '진정함'의 담론만이
인종 청소와 절멸을 향한 광적인 충동을 작동시킨다.
왜냐하면 리얼리티와는 달리 진정함은 근본적으로
위협받기 때문이다. 신빙성(Authentizität)의 정치적
차원에서 우리는 '있는 그대로의 삶'에 대한 다큐멘터리의
담론이 얼마만큼 강하게 권력의 문제들과도 연결되는지를
깨닫는다. 그 권력은 '진정한' 삶을 실현시키는, 마땅히
그러해야 하는 삶을 실현시키는 권력이다.

진실성

정치적 진실성(Authentizität)은 예상하듯이 다양한
이해관계들을 싣고 있다. 역사적으로 이 개념은 그 중점과
논증의 근거를 여러 차례 바꿔왔다. 어원상으로 라틴어
'authenticus'는 주인, 또는 지배자를 의미하는 그리스어
'authentes'를 가리킨다.[36] 이 의미의 중점은 어떤 것을
"자신의 힘으로 성취하는" 행동에 있다.[37] 독일어권에서
'authentisch'는 16세기부터 특히 서류의 진위나 신빙성과
관련하여 진짜인 것(das Echte), 자신의 것(Eigenhändige),
보증된 것(Verbürgte)을 나타낸다. 18세기 이후에는
또 다른 의미가 전면에 등장한다. 진실성은 이제
현실을 충실히 모사하는 것을 말하고, 따라서 "묘사의

36 Thomas Noetzel, *Authentizität als politisches Problem:*
 Ein Beitrag zur Theoriegeschichte der Legitimation
 politischer Ordnung (Berlin: Akademie Verlag, 1999), 18.

37 같은 곳.

사실성"[38]을 가리킨다. 그 시기에는 대상과 재현 사이의
지시적 성격이 점점 더 중요해진다. 20세기에는 이 개념이
점점 더 사람에게도 사용된다. 이 시기에 심리학, 교육학,
철학, 민족학, 문예학을 비롯한 학문의 담론들이 역할을
시작한다.[39] 이때부터 사람은 진실하다거나 진실하지
않다고 묘사되었다.

이런 변화와 동시에 진실성의 개념은 근대 정치
이론에서도 정치적 계약 구성의 적법성의 원천으로서
중요한 의미를 드러낸다. 정치적 계약 구성은 점점 더
계약 참가자의 진실한 의지/본성을 근거로 하며, 이러한
의지/본성은 또한 루소에서 헤겔과 마르크스를 거쳐
니체에 이르는 몇몇 정치 이론들에서도 이론적으로
구축된다. 진실성의 평가 기준이 되는 것은, 표현되는
것의 은밀한 핵심과의 일치, 그 '진실함'이다. 그 핵심은
분명하면서도 무의식적이고, 숨겨져 있고, 묻혀 있고,
경우에 따라서는 훼손되어 있을 수도 있다.

진실성의 정치적 기능은 서양의 역사 전체를 관통하며,
공동체들을 고안하거나 국가를 만들어내거나 또는 다른
집단과 국가들을 폄하하는 역할을 한다. 그러므로 진실한
민족 문화의 개념은 시민적 민족 국가의 건설을 위해서도,
포스트 공산주의와 포스트 식민주의 사회들의 자기
확신을 위해서도 중요했다.[40] 그리고 이 때문에 정치학자

38 같은 곳.

39 같은 책, 19 이후.

40 같은 책, 39.

토마스 노에첼은 다큐멘터리 이론에서도 계속 인용된
다음과 같은 결론에 도달한다: "진실성은 그것을 둘러싸고
접전이 벌어지는 정당화에 필요한 인물이며, 정치적
투쟁의 개념이다."[41] '있는 그대로의 삶'은 우리에게 이런
것으로서의 현실을 보여주는 것과는 동떨어져 있다.
대신에 그것은 다큐멘터리 이미지를 통해 전달되는 권력
의지의 현실을 우리에게 보여준다.

예술인가, 삶인가?

아도르노는 1964년에 쓴 논문에서, 본래성이라는 은어는,
믿을 수 없게 된 예술이 삶으로 되돌아가야 한다는
진부한 구호를 지지한다고 말했다.[42] 그러나 어째서
예술이 도대체 삶에 관여해야 하는가? 예술을 생동하게
하고, 삶을 예술로 만든다는 아방가르드의 오래된 꿈은
다큐멘터리 분야에서, 브뤼노 라투르가 사실(Faktum)과
물신(Fetisch)의 교차를 지칭했던 것과 같은, 반쯤 살아서
움직이는 물신 아니면 '팩티쉬'(Faktische, faitiches)
이외의 뭔가를 생산해본 적이 있는가?[43] 팩티쉬는 토템과
우상 숭배에도, 이성적 과학의 영역에도 똑같이 속한다.
팩티쉬에서는 유전자 기술과 주술이 교차한다. 마치 삶을
정교하게 복제한 것처럼 행동하는—그러나 결국에는
부두교 인형처럼 삶을 조작하는—'진실한' 다큐멘터리
이미지를 팩티쉬라고 이해할 수 있다.

41　　같은 곳.

42　　Theodor W. Adorno, *Jargon der Eigentlichkeit*.

43　　Bruno Latour, *We Have Never Been Modern* (Cambridge / Mass.:
　　　　Harvard University Press, 2007).

예술만이 그것의 걷잡을 수 없는 돌진을 멈춰 세운다.
왜냐하면, 발터 벤야민에 따르면 삶은 예술의 일부가
아니기 때문이다. 삶은 예술의 바깥 경계선이다. 삶과의
경계를 넘는 작품은 예술이기를 그만두고, 단순히 유사한
것이 된다. 예술은 삶이 작품 속에서 멈춰서고 중단될 때,
삶이 매료당하고 그 '진실함'의 마법이 깨질 때 생긴다.[44]
이 결정적인 개입(Intervention)을 벤야민은 비판적인 힘,
또는 진실의 힘이라고 부른다.[45]

진정함이 아니라 진실: 다큐멘터리즘은, 질투심으로
지켰던 진정한 삶의 소유를 포기하고 예술이 되기를
받아들일 수 있는가? 그것은 고유한 '실재에 대한 열정'과
그것에 연관된 진실함에 대한 편집증을 포기할 수 있는가?
다큐멘터리 예술은 어떤 경우든 자신과 삶 사이의 섬세한
경계선, 유사한 것(Ähnlichkeit)과 진실(Wahrheit)이
갈라지는 섬세한 경계선을 계속 새로 긋는다. 거의 알아챌
수 없는 이 경계선은, 다큐멘터리즘에서 유일하게 뚜렷한
진실은 불가능성을 제시하는 것, 삶과 예술의 일치의
불가능성을 제시하는 것임을 우리에게 보여준다. 이
경계선은 진짜(echt)가 아니다. 그것은 실제(wirklich)이다.
어떠한 권력의 주장이나 대표성의 주장도 그것을 근거로
삼을 수 없다. 그러나 이 경계선 없이는 다큐멘터리
예술뿐 아니라 다큐멘터리의 진실도 생각할 수 없다.

44 같은 책.

45 같은 책.

화이트 큐브와 블랙박스 :
미술과 영화

1908년 빈에서 쓴 「장식과 범죄」(Ornament und Verbrechen)라는 글에서 아돌프 로스는 장식을 인간의 범죄와 죄악의 상징이라고 비난한다. 그가 장식으로 생각해낸 것은 원숭이들의 원시성, 파푸아인의 문신, 말 더듬기, 노예 제도를 비롯한 문화 인종 차별적인 연상의 고리들이다. 로스에 의하면 장식은 인간의 진보를 받아들이지 않을 뿐만 아니라 방해한다. 그러나 그가 가장 심각하다고 생각한 것은 장식이 오스트리아 국가 경제에 손해를 끼친다는 점이다. 왜냐하면 장식을 만드는 데 소요되는 노동은 보수가 적으며 낭비되기 때문이다. 분노로 들끓는 비판 속에서 로스는 매우 당대적인 이원론의 어휘를 내보인다. 그의 메시아적 미래상의 최악의 적은, 원시적인 문양과 그런 타락을 소중히 여기는 어둠의 정령들(Schwarzalben)이다. 그가 소망하는 세상은 반면에 완전한 백색으로 빛난다. 그리고 장식과 함께 미개와 낙후의 그 어둠의 세계가 극복될 때 비로소 구원이 나타난다.

이 메시지는 분명하고 그다지 놀라운 것도 아니다: 있는
그대로의 흰 벽은 좋은 것이고, 진보, 모더니즘, 발전,
성취를 의미한다. 반대로 어둡거나 색이 있거나 '문신이
된' 벽은 원시주의, 범죄, 낭비, 비효율, 동물성으로의
인류의 퇴행을 의미한다. 재미있는 것은, 로스의 비판에서
어둠의 정령은, 원래 로스가 그 미학을 혐오했던 빈
분리파를 염두에 둔 것이었다는 점이다. 그의 거부감은 그
자신이 한동안 분리파에 속해 있었다는 사실 때문에 끝도
없이 고조되었다. 분리파가 장식을 사용하는 것에 너무나
격분한 로스는 사회 진화론적이고 다분히 인종 차별적인
비유로 욕설을 퍼부었다. 로스는 흰 벽의 훌륭함을 찬미한
반면, 분리파 작가들은 로스에 의해 어둡고, 문신을 하고,
색이 있고, 장식적인 벽과 동일시되었다. 20세기 대부분을
규정했던 흰 벽에 대한 숭배는 이렇게 분열된 빈의
지식인들 사이의 파벌 싸움에서 비롯되었다.

그럼에도 흰 벽의 이데올로기는 널리 받아들여졌다.
그것은 지금까지도 미술 전시의 지배적인 모델, 이른바
화이트 큐브를 특징짓는다. 화이트 큐브 자체만큼이나
유명한 것은 화이트 큐브에 대한 비판이다. 특히 화이트
큐브를 신성함과 위생, 법률적 관점과 미적인 관점,
공간의 비움과 시각적 자율성의 이상한 혼합이라고 한
브라이언 오도허티의 서술은 널리 알려져 있다.[1] 화이트
큐브에 관한 수많은 흥미로운 질문들은 이미, 화이트
큐브는 어째서 원래 흰색인가? 라는 가장 당연한 질문에
이르기까지 제기되었다.

1 Brian O'Doherty, *In der weißen Zelle. Inside the White
 Cube* (Berlin: Merve, 1996).

어째서 그것은 흰색인가? 그리고 우리가 이미 거주하는
실내 공간은 대개 어째서 흰색인가? 작가 마크 위글리는
흰 벽에 대한 자신의 책을 이 질문과 함께 시작한다.[2]
흰 벽은 어디에나 있고, 눈에 띄지도 않는다.[3] 그것은
중성적인, 비어 있는 평면으로 받아들여진다. 위글리는
이 백색성(Weißheit)이 대부분의 모더니즘 건축에
동질감을 부여하는 무의식적 공통분모라고 주장한다.
그러나 백색은 1930년경에 와서야 비로소 최종적으로
현대 건축의 식별 표지로서 받아들여졌다.[4] 흰색을
둘러싼 지극히 이념적인 논쟁의 이정표들 중 하나는
르코르뷔지에가 1925년에 쓴 글 「오늘날의 장식
미술」(L'Art décoratif d'aujourd'hui)이다. 이 글에서
르코르뷔지에는 건축은 백색일 경우에만 현대적이라는
주장만 한 것이 아니다. 백색은 모더니즘의 단순한 상징
이상의 것이다. 그것은 도덕적인 것, 순수함과 수준 높은
윤리의 표지라고 묘사되고, 심지어 경찰의 과제까지도
넘겨받아야 한다는 것이다.[5] 르코르뷔지에도 로스처럼
문명을 감각적인 것에서 지적인 것으로, 촉각적인 것에서
시각적인 것으로의 발전 과정이라고 설명한다.[6] 벽의
백색은 문명 자체의 특징이 된다, 그리고 이 문명은
문화적이거나 사회적인 타자의 극복으로 정의된다.

2 Mark Wigley, *White Walls, Designer Dresses: The Fashioning of Modern Architecture* (Boston: MIT Press, 1995), xiv.

3 같은 곳.

4 같은 곳.

5 같은 책, xvi.

6 같은 책, 3.

파푸아인과 범죄자의, 문신을 한 피부가 현대적 건물의
흰색 벽에 마주 세워진다. 전자가 타락과 야만, 낙후를
뒷받침한다면, 현대 건축의 새하얀 피부는 진보와 문명의
광채 속에서 빛난다.

진실의 눈

르코르뷔지에의 글에서 흰 벽은 서구의 진보의
가치들로 채워져 있다. 그 벽의 비어 있음은 채워져
있는 것 — 도덕적이고 미적이고 문명적인, 심지어
경찰적인 정의라는 것 — 임이 밝혀진다. 뿐만 아니라,
흰 벽은 더 나아가서 다큐멘터리에 준하는 진실
기술로서 기능한다. 흰 벽의 배경 앞에서는 마침내 모든
것이 — 르코르뷔지에에 의하면 — "있는 그대로의" 모습을
드러낸다.[7] 백색 페인트의 막은 사물의 있는 그대로의
진실을 볼 수 있는 일종의 안경의 기능을 떠맡는다.
흰 벽은, 시선을 정화하고 초점을 맞추며, 뢴트겐 촬영
장치처럼 "본질적인 것"을 드러낸다.[8]

장식의 배열이 순전한 허상을 보여준다면, 백색의
환경 속에서는 오직 본래적인 것(das Eigentliche)만이
나타난다. 이 백색 페인트 층은 중립적 배경에 불과했던
것에서 하나의 눈으로 변한다. 그것은 거짓을 찾아내고,
겉모습의 가면을 벗기는, 르코르뷔지에에 의하면 마치
"영원히 열리는 배심 재판소"처럼 "진실의 눈"[9]으로

7 같은 곳. "Everything is shown as it is."

8 같은 책, 8.

9 같은 곳.

작동하는 시선의 장치가 된다. 백색의 방은 보는
장치(Blickapparat), 진실과 본질의 제작소, 그리고
무절제의 회피에 기반을 두는 문명을 감독하는 일종의
감시 카메라가 된다.

로스와 르코르뷔지에의 선언들 속에는 미술 공간에서
화이트 큐브와 블랙박스가 점점 더 상호 접촉하기
시작한 20세기 말에 시작된 화이트 큐브와 블랙박스를
둘러싼 논쟁의 모든 요소가 이미 다 들어 있다. 그리고
거의 100년이 지났지만 논쟁의 용어와 개념들은
여전히 20세기 초의 그것들과 비슷하다. 모더니즘의
이원론적 흑-백회화에 의해 두 공간 모델 간의 충돌은
불가피하다. 왜냐하면 화이트 큐브의 지지자들을
격분시킨 것은 블랙박스의 어두운 벽뿐만 아니라,
영화적인 프로젝션이라는 사실 자체이기도 하기
때문이다. 르코르뷔지에는 「오늘날의 장식 미술」에서
파테 시네마(Pathé Ciné)와 파테 포노(Pathé Phono)
같은 당시의 새로운 미디어 역시 퇴폐적이며 잠재적으로
부패한 것이라고 공격한다. 그에 의하면, 백색의 원래
특성들은 모더니티에 의해 유예된 장소들에서만
유지되었으므로, 그곳에 영화관이 들어오는 것은 장식의
침략이며, 따라서 퇴폐이고 타락이다. "우리 시대를
특징짓는 파테 시네마 또는 파테 포노는, 혐오스럽지는
않다 — 그것과는 거리가 멀다 — 그러나 파테는 수백 년
전통의 도덕성이 살아 있는 나라들에서 몇 년 사이에 모든
것을 파괴할 부패의 바이러스를 구현하고 있다."[10]

10 같은 책, 30, 저자 번역.

제도로서의 영화는 백색 지배 체제의 도덕성과 문명에
정면으로 대립된다. 르코르뷔지에는 영화의 상영을
질병으로, 흰색 벽의 이데올로기에 절대적으로 생소한
어떤 것으로 묘사한다. 화이트 큐브에서의 블랙박스에
대한 저항은 그러므로 역사적으로 이미 정해져 있었다.
물론 영화에 대한 문화 보수주의자들의 선입관과 화이트
큐브 모델에 대한 영화의 거부가, 많은 미술 비평가들이
영상 프로젝션을 동시대 미술의 맥락에 통합하는 것을
강하게 비판한 유일한 이유는 아니다. 두 공간 개념에는
쉽게 섞이기에는 너무 많은 객관적 차이들이 있다. 실제로
그것들은 단순히 서로 다른 인상들만 불러일으키는 것이
아니라, 전혀 다른 관람객 개념들을 포함하고 있다.

블랙박스, 영화관의 공간은 계속해서 관객이 거의 제어할
수 없고 압도되는 격정과 충동에 노출되는 권위적인
공간으로 묘사된다. 반면 흰 벽에 의해 시선이 정화되고,
움직임을 방해받지 않으며, 주의력의 규제를 덜 받는
화이트 큐브의 관중, 이른바 자주적이고 자율적인
주체는 블랙박스의 시공간적 모델에 의해 자신이 위험에
처한다고 본다. 블랙박스 안에서 관중은 자체의 지속
기간을 갖고 있는, 시간을 바탕으로 하는 서사에 의해
대체로 무력화된다. 게다가 소위 무의식적인 힘들이
그들에게 작용하며, 사회적으로 결정된 동질화의 패턴을
그들에게 강요한다. 영화관 기구에 대한 이론들에서
블랙박스는 리비도의 에너지와 무의식적 충동으로
가득 찬 소망 기계(Wunschmaschine)로 묘사된다.[11]

11 그 전형적인 예는 다음 참조. Jean-Louis Baudry, "Effets
ideologiques produits par l'appareil de base," in *L'effet*

블랙박스는 이른바 카메라 옵스큐라의 후예로서, 그
중심 원근법적인 구성은 마치 조임쇠처럼 하나의 이념적
구성 속에 관중을 고정시킨다.[12] 1970년대의 정신
분석적 영화 이론 속에서 블랙박스는 관음적인 욕망의
장소, 섹슈얼리티의 그림자 연극이다.[13] 관중은, 감정이
조작되는, 제어 불능의 동력 속으로 끌려 들어가는
무기력하고 수동적인 대상으로 여겨진다. 이 이론들은
그 이후에 관중의 더 큰 자율성을 인정하는 모델들로
대체되기는 했지만, 블랙박스에 대한 지배적인 견해는
여전히, 그것이 무엇보다도 마술적 환상에 의해 활력을
얻는, 감정이 강조되는 장소, 스펙터클의 압도 효과로
퇴행하고, 모르는 사람들과 놀고 싶어 하는 구경꾼들을
위한 안전한 장소를 만드는 시뮬레이션의 미학을
보여준다는 것이다.[14] "블랙박스는 완전히 다른 규칙의
마술로 매혹한다. 그것은 자극의 미학(Reizästhetik)의
부활에서 그 힘을 얻는다. 이 미학은 대체로 스펙터클의
몰입 효과를 이용하고, 관객이 비디오 전시실들의
환영의 세계 속으로 빠져들 때 자신들의 신체적 안전을

cinéma (Paris: Albatros, 1978).

12 Joachim Paech, "Rette, wer kann ()," 36 이후.

13 Laura Mulvey, "Visual Pleasure and Narrative Cinema," in
 An Introduction to Film Studies, ed. Jill Nelmes (London
 and New York: Routledge, 1999).

14 Ursula Frohne, "'That's the only now I get'—Immersion
 und Partizipation in Video-Installationen von: Dan
 Graham, Steve McQueen, Douglas Gordon, Doug Aitken,
 Eija-Liisa Ahtila, Sam Taylor-Wood," in Black Box, Der
 Schwarzraum in der Kunst, ed. Ralf Beil (Ostfildern:
 Hatje Cantz, 2001), http://www.medienkunstnetz.de/themen/
 kunst_und_kinematografie/immersion_partizipation/.

위험에 빠뜨리지 않고서도 그 문턱을 넘어설 수 있는,
미지의 것, 헤아릴 수 없는 것의 연극적 매력을 가지고
유인한다."[15]

영상 프로젝션은 그 사실적 성격에도 불구하고 기만과
가짜의 인상을 준다. 화이트 큐브가 현실을 초월한다면,
블랙박스는 현실을 모방하려 한다. 화이트 큐브가
현실의 본질을 얻기 위해 세속적 현실성을 배제한다면,
블랙박스는 현실을 예술 공간으로 들여오지만 오직
현실의 기만적인 표피만 붙잡을 뿐이다. 보리스
그로이스에 의하면, 블랙박스의 관중이 느끼는 '진짜
삶'의 느낌은, 잘못된 시간에 잘못된 장소에 있다는
느낌을 남긴다. 그로이스에 의하면, 블랙박스는 관객을,
불안하게 하는 방식으로 장소에서 떼어내지만, 동시에
관객을 정지시키는 장소, 독재적으로 관객을 정복하는
장소로도 묘사된다.[16]

로스의 범죄적인 장식과 마찬가지로, 영상 프로젝션은
백색의 전시 공간들을 방해한다. 그것은 세속성의 어두운
영역으로의 후퇴를 나타낸다. 그것은 복잡한 동굴
시스템의 일부분[17]이라고 묘사된다. 그것은 압도하며,

15 같은 글.

16 Boris Groys, "On the Aesthetics of Video Installations,"
 in *Stan Douglas, Le Détroit* (Basel: Kunsthalle Basel,
 2001), 쪽 번호 없음.

17 Nikolaus Hablützel, "Diskurse der guten Absichten," *taz*,
 September 9, 2002 참조.

다른 미술 작품들을 '이물질'로 변하게 한다.[18] 그것은
미술관을 어둠 속으로 가라앉히고,[19] 통제 불가능하고
잠재적으로 관습을 거스르는 *어두운 방*[20]을 만든다. 뿐만
아니라, 전시 공간의 블랙박스에 대한 반감은 계층의
측면까지도 관련된다. 마크 내시의 주장처럼, 화이트
큐브는 고전적인 전시 비즈니스의 보다 엘리트적인
세계와 연결되는 반면, 영화관은 여전히 대중적인 냄새와
연결된다.[21] 블랙박스에 대한 계속 증가하는 거부감에는,
영화의 병리학적인 힘에 의해서 점점 뚜렷해지는 퇴폐와
과도한 세속성에 대한, 르코르뷔지에의 비전을 연상케
하는 위협의 시나리오가 반영되고 있다. 블랙박스는
수동적으로 만들면서 동시에 장소를 없앤다. 그것은
압도하면서도 부담을 주지 않고, 독재적인 체제에도
불구하고 결국 모든 것을 뒤죽박죽이 되게 한다.
블랙박스의 의존적인 관객 유형은, 자신의 관람 시점과
거리, 감상 시간 등등을 선택함으로써 이른바 감식안을
향유할 수 있는 화이트 큐브의 자주적인 관객의 이상적인
모습과 선명하게 대비된다.

위에서 말했듯이 이런 논쟁의 어휘는 「장식과 범죄」의
어휘와 아주 비슷하다. 그것은 마치 영화의 어둠의
요정들이 예술의 성지에 있는 신성한 백색의 공간들을
모독하려 드는 것처럼 보인다. 동시대 미술 비평 쪽에서

18　　같은 글.

19　　Boris Groys, "On the Aesthetics of Video Installations."

20　　Mark Nash, "Art and Cinema: Some Critical Reflections,"
　　　in *documenta11_Plattform5: Exhibition*, 129.

21　　같은 곳.

아직까지 나오지 않은 유일한 비난이 있다면, 끝없는
영화 상영에 의한 노동 시간 낭비로 인해 국가 경제가
손상된다는 것밖에 없다.

다른 한편에는 그러나 약간 가학피학성 변태 성욕적인
전통적 영화관 공간의 시설을, 그 권위적인 아우라와,
그것에 수반되는 이른바 시각적 종속의 즐거움과 함께
고집하는 블랙박스 교조주의자들도 있다. 페터 쿠벨카가
1970년대에 구상한 '보이지 않는 영화관'은, 가능한
한 가장 불편한 좌석과 시야의 제한에 의해 스크린에
대한 최대한의 집중을 달성하는, 완전히 모더니즘적인
보는 기계(Sehmaschine)이다. 그것은 어느 정도 스탠리
큐브릭의 영화 「시계태엽 오렌지」(Clochwork Orange,
1971)에 등장하는, 포크를 사용해서 희생자의 눈을 떠
있는 상태로 유지시키는 보는 기계를 생각나게 한다.
이런 의미에서 블랙박스와 화이트 큐브 광신자들은
전적으로 서로 닮았다—그 어떤 것도 자신들의 세계관을
방해해서는 안 되고, 불청객은 더더욱 안 된다.

이원론을 넘어서

그러나 빛과 어둠, 자주권과 불확실함, 본질과 겉모습의
차이를 강조하는, 어느 정도 문화 보수적인 몰락의
시나리오 옆에는 또 다른 출발점들이 있다. 이런 관점들의
중점은, 이 이원론적 모델에 문제를 제기하고, 블랙박스
모델을 실제 전시회에 포함시키는 것이 작품과 관객에
어떤 작용을 하는지에 집중하는 것이다. 예를 들어
린 쿡 같은 사람은 고전적인 영화관 공간의 모델은
일부 블랙박스들에는 더 이상 전혀 해당되지 않는다고

강조한다. 전시의 맥락에서 관람객들은 스크린이나 여러
개의 영상 소스들에 대한 자신들의 관계를 찾아내는
데 있어서 고전적인 중심 원근법적인 영화관에서보다
근본적으로 선택의 여지가 더 많다는 것이다.[22] 마크
내시도 마찬가지로 블랙박스를 오히려 자유의 공간이라고
해석한다.[23] 물론 이 자유는 관중을 풀어줌으로써
얻어지기보다는 전시되는 자료들의 선택으로 얻어진다.
그는 미술 전시 공간에서는 무엇보다도 주류 영화의
습관적인 연출과 고전적인 동일화 메커니즘을
무력화시키고, 그럼으로써 영화의 필연적인 도구적
성격(Apparatuscharakter)에 문제를 제기하는 작품들이
전시된다고 주장한다.[24] 그러나 집단적이고 정치적인
작품들의 영화관 공간으로의 통합 또한 전통적으로
영화관이 관중과 갖는 권위적 관계를 와해시킨다.[25]

큐레이터의 쪽에서 화이트 큐브와 블랙박스의 이분법을
좀 더 복합적인 배치에 의해 풀어보려는 시도가 늘고
있다. 이들은 더 이상 전시 공간을 숭고하고 밝은
성물(聖物) 안치소나 컴컴한 소망 기계로 받아들이는
것이 아니라, 가변적인 행위의 공간으로 연출한다. 이런
전시 공간에서 관객은 속수무책의, 진정시켜야 할 충동의
어린애들[26]도 아니고, 백색의 빛나는 '진실의 눈'에

22 같은 책, 130.
23 같은 책, 129.
24 같은 책, 132.
25 같은 책, 132 이후.
26 [역주] Triebbündel. 충동을 뜻하는 'Trieb'과 다발, 꾸러미 등의 뜻인
 'Bündel'을 붙여서 만든 단어로, 영어로는 'bundle of impulse'가

대한 경건한 숭배자도 아닌, 사회적인 공간 속의, 더
이상 특정 색상에 관한 무의식적 추정만으로 조직되지
않는 행위자로서 다뤄진다. 이런 사례 중 하나는,
하필이면 우리의 흰 벽에 대한 숭배가 간접적으로 그
덕분인, 빈 분리파 전시관에서 열렸던 전시, 『정부:
낙원의 행위 공간』(Die Regierung: Paradiesische
Handlungsräume)이다. 이 전시에서는— 전시 기획자에
의하면— 공간 안의 작품 배치에 의해 3차원적인
영화가 상영된다고 한다. 전시 기간 동안 이 전시실은
성공적으로 화이트 큐브에서 블랙박스로 변했고,
다시 화이트 큐브로 되돌아왔다.[27] 프로젝션 상황의
흑백 이원론의 배경을 묻는 또 하나의 매우 흥미로운
시도는 플로리안 자이팡의 2006년 슬라이드 연작인
「어둠」(Obscurity, 키에프 버전)에서 볼 수 있다.
일련의 흑백 슬라이드들이 투사된다. 그런데 이
프로젝션은 평소처럼 흰색 캔버스 위에서 행해지지
않는다. 전통적인 상황이 뒤집혀서, 프로젝션의 배경은
흰 벽면 위에 있는 검은 직사각형이다. 결과는 놀랍다.
슬라이드 사진들은 묘하게 빛나는 무지갯빛을 띠고
있다— 거의 감지할 수 없는 방식으로 사진 이미지를
변화시키는 미묘한 소외 효과(Verfremdungseffekt)다.
이 이미지들의 바탕이 되는 것은 검은 영사 면과 함께,
물리적으로 반사의 부재를 의미할 수 있는 어둠이다:

된다. 'Bündel'에는 기저귀 찬 아기라는 의미가 있어서, 문맥에 따라
충동의 어린애들로 옮겼다.

27 Roger Buergel and Ruth Noack, *Die Regierung.
Paradiesischer Handlungsräume* (Wien: Secession, 2005),
쪽 번호 없음.

'어둠'이라는 작품 제목은 장뤼크 고다르의 「JLG / JLG: 12월의 자화상」(JLG / JLG: autoportrait de décembre, 1994)에서 유래한 것이다. 그 영화에서는 [푸코의 지배성(Gouvernementalität)에 근거하여] 어둠은 통치이며, 이로써 인간이 자발적으로 통치에 동의하는 방식이라고 한다. 어둠은 이 경우에 타자나 원시성 또는 근원성의 상징이 아니라, 복종에 대한 스스로의 욕망의 초상이다. 자이팡은 이런 '자화상' 위에 자신의 슬라이드를 투사하면서, 은밀한 방법으로 정부가 어떻게 필터를 거치듯이 시선을 조종하는지, 그럼으로써 이미지들에 영향을 주고 초벌칠을 하는지를 보여준다. 그것은 더 이상 '진실의 눈'으로 작동하는 흰 벽이 아니다. 검은색의 스크린이 비로소 그 이데올로기를 드러내 보인다.

단순한 그림자놀이

미술 전시 공간에서의 영화를 주제로 다루는 예술적 시도들 중에서 그 복합성으로 인해 두드러지는 작품은 윌리엄 켄트리지의 설치 작업 「블랙박스」(Black Box)이다.[28] 켄트리지는 지금의 나미비아인 헤레로에서 1904년에 독일군에 의해 자행된 학살을 기억하는 작품 속에서, 애니메이션 영상 프로젝션과 기계 모형들과 모사된 기록물들을 결합한다. 이 학살은 아돌프 로스가 원시적인 장식에 관한 글을 쓰기 불과 몇 년 전에 일어났다. 아마 우리는 이 정치적인 맥락을 통해서

28 William Kentridge, *Black Box / Chambre Noire*, 전시 도록, ed. Maria-Christina Villasenor (Berlin: Deutsche Guggenheim, 2005).

로스의 상상의 세계를 비로소 이해할 수 있을 것이다.
이런 주변 환경 속에서 흑인에 대한 식민주의 범죄는,
그들의 낙후함과 영락에 대한 인종주의적 이론들로
정당화되었고, 그중에는 영화의 은유도 포함되어 있었다.

켄트리지 설치 작업의 중심을 이루는 요소는 기계로
작동되는 자동 무대로, 전시실 한가운데 놓인 이 소규모
모형 무대 위에서는 톱니바퀴로 움직이는 금속판으로
만들어진 인물들이 순환한다. 무대에서 행해지는 13분
길이 연극 장면 대부분에서는 애니메이션 영상이 무대
위로 투사된다. 이런 무대 구성과 함께 켄트리지는 연극
무대와 영화관 공간의 특징인 중심 원근법적 시선의
장치에 초점을 맞춘다. 이 소규모 모형 무대는, 연극을
작동시키는 기계 장치와 톱니바퀴, 쇠사슬들이 분명히
보이도록 전시장 안에 독립적으로 서 있다.

모형 무대 위의 실루엣 인물상들과 그 배경(또는
무대막)에 투사되는 인물상들은 동일한 작동 원칙에
따라 움직인다. 표현과 산업이 박자를 맞춰 작동한다.
식민지의 오일펌프와 기계로 움직이는 인물상들이
동기화되어 회전한다. 시각적인 기계 장치도 제국주의
경제도 자연법칙의 단순화와 실용화에 토대를 둔다. 이
원칙은 인간에게도 확산되기에 이른다. 「블랙박스」의
애니메이션의 한 장면에서는 검은 인물상 하나가 마치
그 자체가 무생물의, 그림자 같은 노동 기계라도 되는
듯이 조각조각 분해된다. 그것은 조지프 콘래드가 콩고를
배경으로 한 자신의 소설 「어둠의 심연」 (Heart of
Darkness) 속에 영원히 남겨놓은 고전적인 식민지의

이미지이다. 콘래드의 소설에서는 쇠사슬에 나란히 묶인
흑인 노예들이 비틀거리며 주인공을 향해 다가오는데,
그에게 그들은 흐릿한 유령처럼, 어떤 리얼리티도 들어
있지 않은 그림자처럼 보인다.

한나 아렌트도 제국주의 시대에 관한 다소 의심스러운
논문에서 콘래드의 이 대목을 언급하면서, 그것으로
식민 지배의 폭력을 해석하려 했다. 아렌트는 "원주민을
때려죽일 때 그들이 죽이는 것은 한 인간이 아니라,
하나의 흐릿한 윤곽이었다. 그들은 어쨌든 그것이 살아
있는 현실이라는 것을 믿을 수 없었고, 그들이 개입한
것은 하나의 세계가 아니라, '단순한 그림자놀이'였다.
그것은 지배 인종이 그들 자신의 확실치 않은 목표와
의도를 추구하면서 거리낌 없이, 남몰래 계속할 수
있었던 그림자놀이였다"[29]라고 썼다. 아프리카인을
살해하는 것은 그들이 그림자에 비유되는 것에 의해
정당화되었다. 살인자들은 마치 자신들이 영화 속에
있는 것처럼 행동했다. 그들에게는 아프리카 전체가
하나의 블랙박스였다. 그 블랙박스 안에서 그들의
행동은 그들 자신들에게 아무런 영향도 미치지 않았고,
그 중심적 원근법은 그들의 탐욕이었다. 이런 역사적

29　　Hannah Arendt, "Die Gespensterwelt des schwarzen
　　　Erdteils," in *Elemente und Ursprünge totaler Herrschaft:
　　　Antisemitismus, Imperialismus, totale Herrschaft*,
　　　408~427, 여기서는 414, 416. 아렌트는 또한 독일 제국주의자 카를
　　　페터스가 콘래드 소설의 인물 쿠르츠 파테 대령에 해당한다고 주장한다.
　　　위에 인용된 416쪽의 대목은 조지프 콘래드의 정확하지 않은 인용문을
　　　담고 있다. 아렌트의 해석이 의심스러운 것은, 그녀가 콘래드의 중심인물의
　　　인상을 곧이곧대로 받아들이고, 노동자의 그림자 같은 성격에 대한 이러한
　　　주관적이고 이념적인 인식이 마치 현실인 것처럼 행동하기 때문이다.

배경 앞에서, 아돌프 로스의 소논문과 그로부터 야기된
논쟁들은 비극적 차원을 얻는다. 우리가 보고 있는 미술은,
그림자놀이로 사소하게 여겨졌던 식민주의 대량 학살의
세계에 깊이 연루되어 있다.

렌즈로서의 기록물

켄트리지의 설치 작업에서 기록물은 중요한 역할을 한다.
그는 원본 기록물을 사용하지는 않지만, 애니메이션
영상의 바탕이 되는 그의 소묘들은 역사적 기록물과 지도,
사망자 명단, '인종'학적 도판들을 고수한다. 켄트리지는
이 기록물들을 과장하고 기괴하게 재조합한다. 그것들은
결국 애니메이션 장면 속에서 카메라 조리개의 형태로
새롭게 조립된다. 이와 함께 켄트리지는 하나의 중요한
맥락을 놀이하듯이 응축시킨다. 왜냐하면 실제로
기록물은 마치 거대한 '렌즈'처럼 식민주의의 시선을
체계화했기 때문이다. 행정적이거나 군사적이거나, 또는
어느 정도 학술적인 기록물들의 뒤범벅은 마치 그 시선에
의해 리얼리티가 만들어지는 안경처럼 작용했다.

이 당시의 군사적-관료적 '객관성'에서 독특한 것은
카메라 기술 자체가 군사적인 노하우로 채워져 있었다는
사실이다. 예를 들어 1860년대에 사진들을 감광시켰던
유제는 폭약에서 추출한 폐기물에서 얻어졌다. 몇몇
초창기 유리 건판 카메라의 작동 방식은 직접적으로 콜트
연발 권총의 메커니즘에서 나왔다. 또 영화 촬영기의 기계
장치는 나중에 기관총 제작 기술에서 영감을 받았다.[30]

30 Paul S. Landau, "Photography and Colonial Vision,"
 H-Africa: Africa Forum 1999.

사냥이라는 은유는 식민지 사진 수사법의 특징이었다.[31]
사진은 기념물 사냥으로 해석되었고, 동물 박제사와
가죽 제조공의 일과 비교되었다.[32] 촬영 대상은 동물처럼
덫에 걸려야 했다. 코닥 롤필름을 위한 이스트만의 첫
광고 슬로건은 이렇게 시작했다: "당신은 방아쇠만
누르세요. 나머지는 우리가 처리합니다."[33] 사격과 사진
촬영이라는 오래된 진부한 유사성은 그러나 식민 지배
시대에는 현실이 되었다. 켄트리지의 작품은 제국주의
시대에 어떻게 한 대륙 전체가 블랙박스로, 20세기의
잔혹성의 기술들이 그 안에서 개발될 수 있었던 세계사의
암실로 만들어졌는지를 보여준다. 또 그의 철저한 분석의
역사적 차원은 블랙박스와 화이트 큐브를 둘러싼 지금의
논쟁들에 깜박거리는 빛을 던진다.

그런데 켄트리지의 설치 작품은 현재의 화이트 큐브와
블랙박스의 모델과 어떤 관계에 있는가? 그것은 지속
시간, 공간, 밝음과 어둠의 관계, 모더니즘과 그것의
야만으로의 복귀의 관계를 어떻게 조정하는가? 이 설치
작품의 중심 공간에서는 밝은 단계와 어두운 단계가
교차한다. 밝은 단계에는 벽에 걸려 있는 애니메이션의
낱장 이미지들은 화이트 큐브에서와 같이 감상될 수
있고, 어둠의 단계에는 그것들이 차례차례 시간에
기반한 애니메이션으로 제시된다. 영상은 스케치로
분해되고, 스케치들은 영상으로 합쳐진다. 공간은 지속

31 Susan Sontag, *On Photography* (New York: Dell, 1973), 7.

32 Paul S. Landau, "Photography and Colonial Vision."

33 같은 글.

시간에 결합되고, 지속 시간은 공간 속에 확산된다. 이
작품은 입체 오브제들 역시 두 가지 시점에서 보여준다:
오브제들은 미술관에서처럼 앞쪽에서 감상할 수 있는
진열장 안에 설치되어 있는데, 동시에 그 반투명한
뒷벽은 그것들을 실루엣으로 보여준다. 어떤 것이
검은색인지 흰색인지는 보는 시점에 달려 있다. 앞과
뒤, 공간과 시간도 마찬가지다. 「블랙박스」는 이러한
스테레오타입의 연출에서 탁월하다. 그럼에도 불구하고
여기에는 아마도 또 하나의 시점이 빠져 있다. 그것은
「블랙박스」가 전시된 베를린 구겐하임의 도이체
방크가 '독일 남아프리카 척식회사'(DKfSWA)의 주요
투자자였고, 그로 인해 이 작품에서 서술된 사건들에
깊이 연루되어 있었다는 사실이다. 「블랙박스」의 두
가지 시점 중 어느 쪽도 우리에게 이런 맥락을 알려주지
않는다. 그리고 이렇게 우리는 우회로를 거쳐 다시 아돌프
로스에게 돌아온다. 그는 장식을 범죄라고 생각했다.
그러나 범죄는 언제부터 단순한 장식이 되는가?

유령 트럭:
다큐멘터리 표현의 위기

어둠 속의 희미한 윤곽들. 서서히 그것들은 어느 공장 건물 모퉁이에 주차한 대형 화물 트럭의 모습이 된다. 적재함에는 알 수 없는 통들이 쌓여 있다. 이것은 위장된 밀수품 거래 차량인가? 불법 이민자를 실어 나르는 '슐레퍼'[1]인가? 아니면 스티븐 스필버그의 영화 데뷔작 「듀얼」(Duell, 1971)에 나오는, 고속도로에서 한 운전자를 살해하려 하는 무시무시한 트럭의 흑백 버전인가? 모두 아니다. 이것은 미술가 이니고 망글라노-오바예의 설치 작품이다.

전시 도록에 실린 글이 배경을 설명한다. 「유령 트럭」은 악명 높은 '증거들'을 현실에 구현한 것이다. 2003년 콜린 파월 미국 외무장관은 유엔 안전보장이사회에서 이라크의 대량 살상 무기 보유를 입증하는 일련의 유사-증거들을 제시했고, 이와 함께 다큐멘터리에 의한 논증의 한계를

1 [역주] Schlepper. 원래 예인선, 견인차, 호객꾼 등의 뜻이나, 밀입국을 주선하고 실행하는 범죄를 일컫는다.

아무렇지도 않게 뛰어넘었다. 설명문이 붙여진 그의
위성사진 프레젠테이션은 증거와 해석 사이의 경계를
지웠다. 위성사진 속의 흐릿한 건물들은 군사 시설이라고
설명되었다. 그런데 가장 이상한 것은, 제시된 대상물들의
존재를 입증한다는 컴퓨터로 그린 몽타주 사진 형식의
스케치들이었다. 이 스케치들 중에 앞서 말한 화물 트럭도
있었다. 망글라노-오바예는 이 원본을 설치 작품으로
실현했다. 어둠 속에 놓여 있는 이 작품에서 뭔가를
식별해내기가 아주 어렵다는 것은, 지금 다큐멘터리의
표현이 처해 있는 위기의 핵심을 찌르고 있다.

파월의 가공물들이 '증거'로 기능할 수 있었다는 사실은,
이 위기의 심각성을 보여준다. 왜냐하면 전통적으로
증거란 어느 정도 명확히 정의된 과정의 결과로 생겨나는
것이기 때문이다. 법적, 범죄학적 증거, 언론의 증거조차
정해진 규칙에 따라 만들어진다. 그것은 다수의, 각기
독립적인 출처들에 근거하거나 과학적 검증을 통해
입증되어야 한다. 덜 엄격한 규칙을 적용받는 다큐멘터리
이미지가 신빙성을 얻는 것은 무엇보다도 그 자명함과
기술적 객관성의 신화에 의해서, 다시 말해서 사진 도판에
의해서이다.[2] 파월의 발표에서 이런 문제들 대부분은 거의

2 영화 이론가 앙드레 바쟁은 이러한 모방적인 성격에 사진 이미지의 두드러진
 특징이 있다고 본다. 바쟁을 비롯한 사실주의자들은 사진이 그 촬영의
 기계적인 성격이 이미지 제작에서의 주관적인 요소를 중성화하기 때문에,
 현실에 대해 특별한 연관을 유지한다고 믿는다. "사진의 객관적 본성은 다른
 모든 이미지 제작 방법들에 결여되어 있는 신빙성을 사진에 부여한다." Noël
 Carrol, *Philosophical Problems of Classical Film Theory*
 (Princeton: Princeton University Press, 1988), 125, 저자
 번역.

부차적인 것으로 무력화되었다. 출처들은 비밀이었고, 해석은 불투명했다. 특히 '이동식 무기 실험실'의 스케치들은 시각적 증거물에서 원래 예상되는 대상과 이미지 사이의 지표적인(indexalisch) 사진의 관계를 깨뜨렸다. 증거로 내세워진 것은 몽타주 이미지였다. 파월 스스로도 자신의 주장에 대해 거의 확신하지 못하는 것 같았다.

전쟁의 포연 속에서 점점 더 불분명해지는 리얼리티 대신에, 파월의 스케치들에서는 그럼에도 다큐멘터리 이미지의 또 다른 모습, 권력에 대한 기록물의 전통적인 밀착 관계가 나타난다. 이 권력은 고전적인 다큐멘터리의 진실 처리 과정의 또 다른 측면을 보여준다. 아카이브의 토대는 관료 제도이고, 법학은 경찰 없이는 생각할 수 없으며, 카메라 렌즈는 상황에 따라 기회주의적인 고무줄 렌즈가 된다. 앞서 간략하게 언급했듯이 — 본능적으로 이익을 추구하는 — 이러한 권력-지식의 생산을 미셸 푸코는 "진실 정치",[3] 필요에 따라 '진실'이 만들어질 수 있는 유동적인 체제라고 서술한 바 있다.

그러나 푸코의 개념의 문제는 이것이다: 만약 모든 기록이 똑같이 이해관계에 지배되는 구성물이라면, 파월의 위조문서와 진지한 조사 결과의 차이는 무엇인가? 어떻게 우리는 팩트와 날조를 구별하는가? 기록과 권력/지식의 유착 관계가 비록 명백하다 해도, 그것은 기록이 현실에 대한 인상을 전달할 능력이 없음을 의미하는 것은 아니다.

3　　Michel Foucault, "Wahrheit und Macht: Interview von Alessandro Fontana und Pasquale Pasquino," 51.

왜냐하면 모든 기록물은 구성된 것이지만, 그렇다고
모두 같은 방식에 사로잡혀 있는 것은 아니기 때문이다.
또한 현실이 비록 다큐멘터리로 결코 완전히 파악될 수
없을지라도, 때로는 부분적인 측면들의 조합을 가지고도
현실의 충분한 이미지를 얻을 수 있다. 다큐멘터리에 의한
진실 정치는 강력하다. 그러나 전능한 것은 아니다.

실황 중계

1989년 루마니아의 정권 교체를 다룬 하룬 파로키와
안드레이 우지커의 영화 「혁명의 비디오그램」
(Videogramme einer Revolution, 1992)은 진실 정치가
어떻게 표현되고, 횡단되고, 대체되는지를 모범적으로
이야기한다. 혁명 초기에는 아직 차우셰스쿠 정권이 언론
매체를 장악하고 있었다. 독재자의 연설 실황 중계방송이
중단된 것은, 군중이 ― 황당하게도 '실황 중계'라고 씌어
있는 붉은 자막을 가로질러 ― 그에게 야유를 보냈을
때였다. 사건에 관한 보도를 구성하는 권한은 여전히
독점되어 있었다 ― 그러나 정부의 진실 정치는 최초의
균열을 드러냈다.

중계방송 중단에도 불구하고 텔레비전 카메라들은 촬영을
계속했다. 동시에 아마추어 캠코더들이 참여하는데,
그것은 그때까지 누구도 예상하지 못한 요소였다.
다양한 시점들의 조합으로 이 사건은 추후에 「혁명의
비디오그램」에 재구성될 수 있었다. 이 영상은 미디어의
진실 정치에 대한 뛰어난 분석이다. 그것은 상이한
버전들을 아카이빙하고, 서로 다른 출처들을 짜깁기한다.

여러 가지 기록물들의 조합은 파로키와 우지커의 영상
속에서 매스미디어의 판본(들)에 이의를 제기한다.
물론 그것은 사건들이 끝나고 한참 뒤에 진행된, 그리고
권력 인수 시점에는 무의미한 상태에 머물러 있었던
몽타주에서 일어난 일이다. 아마추어 캠코더 촬영들은
나중에 가서야 중요해졌다. 저항 세력은 이 기록물에
신경을 쓰지 않았다. 그들은 역사의 정확한 서술보다
역사를 만드는 수단에 관심이 있었다. 그들은 언론 권력의
독점권을 자신들 쪽에서 장악하는 데 집중한다. 그들은
중앙집권화된 언론의 '진실 정치'의 권력을 알고 있었기
때문에, 텔레비전 방송국을 점령하고, 그곳으로부터
혁명을 완성한다. 하나의 엘리트가 다른 엘리트를
대체하고, 하나의 '진실 정치'가 그다음의 '진실 정치'로
교체된다.[4]

루마니아 혁명의 경우는 다큐멘터리의 진실 정치의
뛰어난 사례이다. 그러나 기록을 권력 이해관계의
하수인이라고만 해석하는 것은, 그것을 지나치게
과소평가하는 것이고, 다큐멘터리의 다양한 방법들
간의 모든 차이들을 평준화하는 것이다. 캠코더 기록
영상들은 텔레비전 생방송으로 나갔던 영상들과 다르다.
그 영상들은 모두, 마치 상상 속의 세계사 스튜디오에서
편집된 것만 같은 「혁명의 비디오그램」이 진행시키는
복합적 몽타주에 비해 말해주는 것이 적다.

4 Peter Weibel, "Medien als Maske: Videokratie," in *Von der Bürokratie zur Telekratie: Rumänien im Fernsehen*, ed. Keiko Sei (Berlin: Merve, 1990), 124~149, 특히 134 이후 참조.

실재의 기록

다시 검은 화물 트럭으로 돌아가보자. 다큐멘터리의 조작의 문제는 「유령 트럭」에서 부차적인 문제다. 이 작품이 관심을 갖는 것은 본질적으로 정치적 진실보다는 정치적 허구이다. 이 설치 작품은 허구적인 '증거'의 설명들을 현실로 옮겨놓고 픽션을 현실화한다. 편집증적인 몽타주 이미지가 육중한 3차원의 화물 트럭 모형이라는 물리적 실재가 된다. 그러나 그것의 현실성은 불투명한 상태로 남는다. 「유령 트럭」은 잠이 깬 상태에서 끝없이 이어지는 악몽과도 같이 지각의 경계에 멈춰 있다.

어쩌면 「유령 트럭」이 가리키는 것은 정치적 리얼리티(Realität)가 아니라, 정치적 실재(Reale)일지 모른다. 자크 라캉의 수수께끼 같은 이 개념(실재)은, 상상 속에 있는 것도 아니고 상징적으로 표현할 수도 없지만, 특이한 실재를 갖고 있는 어떤 상태를 묘사한다. 말로 표현할 수 없는, 연속성 있는 서사로 바꿔놓을 수 없는 어떤 것, 합리화할 수도 없고 몰아낼 수도 없는 불안한 존재. 비록 현실은 그것에 근거를 두지만, 실재는 엄격하게 현실에서 제외된 채로 남는다. 개인의 심리에서도 현실 인식은 실재로부터 엄격하게 분리되어 있어야 한다. 둘 사이의 경계가 무너지면 우리는 정신 질환을 이야기한다.[5] 편집증적인 불안이 현실에 대한 인식을 집어삼킨다. 「유령 트럭」은 현재의 정치적 정신 질환을 기록하고 있다. 테러에 대한 불안이 불안의 테러가 되는 것이다.

5 같은 책, 143.

「유령 트럭」은 광기와 현실 사이의 경계가 심리적
차원에서뿐만 아니라 물리적 현실에서도 무너지기
쉬워졌음을 보여준다. 파월의 발표는 이라크에 대한
공격을 정당화하는 데 결정적 역할을 했다. 그가 제시한
스케치들이 현실과 일치하지 않았지만, 그것은 논란의
여지없이 극적인 새 현실들을 만들어냈다. 그 이미지들은
표현의 영역을 떠났고, 행동을 촉발시키기 시작했다.
「유령 트럭」에서 환기되는 것은 이러한 완전히
물리적인 현실화의 행위이기도 하다: 이미지는 새로운
현실을 만든다.

행동하는 이미지

언론 매체 이미지의 이런 기능이, 이미 언급한 루마니아
혁명의 소용돌이 이후, 과거의 미디어와 새로운 미디어,
과거의 세계 질서와 새로운 세계 질서가 격렬하게
충돌한 시점에 처음 설명된 것은 놀라운 일이 아니다. 이
사건들이 일어난 지 몇 달 만인 1990년 초에 이미 빌렘
플루서는 "이제 사건들을 유발하는 것은 이미지다"[6]라고
썼다. 이 혁명은 이전의 어떤 혁명과도 다르게 텔레비전
영상들—차우셰스쿠의 도피 이후 국영 방송국
점거로부터 마지막으로 그의 사형 집행에 대한 상반된
버전의 영상들—과 연결되어 있었다. 텔레비전은 더 이상
기록으로 보여주는 것이 아니라, 행동하는 행위자로서
스스로 전면에 나선 것 같았다.

6 Vilém Flusser, "Fernsehbild und politische Sphäre." in *Von
 der Bürokratie zur Telekratie: Rumänien im Fernsehen*,
 103~114, 여기서는 112.

정치적 사건과 언론 매체의 사건들의 융합에 플루서는
깜짝 놀랐다. 충격을 받은 그는 텔레비전이 이 진행
과정을 '미학적' 사건으로, 해프닝으로 미화했다고
해석했다.[7] 그러나 이때 플루서가 가리킨 것은 이
사건들이 아름다웠거나 심지어 숭고했다는 것이
아니었다. 플루서는 미학을 완전히 문자 그대로, 감각적
지각의 영역으로, 정동의 형성 과정으로 받아들였다.
TV 영상들이 미학적이었던 것은, 그것이 그 혼란스런
강렬함 속에서 감각을 향해 달려들었기 때문이고,
그것이 압도적이고 충격적으로 작용했기 때문이다.
1989년 혁명의 텔레비전 영상의 미학은 아름다움이나
숭고와 아무 관계가 없고, 새로운, 강화된 지각의 정치와
관련된다. 플루서에 의하면, 이 이미지들이 실제적인
이유는, 그것이 현실을 모사하기 때문이 아니라, 그것이
강렬한 실제의 정동을 불러일으키기 때문이다. 그것은
반드시 앞서 일어난 어떤 현실의 결과여야 하는 것은
아니지만, 분명히 그 이후에 이어지는 현실의 원인이다. 이
이미지들은 실제적인 것이 아니다. 그것들은 실제적으로
되는 것이다.

이 사건들 직후에 당시 자신의 생각을 기록했던 플루서는
이 이미지들을 **탈역사**(*post-histoire*)[8]의 등장으로,
이미지가 마치 과학 기술적인 부두교 마술처럼 주술적

7 같은 곳.

8 같은 책, 103쪽.

권력을 행사하는,[9] 정치와 역사 이후의 상황으로
파악했다. 이 사건 이후의 17년 동안에 분명해진 것은,
당시 플루서가 명석하게 서술했던 것이 실제로 시각적인
시대 전환이었다는 사실이다. 이 전환의 파급 효과는
우리에게 아직도 윤곽만 알려져 있다.

의미작용 없는 신호들

망글라노-오바예의 또 하나의 설치 작품. 제목은
'라디오'(Radio)이다. 빈 전시장 바닥에 작은 검정색
라디오 하나가 놓여 있다. 쏟아져 들어오는 햇빛을
셀로판지 필터가 현란한 오렌지색으로 걸러낸다.
분위기는 공격적이고 초현실적이고 환각적이다. 추측컨대
이 오렌지색은 우연히 선택된 것이 아니다. 그것은 미국
국토안보부의 최고 경보 단계 색상 코드에 해당된다.
이 설치 작품은 이 색채에 정치적 후광(後光)의 역할을
지정하는데, 다만 그것이 어디에나 편재하기 때문에
거의 눈에 띄지 않을 뿐이다. 관람객은 마치 실험실에
들어간 것처럼 색깔 있는 빛이 자신들의 감각에 일으키는
작용을 시험해볼 수 있다. 강렬한 오렌지색은 방향 감각을
잃게 하고, 약물처럼 작용하고, 다른 색채들의 지각을
왜곡하면서 유일한 미적 기준이 된다.

의미작용 없는 신호(signals without signification)[10] —
브라이언 마수미는 테러 경보 등급의 색상들을
이렇게 부른다. 그것의 기능은 집단적 불안의

9 같은 곳.

10 Brian Massumi, "Fear (The Spectrum Said)," 32.

조율(Modulation)이다. 불안은 21세기 초의 환각제다.
불안은 중독성 있게 만들고, 갈망하게 만든다. 그것은
강렬하고, 풍부하고, 증가하며, 인간과 달리 자유롭고
빠르게 이동한다. 그것은 디지털 정보처럼 화질의 손실이
없을 뿐만 아니라 심지어 원본보다 현저하게 개선된
상태로 재생될 수도 있다. 그것은 강렬한 즐거움의
대상이고, 가면을 쓴 역설적 욕망이다. 불안의 촉감은
실재적이다 — 현실의 촉감은 반드시 그렇지는 않다.

마셜 매클루언에게 라디오는 불안의 확산에 중요한
역할을 한다. 그것은 원시적 감각에 직접적으로 호소하는
부족의 북(Stammestrommel)처럼 작용한다. 방송은
세계의 전기적인 내파(Implosion)의 증상, 일종의 중앙
신경 체계의 글로벌한 확장이다.[11] 파올로 비르노는
날카롭게 파고드는 이 실존적 불안이 전통적인 공동체의
상실, 그리고 이제 막 생겨나는 군중의 상황과 관련이
있음을 우리에게 상기시켜주었다. 그것은 공동의 제의에
의해서 또는 그 현대적 대체물인 대화적이고 합리적인
공론장에 의해서 억제될 수 없다. 오히려, 불안 자체가
동시대 공론장의 한 형태이다. [12]

의미작용 없는 신호: 망글라노-오바예의 설치 작품에서
바닥에 놓인 소형 라디오는 소음만 낼 뿐이다. 그것은
오렌지색 소음이라고 할 수 있을 것이다. 그것에는 아무런

11 Marshall McLuhan, "Radio," in *Understanding Media* (London
 and New York: Routledge, 2001), 324~335.

12 Paolo Virno, *Grammatik der Multitude* (Wien: Turia + Kant,
 2005), 37 이후.

메시지가 없다—그것이 바로 메시지다. 오늘날의 진실
정치는 미학적이다. 그것은 지각과 감정을 겨냥한다.
그것은 감각들 속에 뿌리내리고, 정확한 감정들을 향해
나아간다. 그것은 위조보다는 자체의 고유한 픽션들의
실현으로 작동한다. 오늘날 정치는 단순히 미학적이기만
한 것이 아니라, 공감각적이기도 하다. 망글라노-
오바예의 단색조 설치 작업 속의 색채처럼, 그것은 현재를
억압적이고 자극하는 분위기로 물들인다.

표현의 위기

모노크롬 형식은 또 다른 의미를 갖고 있다. 그것은
표현의 일반적인 위기를 나타낸다. 20세기 서구
미술사에서 모노크롬은 재현의 위기를 첨예화하고,
결국 전통적인 액자화 형식의 파괴와 극복을 가져왔다.
미술가들은 색채와 형태, 그리고 마침내 대상까지도
액자의 제약에서 해방시켰다. 액자는 공격받고, 폭로되고,
파괴되었고, 그 다음에는 그냥 버려졌다.[13]

정치 역시 점점 더 전통적인 대표성 너머로 이동한다.
우리가 전통적인 액자화를 떠난 것과 마찬가지로,
우리는 서서히 민주적 민족 국가의 틀을 벗어나고 있는
것처럼 보인다. 국민의 일정 부분은 정치적 대표성에서
제외된다. 간접적인 형태의 정치적 대표성을 선호하는
유럽 연합 같은 혼합형 민주주의가 생겨난다. 민족 국가들
너머에서도 구속력 있는 정치적 대표성이 생겨나지

13 Peter Weibel, "Das Ende für das 'Ende der Kunst'? Über den
 Ikonoklasmus der modernen Kunst," http://hosting.zkm.de/
 icon/stories/storyReader$33.

않는다. 표현 — 예술적 표현이든 정치적 대표성이든 — 은
위기에 처해 있다.

미학적이고 정치적인 이 위기는 다큐멘터리 창작
분야에서도 뚜렷하다. 민족 국가는 공적인 이미지와
소리에 대한 독점권을 상실한다. 국영 방송이 민영
방송과 경쟁하게 되고 공론장은 시장이 된다.[14] 이와
함께 국가의 진실 정치의 장악은 느슨해지고, 또
전통적인 다큐멘터리의 진실 처리 방식 또한 유효성을
잃는다. 영화나 사진 기록물은 관료 체제와 법과 과학의
권력/지식-도구들에 고정된 상태를 벗어나서, 점점 더
오락과 유동화(Mobilisierung)의 순환에 통합된다. 그것은
더 이상 지성만 다루지 않고 감정을 다룬다. 그것은
예전처럼 규제를 받는 텔레비전 채널에서만이 아니라,
통제되지 않는 인터넷의 뜬소문들에서도 유포된다. 이와
함께 다큐멘터리의 잠재적 허구성은 증가하며, 그만큼
비교와 관찰을 통해 이를 의심할 수단도 늘어난다.

「라디오」와 「유령 트럭」은 우리에게 세계화와
전쟁의 조건 아래서 정치와 기록물과 미디어의 관계의
이런 변화를 본보기로 보여준다: 그 변화는 정보의
미학으로의 감축, 의미의 감각적인 것으로의 전환이다.

「유령 트럭」에 어둡게 드리워지는 그림자는 거꾸로,
정치적이고 예술적인 차원의 표현의 위기가 다큐멘터리와
대중의 개념에까지 해당된다는 사실을 밝혀준다. 이
위기는 정치뿐만 아니라 다큐멘터리 이미지와 사운드의

14　　Jay G. Blumler, "The New Television Marketplace:
　　　Imperatives, Implications, Issues," in *Mass Media and
　　　Society*, 194~216, 특히 208 이후 참조.

현실과의 관계 또한 흔들리게 한다. 이 위기의 징후는 극단적인 분위기, 정치의 급격한 미학화, 그리고 현실을 식민지화하는 픽션들이다. 어디에나 편재하는 오렌지색 소음은 아무런 메시지도 전하지 않는다. 그것은 현실을 표현하지 않는다: 그것이 바로 현실이다. 그러는 사이에 어두운 유령 화물 트럭은 다큐멘터리적 표현의 균열을 통해서 현실로의 경계를 넘어간다.

사물의 언어:
다큐멘터리 실천에 대한
유물론적 관점

저 등불은 누구에게 마음을 털어놓을까? 산에게?
여우에게?

— 발터 벤야민

사물이 말을 할 수 있다면 어떨까? 그것들은 우리에게
무슨 말을 할까? 아니면 그것들은 이미 오래 전부터
말을 하고 있는데, 우리만 그 말을 못 듣는 것일까? 발터
벤야민은 이 이상한 질문을 던지고는 곧바로 대답도
내놓는다. 벤야민에 따르면 사물들은 자신들에 내재하는
에너지와 힘들을 교환함으로써 서로 직접 소통한다.[1]
사물의 언어는 약동하는 에너지로 변하는 질료의, 소리
없는 교향악이다. 그리고 이 말 없는 언어는 다양한
번역을 통해서 인간의 언어가 되는데, 이 언어의 본질은
이름을 부르는 것(Bennenung)이다.

[1]　Walter Benjamin, "Über die Sprache überhaupt und über
die Sprache des Menschen," in *Angelus Novus. Ausgewählte
Schriften* 2 (Frankfurt / M.: Suhrkamp, 1988), 9~26.

다큐멘터리의 이미지 언어는 사물의 언어와 인간의 언어 사이의 이러한 번역이다. 그것은 물질적 현실에 대한 밀접한 관계의 토대이다. 한편으로 그것은 사물의 언어를 귀 기울여 듣는다. 그것은 그 언어의 말 없는 진동을 포착한다. 다른 한편으로 다큐멘터리의 이미지 언어는 인간의 언어에도 참여한다. 인간의 언어는 이름과 단어와 평가의 언어, 의미를 확정하고 앎의 견고한 범주를 구축하는 언어이다. 이 언어가 가리키는 것은 사물의 대상성(Objekthaftigkeit), 그 안정성, 그리고 그 표면이다. 이 언어에서 어떤 사물의 사진 이미지는 그 사물의 실제(Wirklichkeit)로 간주되고, 사물의 개념은 그 사물의 진실(Wahrheit)로 간주된다. 이 언어는 사물의 변화 대신 영속성에 관심이 있고, 사물의 지속 기간이 아닌 영원함을 목표로 한다.

다큐멘터리 형식은 절반은 사물의 언어에, 절반은 인간의 언어에 속한다. 그 절반은 말이 없고 절반은 소리가 있으며, 절반은 사물들 사이의 교환에 참가하고 절반은 그 교환을 해석하고 평가한다. 다큐멘터리 형식이 힘들의 소리 없는 흐름에 의해 움직여지면 곧바로, 그것은 이 흐름을 개념적이고 구상적인 정지 이미지들로 기록하고, 사물들이 다큐멘터리 형식으로 말하면, 곧바로 그 형식은 사물들에 대해 말한다. 번역으로서의 다큐멘터리 형식은 결코 완성되지 않으며, 그 어법은 그때그때 비중이 달라지는 두 언어로 구성된다. 인간의 언어와 사물의 언어가 그 속에서 분리할 수 없게 뒤섞이는 것은 다큐멘터리 형식의 특성이다.

중재된 직접성

언어에 대한 벤야민의 글은 말하자면 신에 심취해
있어서, 냉정해지려면 상당한 인내심이 필요하다고
말할 수 있다. 그러나 그러고 나면 그 글은 놀라운
방식으로 다큐멘터리 형식의 이론이 현재 봉착해 있는
막다른 골목을 벗어나는 것을 도와준다. 왜냐하면
다큐멘터리 형식은 오래전부터 다큐멘터리 이미지가
그 대상과 얼마만큼 일치하느냐는 질문, 실제가 제대로
묘사되고, 그에 상응하게 진실을 이야기하느냐는 질문에
사로잡혀왔기 때문이다.

이 점에 관한 한 다큐멘터리 형식 이론은 무엇보다도
표현 이론이다. 그 이론은 다큐멘터리 이미지가 관습에
의해서든, 아니면 내적, 외적인 일치에 의해서든 그
대상과 일치하는 하나의 기호라는 것을 전제로 한다.
이에 따라 다큐멘터리 형식은 외적인 현실을 정확히 재는
측량자가 되는데, 이때 근거가 되는 척도에 대해서는
합의된 것이 없다. 이미지와 대상의 일치에 대한 열망은
이 근본적인 불일치에 근거한다. 그래서 이 논쟁은
확실성과 그것의 동요 사이를 왕복한다. 그것은 동일함
또는 차이라는 이원론적 범주의 악순환 속에서 움직이고,
번갈아 가며 이쪽 아니면 저쪽이 옳다고 확언한다.

현존 또는 표현?

벤야민의 접근 방식은 이러한 *순환 논리*를 훨씬
뛰어넘는다. 왜냐하면 벤야민에 의하면 사물들은 언어로
표현되는 것이 아니라, 스스로 나타나기 때문이다.
사물들은 현재 속에서 스스로를 현실화한다. 벤야민에

의하면 사물들은 다큐멘터리의 시선에 사용될 수
있는 단순히 죽어 있는 대상도, 비활성 물질로 채워진
껍데기도, 수동적 객체도 아니다. 오히려 그것들은
힘의 관계이며, 서로 교환되거나 갈등하는 숨어 있는
힘들로 이루어져 있다. 한편으로 이런 해석은 사물들에
초감각적인 힘들이 있다는 마법적 사유에 맞닿아 있다.
다른 한편으로 이런 생각은 전형적인 유물론적인
생각이다. 왜냐하면 마르크스는 상품까지도 단순한
대상물이 아니라 인간들 사이의 관계가 농축된 것이라고
생각했기 때문이다. 상품 속에서 인간의 노동력과 사회적
관계가 표현된다. 이런 식으로 모든 대상은 다양한
욕망, 강도, 소망과 권력 관계의 집약으로 해석할 수
있다. 그리고 벤야민에 의하면 사물의 언어는 다름 아닌
이러한 힘들의 교환의 표출이다. 말이 없고 소리가 없는
힘들에 의해 움직이는 벤야민의 언어 모델에서 사물들은
다른 사물들과 세력 관계와 잠재력과 긴장을 교환한다.
사물들은 정지된 대상이 아니라, 아직 실현되지 않은
가능성을 담고 있고, 새로운 관계들과 배열이 전개될 수
있는 역동적인 묶음으로 여겨진다. 벤야민은 이 창조적
잠재력의 차원에서 사물들은 서로 소통하며, 사물을 이런
차원에서 이해할 때에만 우리가 사물의 언어에 참가할
수 있다고 생각한다. 이렇게 사물의 에너지로 충전된
언어는 결국에는 자신의 서술을 넘어서고 창조적으로
될 수도 있다. 그것은 기존의 관계들을 변화시킬 준비가
되어 있고, 현재를 현실화(aktualisieren)한다.[2] 그리고

2 Christopher Bracken, "The Language of Things: Walter
 Benjamin's Primitive Thought," *Semiotica* 138-1/4 (2002):
 321~350, 여기서는 338.

다큐멘터리 이미지는 변화를 촉구하는 이 힘들을 자신
속에 받아들이고 전달할 수 있을 때에만 사물의 언어에
참가한다.

그러나 통상 사물들은 이런 식으로 이해되지도, 기록으로
재현되지도 않으며, 그냥 멈춰 있는 대상, 그 의미가 어떤
주체에 의해서 비로소 부여되고, 언어 속에서 기호에
의해 대리되는 대상으로 여겨진다. 이런 차원의 표현은
사물들의 교환에 참가하는 것이 아니라, 인간의 언어와
지식의 영역 내에서 사물들을 제시하는 것이다. 이런
차원에서도 우리는, 성격이 다르기는 하지만 힘과 권력과
관계된다. 왜냐하면 인간의 언어 역시, 알려져 있듯이 권력
관계에 사로잡혀 있기 때문이다. 언어 속에서 생겨나는
앎에도 마찬가지로 주술적인 동기들이 여운으로 남아
있다―그런데 이 주술이 목표로 하는 것은 사물을
지배하는 것이다. 이런 앎이 주술만이 아니라 권력과도
어떻게 연관되어 있는지를 미셸 푸코[3]와 테오도르
아도르노, 막스 호르크하이머[4]는 아주 다른 방식으로
우리에게 보여주었다. 그리고 그것들은 근래에 표현의
정치라는 구호 아래 다큐멘터리 이론가들의 시선을
강하게 끌었던 권력 관계이다.[5] 이 점에 있어서 이 이론에
내포된 의미―다큐멘터리 이미지의 권력 관계와 인식의

[3]　　Michel Foucault, *Dispositive der Macht* (Berlin: Merve,
　　　　1978); *Die Ordnung der Dinge* (Frankfurt / M.: Suhrkamp,
　　　　2003).

[4]　　Theodor W. Adorno and Max Horkheimer, *Dialektik der
　　　　Aufklärung: Philosophische Fragmente*.

[5]　　Bill Nichols, *Representing Reality* 참조.

위계질서와의 연루——는 우리에게 잘 알려져 있다. 이러한
지식의 언어의 관점에서 보면, 다큐멘터리 이미지 언어는
무엇을 *할* 권력보다는 무엇에 *관한* 권력을 나타낸다.
사물의 언어가 생산하는 언어라면, 인간의 언어는
서술하는 언어이다. 인간의 언어는 사물을 식별하면서
사물들의 위치를 지정한다. 그러므로 그것은 위계와
질서를 만든다. 그것은 지식을 만들고, 이 지식은 언제나
권력/지식이기도 하다. 법률적이거나 과학적인, 또는
역사적인 개념으로서의 기록은 의심의 여지없이 이 언어
형식에 속한다.[6] 그것은 사물들을 배열하고 그 진실성에
대한 판단 기준을 내놓음으로써 사물들을 마음대로
다룬다. 지식은 진실 정치의 표현이다.

다큐멘터리 논쟁의 전통적인 문제는 이러한 표현의
논리 안에 있다. 그러나 이 차원에서는, 우리가 이미
본 것처럼, 기록의 진실성이 최종적으로 판정될 수
없다. 기록의 사물과의 관계가 끝내 규명되지 않은
채로 남게 된다. 사물의 세계를 물질적이고 사회적인,
나아가 정신적인 힘들의 집적이라고 이해하는 벤야민의
신학적-유물론적인 해석은, 그러나 이 질문들을 다른

6 '기록물'(Dokument) 개념은 먼저 법률 용어로 정해져 있다. 거기서
 이 말은 '증거로 쓰이는 문서'를 일컫는다. Manfred Hattendorf,
 *Dokumentarfilm und Authentizität: Ästhetik und Pragmatik
 einer Gattung* (Kosntanz: UVK Medien, 1999), 44. 어떤 사태가
 진실로 입증되거나 인증되는 것은 기록물에 의해서여야 한다. 이런 식으로
 다큐멘터리 영화 이론가 클라우스 아리엔스는 기록물과 다큐멘터리적인 것의
 관계를 구성한다. "기록물들은 이런 의미에서 확실성을 만들어내는 기능을
 하며, 다른 사례들에 맞서는 경고, 사례 그리고 견본으로서, 진실한 것으로
 인정된다." Klaus Arriens, *Wahrheit und Wirklichkeit im
 Film: Philosophie des Dokumentarfilms*, 338.

차원으로 옮겨놓는다: 표현 이론의 차원을 벗어나는
것이다. 이에 따르면, 사물은 언어로 표현되는 것이
아니라, 자체의 힘들을 언어에 옮겨놓고 조직함으로써
언어에 참여하는 것이다. 사물들은 언어로 대표되지
않고, 언어 속에서 스스로를 표출한다. 벤야민에 의하면,
단어와 이름은 아무것도 표현하지 않으며, 오히려
질료를 마법에 의해서처럼 움직이게 한다.[7] 이미지의
경우도, 그것이 이름에 비해 대상에 더 가깝기 때문에
상황이 이와 비슷하다. 이미지는 대상을 시각적으로
충실히 '보여줌'(darstellen)에 의해서가 아니라,
대상을—대상의 힘을 현재 속에서 현실화한다는
의미에서—'내어놓음'(präsentieren)에 의해서 대상에
참가한다. 다큐멘터리 형식은 이렇게 '충격'—벤야민에
의하면 이미지는 이 충격에 의해 현존(Präsenz)을
만들어낼 수 있다—의 거의 물질적 중개자가 된다.
벤야민은 자신의 '변증법적 이미지'의 개념에서, 이런
이미지가 어떤 역사적 순간의 긴장을 갑자기 정지시키고,
단자로 결정(結晶)화하는 돌발적인 성격을 강조한다.
이 충격 형태의 수축을 통해서 현재의 힘들은 정지되고
동시에 전이된다. 변증법적 이미지는 대상을 표현하는
것이 아니라, 대상의 갑작스런 현재화를 가져온다. 그것은
대상에 내재된 힘이 어느 한순간에 방출되어 이러한
'지금 시간'(Jetztzeit), 즉 살아 있는 현재로 변하는
것과 같다. 시간의 맹목적인 진행이 다른 리듬에 의해
중단된다. 변증법적 이미지로서의 다큐멘터리 이미지가
전달하는 것은 표현이 아니라, 현존, 모든 대상으로부터

7　　Christopher Bracken, "The Language of Things: Walter
Benjamin's Primitive Thought," 338.

분출될 수 있는 현재의 짧은 빛남이다. 그리고 이 때문에
다큐멘터리 형식은 사물을 보여주기만 하는 것이 아니라
변화시킬 수도 있는 잠재력을 갖는다.

권력과 잠재력

이로부터 알 수 있는 것은 다큐멘터리의 이미지 언어는
힘과 권력을 조직하는 두 가지 방식을 안다는 것이다.
한편으로 이 언어는 인간의 관습과 규범에 의해 정해지고,
그렇기 때문에 지배 관계에도 묶여 있는 표현으로서
기능한다. 그 결과물인 다큐멘터리 이미지는 인간의
이해관계로 채워져 있고, 자신의 진실을 주장하는 정치를
추구한다. 이런 관점에서 보면 다큐멘터리 이미지는
권력의 도구가 된다. 미셸 푸코는 이 상황을 진실
정치, "진실된 진술과 거짓된 진술의 구별을 가능하게
하고, 둘 중 어느 한쪽이 승인받는 방식을 결정하는
메커니즘"[8]이라고 설명했다. 다큐멘터리 이미지
언어는 그 진실의 주장으로 말미암아 권력의 도구로
기능하도록 예정되어 있다. 이런 것으로서의 기록물은
옛날부터 권력과 통치와 감시의 기술과 밀접하게
연관된, 관료적이고 역사적이고 법률적인 절차에 의해
만들어졌다. 역사적 승자의 역사가 기록될 때는 언제나
역사 기록과 그 일방적인 관점과 선택적인 평가가 중요한
역할을 했다. 기록과 그 생산 방법은 이렇게 진실의
개념을 만들어내고 통제하는 중요한 수단이 되었다.
그것은 진실 정치를 위한 수단이 되었다.

8 Michel Foucault, "Wahrheit und Macht: Interview von
 Alessandro Fontana und Pasquale Pasquino," 51.

다큐멘터리 형식은 그러나 힘과 권력을 조직하는 다른
방법들도 알고 있다. 그것은 사물의 언어를 권력 관계에
끼워 맞추지 않고, 사물의 언어에 개입할 수도 있고,
사물들 사이를 지배하는 힘들을 뭉칠 수도 있다. 전자의
경우 다큐멘터리 이미지는 **포테스타스(potéstas)**의
논리, 정복하고 지배하는 권위적인 권력의 논리를 따르고,
후자의 경우 그것은 어떤 상황의 창조적 잠재력을
가리키는 **포텐시아(potentia)**의 논리를 따른다.
포테스타스의 영향 아래서 그것은 지배의 흔적을 담고,
포텐시아의 영향 아래서 그것은 창조적 권력의 도구가
된다. 전자의 경우, 그것은 표현의 논리를 따르며, 그
논리 안에서는 기호가, 인식하고 기술하고 분류하고
정리하는 언어로 의식적으로 조직된다. 후자의 경우에
그것은 아무것도 기술하지 않으며, 스스로 생산적으로
되고, 새로운 힘의 관계와 정동과 에너지를 만들고
전달한다. 언어에 의해서 세계가 만들어졌으므로,
전체로서의 언어는 원래 생산적이었다고 한 벤야민의
말처럼, 잠재력으로서의 다큐멘터리 형식은 세계가 어떤
모습인지를 묘사하기보다는, 세계가 어떠할 수 있을지를
인식하고 이를 실현하는 데 관여한다.

이 양극은 그러나 근본적으로 서로 다른 것이 아니라,
서로 교차하며, 어디서 하나가 시작하고 어디서 다른
하나가 끝나는지 말하기가 항상 쉽지는 않다. 변증법적인
이미지와 마찬가지로 다큐멘터리 이미지 언어 역시
구술 언어와 사물 언어, 중개와 외견상의 직접성, 보고와
논평, 유동성과 고정성, 지속과 영원, 활기와 그것의 중지
사이에서 변동을 거듭한다. 따라서 다큐멘터리 형식은

대개 양쪽 측면을 다 가진다: 서술적이면서 생산적으로, 중개되면서도 직접적으로, 그것은 사물의 언어에, 그리고 또한 인간이 언어를 분류하는 규칙에 참여한다. 그 관습적 성격은, 다큐멘터리 형식을 포테스타스의 세계에, 사물에 대한 이미지의 관계를 정하고, 이미지를 통해서 지배하는 권위적인 세계에 정박시킨다. 반면 그 생산적 성격은 다큐멘터리 형식을 포텐시아의 세계, 이미지에 따라 하나의 세계를 만들어낼 수 있는 창의적이고 창조적인 권력의 세계에 정박시킨다.

주술

그러나 이로부터 창조적 권력의 이러한 세계는 무조건 추구할 가치가 있다고 결론 내리는 것은 완전히 잘못일 것이다. 오히려 그 세계는, 순전한 이데올로기로 빠지지 않고, 신화의 권력과의 경계를 지키기 위해 계속해서 점검되어야 한다. 최근에 한 미국 대통령 자문관은, 언론이 현실에 대한 낡은 견해를 대변한다면서, 왜냐하면 현실은 미국에 의해 만들어지는 것이기 때문이라고 말하지 않았던가? 현실을 만들어내는 창조적인 힘은 결코 순수하지 않다. 사물의 언어에는 주술적인 성격도 있다. 그것은 우세한 권력의 언어, 상품 숭배와 우상의 언어이고, 이미 오래전에 자본주의의 새로운 종교적 상징이 된 사물 세계의 언어이다. 사물의 언어는 전혀 다른, 정동의 의미에서의 새로운 지배 형태의 도구가 되었다. 그것은 행정 규칙과 법률보다 불확실성과 불안의 확산을 다스리는, 통치자 없는 지배이다.

다큐멘터리 형식들 역시 지금 두려움과 상존하는 위협의
감정을 강화시키고, 이런 방법으로 공포에 사로잡힌
주체들뿐만 아니라, 서로 대립하는 위치에 놓이는
적대적이고 불신하는 가상의 집단을 구현하는 데
기여한다. 그러므로 그것은 역사적으로뿐만 아니라
지금까지도 민족적 소속감의 형성과 문화 습득 과정에서
중요한 역할을 하고 있다. 그것은 문화적이거나 민족적인
'정체성'을 그려내지 않지만, 사회의 영역에서 그런
정체성을 이끌어낼 능력이 분명히 있다. 오늘날 전 세계적
격변으로 인해 유발되는 불확실성은 (사이비)다큐멘터리
이미지에 의해 단순화된 적개심으로 전락한다. 이런
이미지들의 섬뜩함은 무엇보다도 그것들이 처음에는
현실을 묘사하지 않지만, 그것들 자체가 촉발시키는
정치적 역학 속에서 단계적으로 현실화된다는 사실이다.
특히 여기에 해당되는 것은, 위험한 사회적 역학을
전개시킬 수 있는, 소위 문화들에 관한 판에 박힌
주장들이다. 그것은 스스로의 편견을 점차 더 현실적인
것으로 만드는 주장들이다. 또한 이런 다큐멘터리의
주장들은, 그것들이 청중에게 더 직접적이고 더
정서적으로 말을 걸수록, 그리고 인간의 언어에 요구되는,
시간이 걸리는, 어느 정도 합리적인 주장을 포기하면
할수록 더 효과적이다. 그것들은 벤야민 역시 사물의
생생한 묘사(Vergegenwärtigung)를 위한 조건이라고
말했던, 거의 육체적 충격 효과로 작동한다. 그러나
변증법적 이미지가 이런 힘들을 운반하면서 또 동시에
정지시켰던 반면, 그 이미지의 주술적인 상대역에는
더 이상 거리 두기와 성찰을 할 아무런 동기가 없다.
벤야민이 주술을 언어의 창조성의 부정적 상대역이라고

설명했을 때, 그는 사물의 언어가 이렇게 사용될 것을
분명히 예견했다.[9] 왜냐하면 주술 역시 하나의 세계를
무(無)로부터 만들어낼 수 있기 때문이다. 주술은 그
힘들을 열정적으로 중단시키거나 성찰하지 않는 채,
제정신이 아닌 상태로 물신과 대상의 힘들을 전달한다.
그리고 그것은 나중에 다시 제거하기가 아주 어려운
유령들을 불러낸다.[10]

다큐멘터리 형식들이 자신의 이미지대로 하나의 세계를
실현하려고 시도하는 연속적 충격 효과들은 현재
상태(Status quo)를 중단시키는 것이 아니라, 오히려
보장하기까지 한다. 그것들은 물질적 에너지뿐만 아니라
인간의 생애까지 유도하고 지배하는, 다큐멘터리의
권력 의지에 헌신한다. 그러므로 사물의 정서적이고
비(非)의미적인 가능성은 그저 좋기만 한 가능성이
아니라, 뭔가가 될 수 있으리라는 사실로 인한 것일
뿐이며, 그 뭔가가 바람직한 것인지 아닌지는 아직
말해진 것이 아니다. 반대로, 다큐멘터리 형식의
관습적이고 표현적인 측면 역시 부정적으로만 볼 수
없다. 왜냐하면, 다큐멘터리 형식은 인간의 언어와
마찬가지로 규칙을 아는 것에 의해서 투명성 또한 만들기
때문이다. 다큐멘터리 형식이 따르는 관습은 자의적인
것일 수 있지만, 그 내용의 맥락화를 위한 토대를 제공할

9 Walter Benjamin, "Goethes Wahlverwandtschaften," 116.

10 벤야민의 개념과 생철학적(vitalistisch) 개념, 예를 들어 앙리
 베르그송과 들뢰즈/가타리로부터 영향을 받은 영화 이론 개념의 차이도
 여기에 있다. 벤야민이 예술 내에서 삶의 중단과 유예를 고수하는 데 비해,
 생철학적 영화 이론들에서는 이러한 힘들의 중단 없는 전달이 중요하다.

수도 있다. 이 맥락화를 통해서 비로소 다큐멘터리의
이야기는 공감할 수 있고 검토할 수 있는 것이 되고,
그럼으로써 사회적 토론이 열린다. 결론은, 관습으로
고정되어 있는 인간의 언어는 이익 중심의 진실 정치만을
촉진시킬 수 있는 것이 아니라, 공동의 행동 공간이
생겨날 수 있는, 투명한 공공성의 영역을 만들 수도
있다는 것이다.

그러나 조직된 정치적인 프레임을 알지 못하고, 탈산업적
사회 구조와 도시 신경증적인 산책자의 자세 사이에서
오락가락하는 습성을 가진 공동체를 위해 어떤 형태의
공론장들이 상상될 수 있는가? 민족 국가의 틀을 넘어서는
이 새로운 형태의 공동체는 어떤 모습일 수 있는가? 이런
공동체는 어떻게 표현되는가? 사회적 격변, 이주 과정,
그리고 새로운 세계 질서의 가파른 계층적 격차에 의해
생겨난 단층을 내용 차원에서만이 아니라 형식적 구성의
차원에서도 고려하는, 이런 공동체에 대한 어떤 종류의
다큐멘터리 재고 목록이 있는가?

또 다큐멘터리 형식 자체에도 영향을 끼친 노동관계의
급격한 구조 조정의 성찰에 관해서라면, 어떤 종류의
공론장을 생각할 수 있는가? 이 구조 조정은 다큐멘터리
제작 자체의 전 분야 또한 완전히 바꿔놓았고, 그것을
글로벌한 상징 생산의 영역으로 더 강력하게 통합했다.

반짝이는 현재

이 모든 변화는 다큐멘터리 형식에 대한 새로운 이론을
필요로 한다. 인간과 기계의 연결도, 이미지와 세계의

관계도 급격하게 변했기 때문이다. 이미지를 만드는
것은 더 이상 인간만이 아니고, 이미지도 점점 더 인간을
만든다. 인간과 이미지는 서로 소통하고 자신들의
에너지를 교환한다.

벤야민의 사물의 언어 개념은 이러한 세력 상황(Kräfte-
konstellation)를 회피하지 않고 오히려 그 잠재력을
발전시키려 시도한다. 벤야민이 이 개념에 결부시켰던
희망은 언젠가 그 변화의 힘들을 혁명에 사용할 수
있으리라는 것이었다. 변증법적 이미지에서 사회적
긴장이 현재화되는 순간을 그는 억압된 과거를 위한
투쟁에서의 기회라고 보았다. 이 새로운 언어는 수단도
목적도 아니다. 의사소통의 수신자를 알지 못하는,
발화자가 없는 언어일 것이다.[11] 이 언어를 인간의
언어로 번역하는 것은, 그 언어 속에 저장된 힘들을
더 나은 것을 향한 변화에 동원하는 것이어야 한다고
벤야민은 기대했다. 다큐멘터리 언어의 한 세기가 지난
지금 이 기대는 더 이상 무사하지 않다. 왜냐하면 이
힘들이 너무 자주 해방이 아니라 선동과 거짓을 위해
사용되었기 때문이다. 또 다큐멘터리 형식이 어떤 다른
형식들보다도 현재를 이미지로 포착하는 과제에 더
적합할지라도, 오늘날 이러한 현재는 더 이상 결코 그냥
주어지지 않는다. 왜냐하면 권력은 오늘날 무엇보다도
시간을 지배함으로써, 개인의 삶의 시간을 파편화하고,
대중의 리듬을 동기화함으로써 표현되기 때문이다.
현재를 다르게도 생각할 수 있도록 조립하는 것, 시간을

11 Christopher Bracken, "The Language of Things: Walter
Benjamin's Primitive Thought," 338.

그 박자(Taktung)로부터 풀어내는 것, 바로 이것이 오늘날 다큐멘터리 사물 언어의 과제일 것이다. 다큐멘터리 이미지의 주제는 그러므로 그것의 피사체도 아니고 이러한 리얼리티도 아닌, 대상이 그 앞에서 빛나게 할 수 있는 현재이다.

공공성 없는 공론장[1]:
다큐멘터리 형식과 세계화

조너선 스위프트의 소설 「걸리버」(Gulliver's
Travels)에서 한 학술원은 사물 자체로 구성되는 사물의
언어를 위해 인간의 언어를 포기하는 문제를 협의한다.
뭔가에 관해서 대화를 하려는 사람은 (말이 아니라) 그
사물 자체를 보여주어야 한다. 스위프트의 학술원에
의하면 이 언어에는 큰 장점이 있는데, 누구나 이해할 수
있고, 또 그런 까닭에 상업 거래와 일반적 의사소통에
유용하다는 것이다. 우리는 지난 세기 동안 다큐멘터리의
이미지 언어가 이러한 사물 언어의 역할을 맡는 데
성공했다고 과장 없이 말할 수 있다. 이러한 이미지
언어의 의사소통은 민족 언어와 문화의 영향으로부터
대체로 독립적이다. 그런 점에서 그 이해 가능성의 범위는
어떤 개별 언어보다도 넓다.

1 [역주] Öffentlichkeit. 영어의 public에 상응하는 단어로, 여론 형성
 장소로서의 세상을 뜻한다. 세간, 공중, 공개, 공공연함, 공론장 등으로
 번역되는데, 이 책에서는 주로 사회학계에서 통용되는 '공론장'으로 옮겼다.
 다만 문맥상 불가피한 경우 '공공성' 또는 '공적인 것'으로 번역했다.

1920년대에 이미 지가 베르토프의 영화 「카메라를 든
남자」(Chelovek s kino-apparatom)의 머리말에서 흥분된
어조로 언급된 것처럼, 다큐멘터리 형식은 눈에 보이는
사실들을 실로 국제적이고 절대적인 언어로 표현할
수 있고, 그것은 전 세계 노동자들 사이의 '시각적인
연결'을 만들게 될 것이다.[2] 베르토프가 꿈꿨던 것은
전 세계적 소통뿐만 아니라 그 수신인들의 조직화에도
기여하는 공산주의적 이미지 언어였다. 이 언어는 단순한
정보 전달을 넘어서, 그 참가자들을 관류하는 보편적
에너지의 순환에 그들 모두의 신경 조직을 연결할 것이다.
베르토프는 마치 이 언어를 사물의 언어 자체, 끊임없이
역사적 완성을 추구하는, 약동하는 질료의 심포니에 직접
연결하려 했던 것처럼 보인다.[3] 이 다큐멘터리 언어의
목표는, 상품 숭배가 가져오는 화석화로부터 사물의
힘들을 해방시키고 그 혁명적인 힘을 속박에서 풀어주는
것이다.

베르토프의 사회주의적인 꿈은 오늘날 실현되었지만,
동시에 거꾸로 뒤집혔다. 왜냐하면 국제적으로 이해
가능한 다큐멘터리-언어(Doku-Jargon)가 글로벌한
미디어 네트워크를 통해서 전 세계인을 연결하고 있기

2 Dziga Vertov, "Der Mann mit der Kamera," Vorspann; Dziga
 Vertov, "Vom Kinoglaz zum Radioglaz," in *Bilder der
 Wirklichen: Texte zur Theorie des Dokumentarfilms*,
 94~99.

3 이에 관해서는 Maurizio Lazzarato, "Die Kinoki: Die
 Kriegsmaschine des 'Kinoauges' gegen das Spektakel,"
 in *Videophilosophie: Zeitwahrnehmung im Postfordismus*
 (Berlin: b_books, 2002), 113~127 참조.

때문이다.[4] 재난에 대한 공포와 신경증을 바탕으로 하는, 그 자체의 관심 경제를 갖는 뉴스 방송들의 표준화된 언어, 베르토프로서는 그저 상상만 할 수 있었을 만큼 유동적이고 정서적이며 직접적이고 자극적이다. 방송들은 글로벌한 공론장들을 만들고, 그 공론장의 참가자들은 거의 육체적으로 그것들에 연결되며, 전 세계적인 공포와 호기심에 맞춰 함께 열광한다.[5] 이 점에 있어서 다큐멘터리 형식은 그 어느 때보다도 더 강력하다. 그것은 마치 돋보기처럼 세계의 수많은 사건들 중에서 의미가 있을 만한 것들을 골라내고 강화한다. 지가 베르토프가 바랐던 '시각적인 연결'은 오늘날 전 세계의 이미지 채널들에 의해서 실현되었다. 그리고 이로부터 우리는 사물의 언어를 인간의 언어로 옮기는 다큐멘터리의 번역이 지금처럼 활발하게 추구되고 큰 영향력을 가졌던 적은 없었다고 결론지을 수 있다.

그러나 베르토프가 자본주의 상황의 감춰진 권력에 의해 사물들 속에 동결되어 있던 사회적인 힘들을 해방시키려 했다면, 현재의 다큐멘터리-언어는 다큐멘터리 이미지에 내재되어 있는 감춰진 가능성들을 해방시켰다. 그것은 공포와 미신의 목록을 정보의 영역과 직접 연결한다. 다큐멘터리의 정보와 고정관념 사이에는 간발의

4 루트비히 자이파르트는 이것을 도쿠멘타 11의 다큐멘터리의 논거와 관련해서 다음과 같은 멋진 문장으로 설명한다. "만약 세계화 시대의 미술이 의사소통의 한 수단이어야 한다면, 그것은 일종의 에스페란토(국제 공용어)인 다큐멘터리적인 것을 절실히 필요로 한다." Ludwig Seyfarth, "Das Dokumentarische als Ort der Kunst," *FAZ.NET*, Jun 9, 2002.

5 Michael Gurevitch, "The Globalisation of Electronic Journalism," in *Mass Media and Society*, 178~193 참조.

차이밖에 없고, 복잡한 세계에서의 방향 설정 지침과
민족들과 지역들 전체에 대한 무차별적 속단 사이에는 눈
깜빡할 정도의 차이밖에 없다. 정보와 가짜 정보, 합리적
사고와 신경증, 냉철함과 과장은 이 네트워크 속에서
명확히 구별되지 않는다. 서술과 날조 사이의 경계가
흐려지고, 사실과 허구는 '팩션'(faction)으로 뒤섞인다.
현재의 다큐멘터리 언어는 강렬한 감정들의 지속적인
주입, 연례 시장의 낡은 호기심을 디지털 시대를 향해
발사하는, 비극과 엽기의 두서없는 혼합을 통해서 관객의
신경을 자극한다. 점점 더 거칠고 점점 더 직접적으로
작용하는 이미지로 — 물론 그 이미지들에서 볼 것은
점점 더 줄어든다 — 영구적 위기 상황을 소환한다. 이
이미지들은 전적으로 예외적인 것, 상상할 수 없는 것에
대해 이야기함으로써 기준을 만든다. 그것들은 예외를
원칙으로 만든다.

그러나 현재의 다큐멘터리 언어는 또 다른 기능도
떠맡는다. 사회화의 전통적 형식들이 파괴되고 민족
언어들이 지역 방언으로 평가 절하되는 세계화의 시대에
그것은 확장되는 세계에서의 방향 감각을 제공한다.
한쪽에서는 단순화하는 스테레오타입인 것이, 다른
쪽에서는 신뢰감을 불러일으키는 관용어가 된다. 그리고
그것은 일방적인 상태에 머물더라도 의사소통의 기반을
형성한다. 국경을 넘어서는 이 언어는 따라서 초국가적인,
더 이상 출신지에 묶이지 않는 공론장의 초석이 되고,
그럼으로써 유토피아적 잠재력을 갖는다. 그럼에도,
실제로 존재하는 다큐멘터리의 공론장들은 강력한 제약을
받고 있다. 파올로 비르노가 확언하는 것처럼, 이런 식으로

상품 형식으로 조직된 공론장들의 특징은 바로 그것들이
엄밀한 의미에서 전혀 공적이지 않다는 사실이기
때문이다.[6] 이런 공론장들은 일방적인 상태에 머물며,
제기되지 않았던 질문들에 응답하고, 형식의 산업적
획일화를 통해 국제적인 언어를 말하지만, 그럼에도
극소수에게만 이 언어에 참여하도록 허용한다. 공공성
없는 공론장은, 연결하는 동시에 고립시킨다. 그것은 세계
속에 장소를 지정하지만, 그러면서 고향 상실의 두려움을
부추긴다. 그것은 단순화함으로써 소통한다. 그것은
정서적이지만, 무엇보다도 그것이 보편적인 위협의
느낌과 직관을 이용할 때 특히 그렇다.

비르노의 의하면, 공공성 없는 공론장은 무시무시한
것일 수 있다. 그것은 우리를 이 세상의 가능한 모든
것들과 실시간으로 직접 접속시키지만, 이 연결의 속도와
형식을 정해준다. 그것은 즉각적인 효과, 호기심의
전율, 또는 모든 것을 다 안다는 자만심에 기반을
둔다. 뉴스 채널들의 언어는 사물의 혁명적 잠재력이
아니라 사물의 순응주의를 실어 나른다. 그 언어 속에서
사물들이 예외적이고, 재난적이고, 중심을 벗어난 것처럼
작동할수록, 그 밖의 모든 것들은 그만큼 더 예전 그대로
유지될 수 있다.

사적 공론장들

세계화의 조건 아래서 다큐멘터리 형식들의 전반적인
변화의 공식은 사유화의 개념으로 요약할 수 있다.

6 Paolo Virno, *Grammatik der Multitude*, 51.

다큐멘터리 형식은 경제적 측면에서 국가 공론장들을
민영화하라는 압력을 받고, 내용적 측면에서 사적이고,
내밀하고, 공적이지 않고, 관음적인 구경거리를 요구하는
수요의 압력을 받는다. 이 이중의 사유화의 결과는 이른바
사적 공론장 — 민영 방송이 방영하는 관음적인 다큐-
멜로드라마들에서 명료하게 응축되는 — 의 발생이다.
사적 공론장이란 — 적어도 고전적인 공론장 개념에
의하면 — 본래 용어상 모순이다. 그러나 공론장의 새로운
형태들은 바로 이 모순을 특징으로 한다. 사적인 것과
공적인 것이 더 이상 서로를 배제하는 양극을 이루지 않고
함께 공존한다. 경제적 차원에서 대규모 미디어 기업들에
의한 공론장의 민영화는, 내용적 차원에서 사적인 것의
공개적 노출에 반영된다.

이 전반적인 민영화는 그러나 오늘날의 다큐멘터리
형식들에 전혀 다른 방식으로 영향을 준다. 왜냐하면
디지털 기술이 소비 상품이 된 이후 — 그럼으로써
사유화할 수도 있게 된 이후 — 생산 수단의
무산대중화라는 지가 베르토프의 오랜 꿈이 드디어
실현되었기 때문이다. 다큐멘터리 이미지의 생산 수단은
대다수 개인의 접근이 가능하고, 더 이상 국가의 미디어
독점의 통제를 받지 않는다. 고용 관계뿐 아니라 생산
수단에 대한 통제도 극단적으로 완화되었다. 그 키워드는
'캠코더 혁명'이다. 그것은 시청각적 생산 수단의 대량
보급의 출현과, 새로운 기술에 의해 촉진된 — 예를 들어
1989년 루마니아 혁명과 같은 — 정치적 변혁을 의미한다.
이러한 시각적-정치적 변화는 노동계의 전반적인 구조
조정과, 도심 지역들에서 산업 노동의 쇠퇴, 새로운 유형의

노동과 노동자들의 등장을 동반한다. 뿐만 아니라 예전에
매우 엘리트적이고 엄격한 진입 장벽이 있던 다큐멘터리
영상 제작 분야는 광범위하게 규제가 완화되고 상당
부분 무산계급화되었다. 그 이후로 육체노동과 정신노동,
물질적인 작업과 비물질적인 작업, 또는 통상적인
의미의 일과 여가 사이의 경계가 불분명해졌다. 또
이런 노동이 점점 더 사적 영역에서 행해지기 때문에,
이것은 당연히, 소형 디지털 카메라와 가정용 컴퓨터를
이용하는, 점점 더 불안정해지는 조건 아래서 점점 더
대량으로 행해지는 다큐멘터리 영상 제작에도 해당된다.
노동자들 사이의 '시각적 연결'이라는 지가 베르토프의
요구는 이 커뮤니케이션 채널들에서 완전히 새로운
방식으로 실현된다. 주류 미디어들의 사적 공론장은 종종
'사적 영역'에서 생겨나서 새로운 종류의 네트워킹을
만드는 다양한 소규모 공론장들에도 반영된다. 이
네트워크들에서 '프라이버시'는, 아마 과거 페미니즘의
구호였던 "사적인 것이 정치적이다"의 반향을 보여주는
새로운 기능을 수행한다. 정동의 영역들을 피해가지 않고,
성찰적으로 정치화하는 것은 이러한 다큐멘터리 제작이
직면한 역설적인 과제이다.

위기로서의 다큐멘터리 형식

이 모든 변화는 다큐멘터리 형식이 지금 처해 있는
위기의 일부분이다. 이 위기는 다큐멘터리 제작과 그
형식적 발전 자체의 기본 조건을 규정한다. 그것은
흥미로운 새로운 발전의 계기를 제공하지만, 또한
다큐멘터리의 고정관념의 표준화와 함께 광범위하게
상업화된 공론장으로 이어지기도 한다. 왜냐하면

다큐멘터리 형식의 도달 범위를 엄청나게 확장한 바로
이 세계화 과정이 그 생산 기반과 유통 채널의 급격한
변화에도 기여했기 때문이다. 다큐멘터리의 가능성의
조건들이 변한 것처럼, 지난 수십 년 동안 그 가능성들
자체도 급격히 변했다. 그러나 이러한 가능성들을
탐색하는 다큐멘터리의 접근법들은 공론장의 전통적
영역을 전반적으로 떠났다. 암묵적이든 노골적이든,
국영 매체들의 점진적인 민영화와 함께 그 매체들의
소위 문화적 임무는 심하게 상업화되었거나 완전히
포기되었다. 고전적인 국가적 공론장 내에 있는 주류
다큐멘터리들이 정부의 교육적 과제들을 차지하면서
정부의 주문으로 제작되곤 했다면, 이제는 그 요구
사항들이 바뀌었다. 전통적으로 다양한 정치적 맥락들
속에서 펼쳐져온 훈육적이고 약간 가부장적-교훈적인
모범의 기능을 계속 수행하는 것이 아니라, 그 기능은
오히려 다큐-연예와 정서적 영향의 영역으로까지
이동했다.

그런데 이 모든 것은, 다큐멘터리의 형식뿐 아니라,
가능한 공론의 장으로서의 그 고유한 기능 또한
성찰하는 다큐멘터리 작업들이 정착지를 잃고 스스로
어떤 의미에서 떠돌이가 되었음을 의미한다. 이것은
고전적인 다큐멘터리 영화의 특정한 영역, 또는 좀 더
실험적인 작업들에도 해당된다. 민족 문화, 예술 영화관,
심야 방송의 틈새에서 그것들은 국가적으로 규정되지도
않고, 명확하게 규정할 수 있는 시장 논리를 따르지도
않는 유동적이고 불확실한 공간으로 옮겨갔다. 이
공간은 대안적인 반(反)공론장으로부터 미술계까지,

대학 공간으로부터 유튜브를 거쳐서 자체 조직된
프로젝트들까지, 화려한 영화제로부터 비디오테이프의
비공식적인 직접 배급까지를 포함한다. 어떤 면에서
그 공간은, 지가 베르토프의 '시각적 연결'의 비전이
다른 방식으로, 그 수신자들 사이의 교환뿐만 아니라
다큐멘터리 형식들 자체의 교환까지도 일어날 수 있는,
실제로 공적인 공론장으로 실현될 수 있는, 아직
존재하지 않는 유형의 초국가적 공론장의 부드러운
바닥을 형성한다.

그러나 스스로를 이런 유형의 초국가적 공론장, 새로운
형태의 보편성이라고 생각하는 다큐멘터리 형식들은,
이러한 공론장이 아직 있지도 않고, 근본적으로 새로
만들어져야 한다는 문제에 직면한다. 그리고 이런 유형의
공론장에는, 전통적으로 민족 국가의 틀에 의해 사전에
정해진 시민 공동체와 달리, 자신들을 연관 지을 수 있는
명확히 정의된 주체가 없다. 점점 더 광범위한 정치
경제적 결정들이 국가의 틀 밖에서 내려진다는 것은
의문의 여지가 없는데도 불구하고, 아직까지 이
결정들을 통제하는 어떤 정치적인 틀도, 또 그 결정들이
고찰될 수 있는 어떤 공론장도 존재하지 않는다. 그러므로
우리는 이러한 변혁을 그 형식 자체에 적극적으로
반영하는 다큐멘터리의 표현들을, 점점 더 세계화되는
미디어 세계에 대한 일종의 반응으로서뿐만 아니라,
그 표현들 속에 내재하는, 이제까지 선별적이고
일방적으로만 사용되고 있는 초국가적 의사소통의
잠재력을 활성화하려는 시도라고 이해할 수도 있다.

시각적 연결

가장 앞서가는 다큐멘터리 형식들은 새로운 공론장의
형태를 무엇보다도 그 형식의 차원에서 표현한다.
왜냐하면 그것들은 단순히 이러한 공론장의 가능한
포럼들만을 보여주는 것이 아니라, 그 자체를 그 물리적
배열 속에서 사회 구성의 새로운 형식을 구체화하고
선취하는 표현으로 이해할 수 있기 때문이다. 파격적인
판매 형식과도 연결되는, 가정용 컴퓨터에 의한 새로운
생산 형식에서 새로운 종류의 이미지 생산의 윤곽이
드러난다. 이런 이미지 생산은 주로 디지털 기술에
기반을 두고, 점점 더 인지적, 기호적, 정서적인 다른
노동 영역들과 융합된다. 이런 점에서 그 생산 조건은
창조적 고용, 자기 창업, 폭넓은 유연화를 특징으로 하는,
오늘날 점점 의미가 커지는 노동 영역들에 가까워진다.
이처럼 종종 불안정하지만, 광범위하게 규제가
완화된 유연한 이런 생산관계를 반영하는 다큐멘터리
형식들은, 이러한 생산의 급진적 변화의 표현이기도
하다. 그것들은 이 생산 양식에 상응하는 다른 형태의
공론장, 지역적이고 민족적인 기원 신화에의 연루를
벗어나, 서로 비슷하고 종종 초국가적이기도 한 노동과
생산 형식을 특징으로 하는 공론장의, 인화되어야
할 네거티브 필름을 보여준다. 아직은 이질적인 이
입장들과 집단들의 접합은, 오늘날의 실험적 다큐멘터리
형식들의 복잡한 구성과 얽힘들 속에서 앞당겨진다.
그들의 언어는 아마 국제적인 언어가 되겠지만, 결코
절대적인 언어는 되지 않을 것이다. 그 언어는 엄밀한
의미에서 공적이지 않다. 어쩌면 그것은 오히려
내밀하거나 비밀스러울 것이다. 이 언어의 네거티브

필름을 현상하는 것은 오늘날, 현실에 관한 작업을
의미한다.

후기

당연히 이 책의 형식 또한 그 객관적인 물질적
조건들의 표현이다. 이 책은 런던과 베를린, 스톡홀름과
사라예보에서의 2년이라는 시공간 속에서, 종종 여행이나
체류와 연결되곤 했던 소규모의 연구 지원금과 강의,
원고 청탁 또는 초청 강연들이 섞인 틀 안에서 쓰였다.
강요된 이동과 독립적인 생산 조건들이 이 글들의
에세이적인 형식에도 새겨져 있는 것을 분명히 볼 수
있다. 각각의 글들은 거의 완전히 처음부터 시작되며,
독립성을 요구한다는 것을 알 수 있다. 각각의 글들은
독립적이면서도 다른 글들과 연결될 수 있어야 한다.
네트워크로 연결된 주제처럼 서로 잘 어울리면서, 또한
자주적이어야 하는 것이다. 에세이 형식 — 아도르노는
그것을 동일성의 독재에 대한 저항이라고 평가했다[1] — 은
오늘날 차별화(Differenzierung)와 유연하고 동적이고
모듈형인 생산 양식에 대한 시장의 강요와도 일치한다.
아도르노가 에세이에서 진단했던, 예술과 과학, 범주와
대상 또는 다양한 분야와 장르들 간의 구분의 붕괴는,
오늘날에는 어쩌면 반드시 저항의 징후가 아니라, 점차
창조적 활동이나 개인 창업 활동의 특징이 된 분업의
붕괴를 반영하는 것인지 모른다.

[1] Theodor W. Adorno, "Der Essay als Form," in *Noten zur
 Literatur* (Frnakfurt / M.: Suhrkamp, 1994), 9~33.

일과 여가, 생산과 재생산의 구분의 이러한 붕괴 속에서,
미래의 인간은 아침에는 물고기를 잡고 저녁에는
시를 쓴다는, 칼 마르크스의 공산주의적 로빈슨
크루소는 역설적으로 실현된 것 같다. 이렇게 이 책의
많은 부분은, 과거에는 아마도 계속 끊기고, 이질적인
부분들로 이뤄지는 '여성의 시간'(Frauenzeit)이라고
여겨질 수 있었을, 그러나 이제는 점점 더 성별의
차이를 넘어서는, 혼돈스러운 리듬 속에서 생겨났다.[2]
이런 조건들은 그러나 그 자체로는 학문과 예술
활동의 고전적 제도들의 근본적 구조 개편과 그것들의
증가하는 상업화, 그 기능들의 중복의 결과일 뿐이다.
그러나 이 과정의 (부수적) 결과는 또한 — 흔히 예술
분야에서 — 한편으로는 붕괴하는 공론장의 역할을
넘겨받고, 다른 한편으로는 창조 산업의 시험 기관으로도
기능하는, 잠정적이고 유동적인 실험 영역들과 혁신적
연구 분야의 발생이기도 하다. 이 끊임없는 생성과
소멸의 공간들은 구조적 유동성을 만들고, 지속적인
네트워크를 강요하며, 디지털 커뮤니케이션에
절대적으로 의존한다. 이 공간들의 이상적 주체는
최대한 매끄럽게 신자유주의적 요구 사항들에 적응하며,
초국가적(더 정확히 말하면 룸펜 코스모폴리탄적[3])이고,
구속되어 있지 않고, 극단적으로 독립적인 동시에 항상
새로운 연결과 네트워크들에 가장 수월하게 통합될 수

2 책을 쓰는 동안 이런 파편화된 시기의 구체적 사례로는, 영국의 한 유명
 대학에서의 2주 동안의 강제적인 무급 출산 휴가도 있었고, 또 이 스펙트럼의
 다른 쪽 끝에는, 감당할 수 있는 가격의, 제대로 기능하는 보육 시설이
 부족해서 끝마칠 수 없었던 스웨덴 연구소의 후한 장학금도 있었다.

3 [역주] 마르크스가 언급한 룸펜 프롤레타리아의 반대 개념으로, 세계주의
 지배 체제에 매수되어 협력하는 반동적 부류를 의미함.

있다. 이 주체는 고전적인 학문적 이해의 지원을 받는
체계적인 노동을 수행할 수단을 더 이상 갖지 못하지만,
동시에 자체의 권력관계와 계급 관계의 체계적인
재생산과 대학 사이의 봉건적이거나 길드적인 종속
관계로부터 자유롭다. 계속 새로운 맥락에서 소통할
것을 강요받기 때문에, 이 주체의 언어는 열려 있고,
연결적이며, 지역적인 인용의 카르텔[4]이나 특정 전문
용어로부터 거리를 둔다.

그러나 이러한 기본 조건들은 그 조건 속에서 만들어지는
결과물들의 형식에 근본적인 영향을 미친다. 에세이
형식은 더 이상 아도르노가 산업 공장 시대에 진단했던
식으로, 동일성과 순응주의의 획일적인 강요에 무조건
개입하지 않는다. 오히려 그것은 이제 차이(Differenz)와
내키지 않는 이동성, 극단적인 유연화에 대한 후기 산업
사회의 강요 또한 표현한다. 여기에 부합하는 형식은
작고 부서져 있으며, 단자적이고 표본적으로 주장하고,
서로에게 속하지 않는 것을 하나로 모은다. 에세이의 작업
방식은, 그것이 계속 중단된다는 것을 숨기지 않으며,
이 중단을 그 형식 자체에 통합한다. 에세이 형식의
특징인, 여전히 매우 도발적일 수 있는 다양한 자료와
출처, 발췌들의 대립적 편집 방법 역시, 지리적으로
떨어져 있고 분산되어 있는 재료와 노동의 단편들을
유연하고 재치 있게 연결하는 글로벌한 생산 양식의
작동 방식을 잠재적으로 반영한다. 아도르노에 있어서
보편적인 동일성의 강요는 테일러 식 컨베이어벨트의

4 [역주] 다수의 저자가 자신의 저작에 서로의 저작물을 인용함으로써 형성되는
 폐쇄적 네트워크.

반영을 나타내며, 그 시대의 에세이는 이러한 획일성에
저항한다. 그러나 오늘날의 에세이는, 계속해서 새로운
요소들을 '적시에' 서로 연결하고, 이질적인 것들의
조합으로서의 생산 — 감정과 이미지와 욕망을 경제적
과정에 연루시키는 주체성(Subjektivität)의 생산[5] — 을
추진하는, 전 세계적 차원의 새로운 컨베이어벨트 작업
방식과 비슷하다.

에세이들에 반영되는 경제는 그러나 반드시 위성 방송과
광고 방송, 즉석 사진 콜라주와 라이프스타일 토막
영상들이 지배하는 이미지 세계만은 아니고, 국가 교육
엘리트들의 보호주의적 지식 행정은 더더욱 아니다. 이
에세이는 비공식적인, 나아가 불법적인 경제의 작동
방식을 반영할 수도 있다. 인터넷이나 P2P[개인 대
개인] 네트워크의 불투명한 평행 세계를 떠도는 발견된
자료들의 전유는, 이미지와 공인된 지식에 대한 소유권
독점을 무시하는 대중적-불법 복제의 맥락에서 행해진다.
그러나 이 영역도 유토피아적인 자유의 공간은 결코
아니다. 자기 조직화된 이미지와 텍스트의 물물 교환은,
실제로 대부분 포르노나 혐오 선동 또는 오만 가지
음모론의 공짜 거래소이다. 이런 포럼들이 열어주는 자유
공간과, 그것들이 가능하게 해주는 정보와 지식으로의
진입은, 또한 대단히 폭력적인, '지구촌'이라는 정치적
무의식이 절망적인 쓰레기로 순환하는, 철저하게 시장을
닮은 데이터 지하 세계 위에 놓인 덧없는 표면
반사이기도 하다. 오늘날의 에세이는 거의 필연적으로

5　　Maurizio Lazzarato, "Ökonomie und affektive Kräfte," in
　　　Videophilosophie, 129~156 참조.

이 모든 관계들 속에 포함되며, 이 책은 이에 대한 연루를
부인하지 않는다.

이렇게 원점으로 다시 돌아온다: (책의 서두에서 설명된)
흐릿한 CNN 방송 영상과 똑같이 여기 모인 글들과 그
배열은 글들 자체의 조건들의 어긋나고 응축된 이미지를
보여준다. 따라서 이 책은 또한 체계적인 설명은 말할
것도 없고 객관성을 주장하기에는 이 조건들에 너무
깊이 편입되어 있다. 특히 역사적 차원에서 다큐멘터리
형식과 미술 분야의 관계에 대한 보다 정확한 정의, 또는
퍼포먼스와 개념 미술과 다큐멘터리 형식들 간의 상호
작용(몇 가지 사례만 언급하자면)에 있어서 커다란 공백이
남아 있다. 그밖에도 티르다드 졸가드르, 안드레아 가이어,
제니 홀저, 네드코 솔라코프, 아마르 칸와르, 피클렛
아타이, 필 콜린스, 안젤라 멜리토파울루스, 오톨리스
그룹 등등, 내가 기꺼이 글을 쓰고 싶었던 미술가들의
몇몇 작품들이 있다. 언젠가 개정판의 틀 속에서 이 일이
실현될 수 있기를 기대한다.

감사의 말

이 책의 여러 장들 또는 그것의 다른 판본들은 IASPIS,
Nifca('Slowly learning to survive the desire to
simplify' 심포지엄), OCA(ISMS1 컨퍼런스), 그라츠
쿤스트페어라인('Film und Biopolitik'[영화와 도서관]
회의, 'It is hard to touch the real' 프로젝트), eipcp,
뤼네부르크 미술 공간('Die Regierung'[정부]), 취리히
미술조형대학 미술 미디어연구소(IKM), 골드스미스
칼리지(런던), 『프라이어 매거진』(헨트)의 지원으로

이루어졌다. 중요한 준비 작업들은 스프링거린(빈),
BAK(우트레히트), Mumok(빈), eipcp(빈/린츠), 그리고
바르셀로나의 카이샤 재단의 의뢰를 받았다. 또 하나의
주요 사전 작업으로 들 수 있는 것은 빈 미술대학에서의
내 박사학위 논문이다. 아울러서 나는 이 프로젝트의
여러 단계들을 지원해준 마르타 쿠즈마, 게오르크 쉴하머,
헤드빅 작센후버, 마리아 린트, 우테 메타 바우어,
로만 호락, 게랄트 라우니히, 마리우스 바비아스, 헬무트
드락슬러, 스콧 라시, 페트라 바우어, 엘스 로런트, 마리아
흐라바요바, 카린 글루도바츠, 쇠렌 그라멜, 마르타 길리,
톰 홀러트, 루스 노억, 로저 버겔을 비롯한 많은 분들에게
감사드린다. 이 책을 편집한 스테판 노보트니, 출판해준
잉고 바브라에게 감사한다. 보리스와 에스메 부덴을
위하여.

진실의 색: 미술 분야의 다큐멘터리즘
히토 슈타이얼 지음
안규철 옮김

초판 1쇄 발행 2019년 8월 9일
3쇄 발행 2020년 9월 4일

발행 워크룸 프레스
편집 박활성
디자인 황석원
제작 세걸음

ISBN 979-11-89356-19-4 03600
값 17,000원

워크룸 프레스
출판 등록 2007년 2월 9일(제300-2007-31호)
03043 서울시 종로구 자하문로16길 4, 2층
전화 02-6013-3246
팩스 02-725-3248
이메일 wpress@wkrm.kr
workroompress.kr

이 도서의 국립중앙도서관 출판예정도서목록(CIP)은
서지정보유통지원시스템 홈페이지(http://seoji.nl.go.kr)와
국가자료공동목록시스템(http://www.nl.go.kr/kolisnet)에서
이용하실 수 있습니다.(CIP제어번호: CIP2019028186)

wo
rk
ro
om